미국 현대미술을 뒤흔든 화가

조지아 오키프

Georgia O'Keeffe

1 알프레드 스티글리츠 〈조지아 오키프: 초상 – 두상〉, 1920

미국 현대미술을 뒤흔든 화가

조지아 오키프
Georgia O'Keeffe

리사 민츠 메싱어 지음
엄미정 옮김

도판 121점, 원색 68점

SIGONGART

독자적인 생각을 펼쳐 나가는 내 아이들 다나와 애덤에게 이 책을 바칩니다.

책 출간을 시작에서 마무리까지 이끌어 준 출판사, 책에 필요한 작품 게재를 허락한 조지아 오키프 재단, 오키프 전작
도록 *O'Keeffe Catalogue Rraisonné*과 여러 차례 대화를 통해 귀중한 관련 정보를 알려 준 조지아 오키프 미술관, 지원과
도움을 아끼지 않은 메트로폴리탄 미술관의 동료들에게 감사를 표합니다.

시공아트 065
미국 현대미술을 뒤흔든 화가

조지아 오키프
Georgia O'Keeffe

2017년 1월 16일 초판 1쇄 인쇄
2017년 1월 23일 초판 1쇄 발행

지은이 | 리사 민츠 메싱어
옮긴이 | 엄미정
발행인 | 이원주

발행처 (주)시공사
출판등록 1989년 5월 10일(제3-248호)

주소 | 서울시 서초구 사임당로 82(우편번호 06641)
전화 | 편집(02) 2046-2844 · 마케팅(02) 2046-2800
팩스 | 편집 · 마케팅(02) 585-1755
홈페이지 www.sigongart.com

Georgia O'Keeffe by Lisa Mintz Messinger
Copyright ⓒ 2001 Thames & Hudson Ltd, London
All rights reserved.

Korean Translation Copyright ⓒ 2017 by Sigongsa Co., Ltd.
This Korean translation edition is published by arrangement with Thames & Hudson Ltd.,
through Eric Yang Agency.

이 책의 한국어판 저작권은 EYA(에릭양 에이전시)를 통해 Thames & Hudson Ltd. 사와 독점 계약한 (주)시공사에 있습니다.
저작권법에 의하여 한국 내에서 보호를 받는 저작물이므로 무단 전재와 복제를 금합니다.

ISBN 978-89-527-7758-4 04600
ISBN 978-89-527-0120-6 (세트)

차례

서문

지난 70년 동안 조지아 오키프(1887-1986)는 미국 미술에서 손꼽히는 작가로, 하루가 다르게 변하는 미술 경향에 휩쓸리지 않고 독특한 개성을 지켜 왔다. 오키프는 꽃, 동물의 뼈, 조지 호수, 뉴멕시코 작업실 근처 풍경을 수없이 그렸으며, 이런 주제들은 조지아 오키프를 대표하는 이미지로 부상했다. 그녀는 자기만의 독특한 예술관에 충실했고 개성이 뚜렷한 화풍을 창조했다. 유럽에서 비롯된 추상이라는 형식 언어와 미국 사진의 전통 회화주의pictorialism, 곧 회화를 닮은 사진에서 다루는 주제를 결합한 결과였다.

오키프의 예술관은 화가의 길을 걷기 시작한 이후 20년 동안 형성되어 말기 작품까지 이어졌다. 그것은 자기가 그리는 대상에서 찾아낸 본질적, 추상적 형태에 바탕을 두고 있었다. 특히 오키프는 날카로운 관찰력과 우아한 붓놀림으로 색채, 형태, 빛의 미묘한 차이를 화폭에 옮겼다. 풍경, 꽃, 뼈 같은 주제를 연작, 더 정확하게는 연작의 연작으로 탐구했다. 대개 한 해 내내 서너 점을 연속으로 그려내어 각 주제가 지닌 회화적 가능성을 시험했다. 때로는 하나의 연작이 여러 해 또는 수십 년씩 계속되어 수십 가지 연작으로 변주되기도 했다.

다양한 매체와 기법과 형상을 실험하던 초창기를 거친 후 1920년대 중반에 오키프는 이미 전성기 작품의 특징이 엿보이는 독자적 양식을 개발했다. 1930년대 동안 오키프는 뉴멕시코에 다녀온 영향이 나타나는 색채, 형태, 주제의 목록을 확정했다. 1950년부터 1970년대까지 오키프가 그린 그림 대부분은 1940년대 중반 작품에 이미 등장했던 이미지에 의존했다.

오키프는 낯익은 주제를 반복하여 매우 집중적이며 유별나게 일관된 작품 세계를 방대하게 구축했다. 1999년 발간된 오키프의 전작 목록에는 유화가 1천 점 이상, 소묘와 수채화 역시 각 1천 점, 그리고 두세 점에 불과한 조각 작품이 수록되었

다. 오키프가 스스로 없애버린 작품 상당수가 누락되었음을 감안하면 실로 엄청난 양이다. 현재 남아 있는 작품들이 증명하듯이 오키프는 풍부한 상상력과 대가다운 기법으로 미국 화가 중에서도 가장 독창적인 작품 세계를 일구었다.

오키프는 삶에서 비롯된 주제를 그렸다. 그것은 대개 또는 특별히 오키프가 머물렀던 장소와 관련이 깊었다. 그녀는 예술을 통해 어떤 환경 또는 대상의 겉모습에서 일부를 택해 속속들이 파고들어 그것을 더욱 훌륭하게 파악했다. 오키프의 그림은 흔히 어떤 이미지의 매우 주관적인 인상을 전달한다. 설령 그 이미지가 솔직하며 사실적으로 그려졌더라도 말이다. 그런 주관적 해석은 자주 오키프의 사생활과 화가로서의 생활에서 일어났던 중요한 사건들의 영향을 받았다. 이런 사건들은 무의식적으로 그녀의 작품에 영향을 끼쳤고, 훗날 오키프는 이 사실을 인정했다. "내 삶을―내 삶에서 일어난 일들을 그렸다는 것을 깨달았다―미처 알아채지 못했지만."[1]

앞서 본 것처럼 오키프의 말은 흔히 시 같았고 암시가 많았다. 그녀는 자신의 그림에 대해 구체적으로나 직접적으로나 좀처럼 말하지 않았다. 그 결과로 빚어진 해석을 오키프가 싫어했다지만, 그녀 스스로 자기 그림을 분석하기 꺼렸으므로 다른 이들이 대신 그녀의 작품을 해석하고 분석할 수밖에 없었다. 오키프는 98세까지 살았어도 작품에 관해 공식적 견해를 밝히는 일이 매우 드물었다. 기껏해야 도록의 짧은 서문 십 수 편, 기고문 두 편을 남겼을 뿐이다. 훗날 오키프의 도움으로 만들어진 책 두 권, 곧 1974년에 출간된 『소묘의 기억Some Memories of Drawings』, 1976년에 출간된 『조지아 오키프Georgia O'Keeffe』는 주로 그녀의 작품 세계를 소개했다. 특히 이 두 권은 오키프가 작품을 선별하고 해설(팔십 노년의 시각이긴 하지만)을 붙여서 유명해졌다.

일생 동안 오키프는 예술을 말로 적절히 설명할 수 없다는 신념을 힘주어 말했다. "색채와 선과 형태는 내게 말보다도 더욱 확실한 표현인 것 같습니다."[2], "나는 그림을 말로 설명하기

보다 있는 그대로 놔두는 편이 낫다고 생각합니다."[3] 오키프는
이렇게 주장했지만, 가족, 친구, 동료들과 주고받은 방대한 서
신을 남겼다(오키프가 쓴 것만도 350통이 넘는다고 한다). 다행히
1915년부터 1981년까지 쓴 편지 125편은 오키프가 세상을 떠
난 이듬해인 1987년에 『조지아 오키프: 예술과 편지Georgia O'Keeffe:
Art and Letters』에 공개되었다. 이 책에 인용된 구절은 오키프의 특
이한 구문과 구두법을 따르며 가능한 한 원문을 살렸다. 이 편
지들은 오키프의 활동과 여행을 기록했을 뿐만 아니라 오키프
라는 사람의 인성과 예술론 전반에 값진 통찰을 선사한다. 때
로는 그녀의 작품 너머에 있는 특별한 근원 또는 의미를 밝혀
줄 것이다.

서론

오키프의 초년기는 1910년대 미국에서 미술에 재능을 타고난 젊은 여성이 어떻게 성장하는지 본보기를 보여 준다. 조지아 토토 오키프Georgia Totto O'Keeffe는 1887년 11월 15일에 아이다Ida와 프랜시스Francis 오키프의 가정에서 아들 둘, 딸 다섯 7남매의 둘째로 태어났다. 조지아는 (1890년에 기껏 704명이 거주하던) 위스콘신 주 선 프레리Sun Prairie 근처에 있는 가족 소유의 낙농장에서 열네 살까지 자랐다. 이후 같은 위스콘신 주 매디슨과 버지니아 주 채텀에서 고등학교를 다녔다. 조지아는 일찍이 미술에서 재능을 인정받아, 여동생들과 함께 이 시절에 미술 개인교습을 받았다. 열두 살이 되자 오키프는 친구에게 "화가가 되겠어"[4]라고 선언했다. 하지만 정식으로 미술교육을 받게 된 건 열여덟 살부터였다.

　1905년 가을 학기부터 오키프는 시카고 아트 인스티튜트 대학(School of the Art Institute of Chicago, 일명 SAIC는 현재도 미국 내 최고의 미술대학으로 꼽힌다_옮긴이 주)에 다니기 시작했다. 이 대학에서 인체 소묘 수업으로 이름을 떨친 네덜란드계 화가 겸 교수 존 밴더포엘John Vanderpoel(1857-1911)의 가르침을 받았다. 1907년 가을부터 1908년 봄까지는 뉴욕 아트 스튜던츠 리그Art Students League에서 학업을 계속했다. 이 학교에서는 인상주의 화가인 윌리엄 메리트 체이스William Merritt Chase, 프랜시스 루이스 모라Francis Luis Mora, 케니언 콕스Kenyon Cox의 지도를 받았다. 이 두 학교는 학생들에게 석고상과 인체 모델, 정물을 보고 그리게 하는 고전적인 유럽식 교과과정을 편성했다. 오키프의 초기작 중에서 가장 훌륭한 1908년 작 〈죽은 토끼와 구리 그릇Dead Rabbit with Copper Pot〉도2에는 체이스에게 배운 양식이 역력하다. 이 작품으로 오키프는 아트 스튜던츠 리그 정물화상償을 받았다. 그리고 같은 해에 수상자 자격으로 뉴욕 주 조지 호수에서 수업을 하는 아트 스튜던츠 리그 여름학교에 들어갔다.

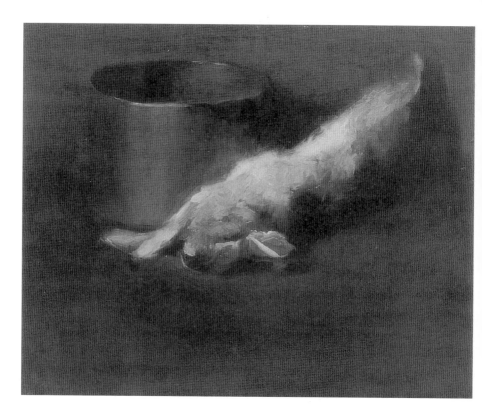

2 〈죽은 토끼와 구리 그릇〉, 1908
뉴욕에서 미술학교에 다니던 스물한 살
때 그린 이 그림에서는 윌리엄 메리트
체이스가 가르친 전통적인 정물화법을
고수했다. 오키프는 1915년부터
모더니즘을 실험하기 시작했다.

당시 오키프는 화가가 되기보다는 그래픽디자이너나 미술
교사를 염두에 두고 학교생활을 했다. 1908년 가을부터 1910
년까지 시카고에서 프리랜서 상업미술가로 활동하기도 했다.
이후 1911년부터 1918년 사이에 버지니아 주 소재 여러 초등
학교, 고등학교, 단과대학(명문 사립 여자고등학교인 채텀 에피스코펄
인스티튜트와 샬러츠빌의 버지니아 대학)과 텍사스 주에 있는 애머릴
로 공립학교, 캐니언의 교사 양성 단과대인 웨스트 텍사스 스
테이트 노말 칼리지(현재 웨스트 텍사스A&M 대학교의 전신. 1910년
에 설립된 텍사스 주립 사범 단과대 일곱 군데 중 하나였다_옮긴이 주), 사
우스캐롤라이나 주의 컬럼비아 칼리지에서 가르쳤다. 오키프
는 몸이 아프거나 교사 연수를 받을 때만 잠깐 일을 쉬었다.

1912년 여름에는 샬러츠빌 버지니아 대학교에서 알론 비
먼트Alon Bement(1876-1954)가 지도하는 소묘 수업에 등록했다. 이

듬해 여름에 오키프는 비먼트의 조교가 되었고 1916년까지 여름 계절학기 강사로 일했다. 비먼트는 혁신적인 미술교육자 아서 웨슬리 다우Arthur Wesley Dow(1857-1922)의 제자로서 보스턴 미술관 학교Boston Museum of Fine Arts School와 파리의 에콜 데 보자르와 아카데미 쥘리앙에서 수학한 후, 뉴욕 컬럼비아 대학교 사범대의 실용미술과에서 가르치고 있었다. 다우는 사범대 미술과의 학과장이었다. 오키프는 비먼트가 소개했던 더욱 현대적인 회화에 깊이 공감했다. 1914년 가을 학기부터 1915년 봄 학기까지, 그리고 1916년 봄 학기에 오키프는 사범대에서 다우 문하에 있으면서 그의 교육 예제 체계와 디자인 이론을 직접 배웠다. 다우의 '교수 방법론' 수업은 오키프가 1916년 가을 학기부터 1918년 봄 학기까지 텍사스 주 캐니언에 있는 웨스트 텍사스 스테이트 노말 칼리지에서 가르칠 때 밑바탕이 되었다.

다우의 수업은 오키프의 창작욕에 불을 댕기는 한편으로 학생들을 가르치는 방식에도 대단한 영향을 미쳤다. 예를 들어, 오키프는 웨스트 텍사스 스테이트 노말 칼리지의 수업 시간에 다우의 다문화 접근법을 따라서 여러 문화권의 미술 작품을 제시했다. 이 수업이 이루어지는 강의실을 찍은 사진을 보면 미션 스타일(Mission Style, 19세기 말 미국에서 유래한 가구 양식으로, 나무 특히 참나무의 결을 살리고 수평과 수직선을 강조하며 수공으로 제작하는 묵직한 가구를 일컫는다_옮긴이 주) 가구, 당시 미국에서 만들어진 도자기 작품이 보이는 가운데 그리스 도기화, 페르시아 접시, 일본 판화, 판목 날염 직물의 인쇄물이 벽에 붙어 있다.

동시대를 살았던 미국의 화가 지망생들이 프랑스나 독일의 미술 아카데미를 다녔던 것과는 달리, 오키프는 65세 이후에야 해외에 나갔다. 그녀의 작품은 순전히 미국적 토양에서 움트기 시작했다. 하지만 오키프는 당시 전시회와 간행물을 통해 전해진 유럽 모더니즘의 영향권에서 벗어나지 않았다. 일찍이 뉴욕에 거주하던 1908년에는 미국 전역에서 개최된 유럽 모더니즘 작품 전시회를 통해 오귀스트 로댕의 작품(1월)을 보았

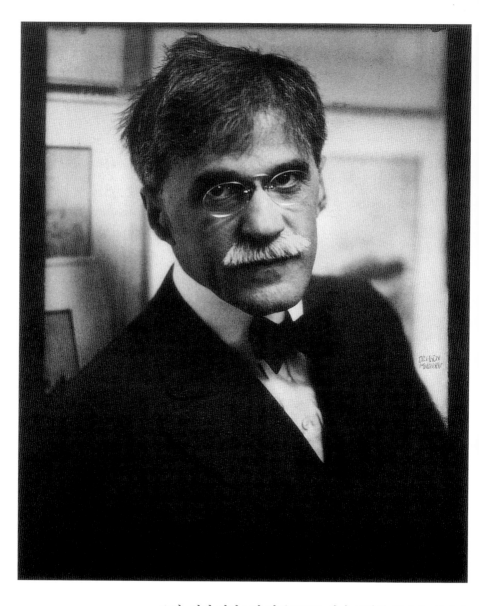

으며, 앙리 마티스의 작품(4월)도 아마 보았을 것이다. 로댕과 마티스의 전시회는 알프레드 스티글리츠가 설립했던 첫 번째 화랑인 사진 분리파의 작은 화랑The Little Galleries of the Photo-Secession 에서 열렸다. 이 화랑은 291 5번가Fifth Avenue의 주소에서 비롯된 '화랑 291'로 알려졌다. 1910년대 중반 이후에야 로댕과 마티스

가 추구했던 표현주의 형상이 오키프의 작품에서 뚜렷한 영향을 보이나 오키프는 이 두 전시를 통해 미술학교에서 배웠던 것과는 철저히 다른 접근 방법을 접했다. 오키프는 1914년부터 1915년까지 뉴욕으로 돌아와 학업을 이어 갈 때 화랑 291에 자주 들렀다. 조르주 브라크와 파블로 피카소의 전시(1914년 12월-1915년 1월), 프란시스 피카비아의 전시(1915년 1월), 아녜스 어니스트 마이어Agnes Ernst Meyer(1887-1970)와 더불어 화랑 291의 삼미신으로 꼽히던 매리언 베케트Marion Beckett(1886-1949), 화가이자 시인이자 삽화가인 캐서린 로즈Katherine Rhoades(1885-1965)의 전시(1915년 1-2월), 미국의 초창기 모더니즘 화가 존 마린John Marin(1879-1953)의 전시(1915년 2-3월)에서 유럽과 미국 모더니즘 미술가들의 작품을 접했다.

1915년 가을부터 1916년 봄까지 사우스캐롤라이나 주 컬럼비아 칼리지에서 가르치는 동안, 오키프는 갑자기 진로를 바꿔 전업 화가의 길을 걷는 것이 어떨지 진지하게 고민하기 시작했다. 그로부터 이삼 년 후 오키프는 다음과 같이 적었다.

> 나는 다른 모든 이들처럼 어른이 되었는데 어느 날…… 자신에게 이렇게 말하고 있는 나를 발견했다—원하는 곳에서 살 수 없다—원하는 곳에 갈 수 없다—원하는 것을 할 수 없다—심지어 원하는 것을 말할 수도 없다—. 학교 그리고 화가들이 가르친 것들이 내가 원하는 그림을 그릴 수 없게 막아선다. 나는 하다못해 원하는 대로 그리지도 못하는 덜떨어진 바보였다고 결론지었다.……**5**

오키프는 자신의 미적 본능을 따르면서 완전히 새로운 양식을 실험하기 시작한다. 과감한 추상을 추구한 일련의 목탄 소묘를 그렸던 것이다. 소묘는 자연에서 찾아볼 수 있는 형태와 리듬에 기초하며 감정과 상상력이 충만한 선과 모양, 색조가 독창적인 추상 작품이 되었다. 이전에 그렸던 아카데미 경

4 **앙리 마티스**, 〈누드〉, 1908
오키프는 1908년에 스티글리츠의
화랑에서 마티스의 소묘를 보았다.
스티글리츠가 소장했던 이 소묘와 비슷한
다른 소묘 작품은 1917년에 오키프가
연작으로 그렸던 인체 습작에 영향을
미쳤다.

향과 단호히 결별한 오키프의 작업은 1916년 1월에 스티글리
츠의 관심을 끌게 되었다. 스티글리츠는 그해 말 화랑 291에서
이 작업으로 전시회를 열자고 즉각 제안했다. 당시 스티글리츠
는 뛰어난 사진작가이자 아방가르드 미술과 사진을 특화한 잡
지의 발행인이며 뉴욕에서 가장 모험적이고 영향력이 막강한
화랑 291의 소유주이기도 했다. 화랑 291은 1905년 문을 열 당
시 오로지 사진 작품만 전시했다. 1907년 이후에는 사진 외에
도 회화, 조각, 소묘 작품의 전시회를 선보였다. 스티글리츠는
유럽 출신이든 미국 출신이든 미술에 대한 전통적 관념에 도전
하는 미술가를 옹호했다. 그 결과 화랑 291과 스티글리츠는 열
기를 더해가던 현대미술 논쟁에서 주도권을 차지하게 되었다.

심지어 '미국 최초의 국제 현대미술전'으로 불리는 1913년 아모리 쇼보다 전부터 세잔, 마티스, 피카소 같은 유럽 화가들을 소개했다. 더불어 이들보다 젊은 미국 아방가르드 화가들을 미국의 관객에게 소개했다. 스티글리츠는 이후 1925년에 인터미트 화랑The Intimate Gallery을, 1929년에 아메리칸 플레이스An American Place를 열고서는 소수 미국 미술가 그룹의 작품을 거의 독점적으로 전시했다.

오키프는 화랑 291에서 첫 전시를 열며 직업 화가의 길을 걷기 시작하면서 스티글리츠와 계속 만나게 된다. 1916년 5월에 오키프의 작품이 화랑 291의 단체전에 포함되어 처음으로 전시되었다. 1916년 말까지 스티글리츠는 오키프의 작품을 비공식 단체전에 포함시켰다. 이듬해인 1917년 4월부터 5월까지 291에서 오키프의 첫 개인전을 열어 준 이도 스티글리츠였다. 이 전시에서 수집가 디월드Dewald 부인은 오키프가 1916년에 그린 목탄 소묘 〈사막의 밤 기차Train at Night in the Desert〉를 400달러에 구입했다. 스티글리츠에게 전폭적 지지와 재정적 지원을 약속받은 오키프는 1918년 6월 뉴욕 이주를 결정했다. 서른이 된 그 해에 강사직을 영원히 포기하고 평생 화가로 살기로 결심했다. 오키프는 당시 54세이던 스티글리츠와 일로도 사적으로도 밀접한 관계를 맺고 있었다. 오키프가 뉴욕으로 건너오면서 둘 사이의 관계는 더욱 깊어졌다. 두 사람은 곧바로 동거를 시작했다. 6년 후인 1924년에 스티글리츠는 30년간 부부로 살며 슬하에 키티라는 외동딸을 두었던 에멀린 오버마이어 스티글리츠와 이혼했다. 그 후 스티글리츠와 오키프는 결혼했다.

드문드문 소원해진 기간이 있었어도 스티글리츠는 40년 동안 의심의 여지없이 오키프의 인생에서 가장 중요한 인물이었다. 스승으로서 오키프가 지녔던 초창기의 예술적 착상을 밀고 나갈 수 있도록 확신을 심어 주었다. 둘의 관계가 유지되는 동안 스티글리츠는 그녀를 열렬히 홍보했다. 자기 소유의 화랑, 곧 1905년부터 1917년까지는 화랑 291에서, 1925년부터

1929년까지는 인터미트 화랑에서, 1929년부터 1950년까지는 아메리칸 플레이스에서 거의 매년 오키프의 전시회를 열어 주었다. 스티글리츠는 오키프의 개인전을 모두 21회 개최했으며, 셀 수 없이 많은 단체전에 그녀의 작품을 포함시켰다. 오키프의 전시회를 찍은 스티글리츠의 사진은 때때로 그 전시회에 대한 유일한 기록이 되기도 했다. 마치 아버지처럼 작품의 방향을 이끌었던 스티글리츠는 오키프를 홍보하는 데 그치지 않았다. 그는 1917년부터 20여 년 동안 오키프의 초상사진 연작을 발표해 오키프의 이미지를 구축했다. 300점이 넘는 오키프의 흑백사진을 통해 그녀의 페르소나와 이후 세대까지 지속된 그녀의 예술에 대한 대중의 인식까지도 주도했던 것이다. 스티글리츠의 사진은 오키프의 강점과 약점, 아니면 최소한 그가 인식했던 그녀의 강점과 약점을 드러낸다.

1916년 스티글리츠의 화랑에서 소묘를 공개했던 첫 개인전부터 오키프는 독자적인 개척자로 인식되었다. 또한 오키프는 스티글리츠가 촬영했던 사진에서 위대한 영혼을 지닌, 신비롭고 강하며 어쩐지 접근하기 힘든 여성으로 비쳤다. 이런 이미지는 오키프가 살아 있는 동안 유지되었다. 대중에게 각인된 오키프의 단호하고 엄격한 표정은 자신의 사생활에 대한 마뜩찮은 침범을 차단하려는 의지의 결과였다. 매년 전시한다는 중압감과 전시에 따른 언론의 관심 때문에 건강을 해쳤을 때 오키프는 이런 단호하고 엄격한 표정 덕분에 관심을 비껴갈 수 있었다. 하지만 스티글리츠가 1910년대와 1920년대부터 촬영했던 내밀한 사진은 대중에게 비친 오키프의 공적 이미지와 상반되었다. 오키프는 따뜻하고 익살스럽고 관능적이며 연약한, 그래서 더욱 인간적으로 보였다. (이 사진 일부는 일상의 모습을 담았지만, 그보다 더 많은 사진들이 오키프의 누드와 도발적인 자세를 담고 있다.) 1921년 2월에 앤더슨 화랑에서 열린 스티글리츠의 대규모 회고전에서는 오키프의 누드 사진 몇 점이 공개되었다. 이 전시는 스티글리츠가 1886년부터 1921년까지 촬영한 사진 145

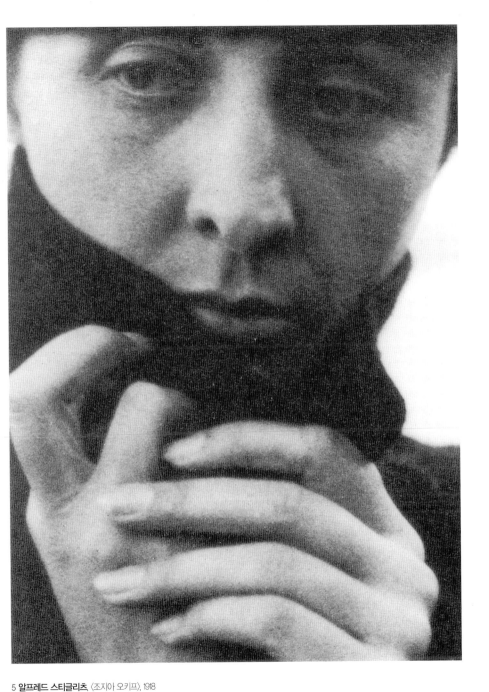

5 **알프레드 스티글리츠** 〈조지아 오키프〉, 1918
스티글리츠는 20년이 넘는 세월 동안 오키프에게 다양한 자세를 취하게 하면서 여러 상황과 분위기로 연출해 수백 장의 사진을 촬영했다.
이 사진은 1918년에 골똘히 생각에 잠긴 오키프를 찍은 것이다. 막 서른에 접어든 오키프를 보여 주는 첫 번째 사진이기도 하다.

점을 선보였는데, 그중 45점이 오키프의 사진이었다. 이 사진들은 비평가와 대중에게 꽤 물의를 일으켰다. 사적으로 직업적으로 내밀하게 연결된 두 사람의 길고도 복잡한 관계, 그 영광과 좌절의 순간이 드러났던 것이다. 오키프의 초상사진 연작은 그녀가 서른, 스티글리츠가 쉰네 살에 시작되어, 그가 일흔셋에 건강 악화로 사진기에서 손을 떼던 때까지 계속되었다.

1918년부터 1929년까지 오키프는 뉴욕에서 지냈는데, 이 시기는 그녀가 예술가로 성숙하는 데 매우 중요했다. 그녀는 스티글리츠를 중심으로 하는 예술가 그룹의 새로운 일원이 되었다. 당시 미국에서 가장 뛰어난 초기 모더니즘 화가, 이를테면 아서 도브Arthur Dove(1880-1946), 존 마린, 마스든 하틀리Marsden Hartley(1877-1943), 찰스 더무스Charles Demuth(1883-1935), 사진가 폴 스트랜드Paul Strand(1890-1976)와 에드워드 스타이컨Edward Steichen(1879-1973), 영향력 있는 비평가와 문인들과 교류했다. 그녀가 참석한 가운데 스티글리츠의 화랑에서 흔히 벌어졌던 예술에 관한 토론과 실례로서 제시되었던 그들의 작품은 오키프의 활동에 방향을 제시했고 영향을 끼쳤다. 그 결과 오키프의 작품은 뉴욕에 와서 극적으로 변화했다. 1918년부터 1919년 사이에 오키프는 커다란 목탄 소묘와 작은 종이에 서정미를 드러내는 수채화를 계속 그리기보다 거의 전적으로 대형 유화에 매달렸다. 뉴욕에 도착한 지 비교적 단시간 안에, 게다가 여성이었음에도 오키프의 착상과 그녀가 그린 이미지는 스티글리츠의 모임에 속한 다른 예술가들에게 영감을 불러일으키는 수준에 이르렀다.

오키프는 풍경, 꽃, 뼈처럼 상대적으로 한정된 주제에서 나타나는 수많은 뉘앙스를 탐구하는 것이 그림 그리는 과정의 본질이라고 여겼다. 그녀는 이렇게 설명했다. "나는 한 가지 착상에 매달려 오랫동안 공을 들입니다. 어떤 사람과 친해지는 과정과 비슷합니다. 나는 쉽게 친해지는 사람이 아니거든요."[6] 어떤 주제가 지닌 회화적 잠재력은 보통 서너 점, 때로는 열두

점에 이르는 대규모 연작 회화를 통해 검증되었다. 그것들은 대여섯 달 또는 심지어 수년간 그려지기도 했다. 이 시기에 오키프는 이미지, 색채 조합, 화면 구성을 비롯한 그림의 각 요소를 다시 작업했다. 이미 연구했던 것들에 대해 새로운 문제를 제기하거나 또 다른 해결책을 제시하려 했을 것이다. 오키프가 이렇게 독보적으로 작품 활동을 하는 동안 작품에 등장하는 이미저리는 부침이 있었고 주기적으로 작업과 재작업을 거쳤다.

오키프에게 그림의 주제가 지닌 기본 형태는 모양과 세부를 극단적으로 단순화한 가운데 나온다. 그녀가 그렸던 풍경, 꽃, 뼈가 친숙한 특정 지역이나 주제를 면밀히 관찰한 결과였다고 해도, 그 그림은 분명하게 어떤 것이라는 느낌을 주지 않는다. 해부학적으로나 지형으로 따져 봤을 때 이런 이미지들은 정확하게 그려졌음에도 오히려 자연을 추상화한 상징, 일반화된 재현으로 보인다. 그것들은 시간의 흐름이 유예되며 흘러가는 어떤 순간을 영원히 기록한 이상화된 사물이다. 오키프의 이미지는 특별한 범주를 초월해 다른 맥락에서 이용될 수 있는 보편적 모티프가 된다. 따라서 오키프가 초기 유화와 소묘에서 작업했던 모티프와 이미지들은 수십 년 뒤에 완전히 다른 주제를 그린 회화에서 다시 등장한다.

오키프는 한 가지 주제에 집중하고 반복적으로 그려서 주제의 본질, 곧 정신과 형태를 포착하려고 했다. 색채와 선을 통해 표현되는 정신은, 바실리 칸딘스키Wassily Kandinsky (1866-1944)가 추상을 논했던 「예술에서 정신적인 것에 대하여Concerning the Spiritual in Art」(독일에서 'Über das Geistige in der Kunst'라는 제목으로 1912년에 출간됨. 영어 번역본은 1914년에 나왔다.)에서 등장한 개념이었다. 1914년에 오키프는 스승인 비먼트의 권유로 칸딘스키의 논문을 처음 접했다. "형태는…… 내적 의미의 외부적 표현이다."[7] 칸딘스키는 이렇게 썼다.

영국의 저명한 평론가 클라이브 벨Clive Bell (1881-1964)의 주요 저서인 『예술Art』(1913) 또한 '의미 있는 형태'를 통해 감정을

표현한다며, 칸딘스키와 비슷한 착상을 옹호했다. 오키프는 1916년 11월에 스티글리츠에게 선물받은 이 책을 웨스트 텍사스 스테이트 노말 칼리지에서 강의할 때 교재로 쓰기도 했다.

칸딘스키는 "색채는 마음에 직접 영향을 미치며", "색채에 상응하는 정신의 울림을 만들어낸다"[8]라고 적었다. 오키프는 색조를 섬세하게 조절하는 것부터 요란하고 범상치 않은 색조 대비까지 구사하는 뛰어난 색채 화가였다. 그러나 주변 환경의 영향을 받는 색채를 선택했으며, 그려낸 형태도 사정은 마찬가지였다. 예를 들어 1949년까지 오키프가 연중 내내 또는 일정 기간에 머문 공식 거주지 뉴욕에서는 갈색, 검정, 어두운 파랑 같은 거무레한 색조에 노란색과 붉은색으로 반짝이는 점점을 찍었고, 커다란 기하학적 형상으로 도시의 거리와 건물들을 그렸다. 이 기하학적인 도시가 오키프의 가장 건축적인 작품들에 영감을 주었다곤 해도 오키프는 풍경에서 드러나는 유기적 형상과 색채에 심대하게 영향을 받았다. 그녀는 매년 자연 속으로 들어가, 자연에서 작업에 적용할 더욱 다양한 색채와 형태를 발견했다. 1920년대에 그렸던 조지 호수Lake George 그림은 여름날 수풀을 연상하게 하는 짙은 녹색과 꽃이 만발한 정원에서 찾아볼 수 있는 무지갯빛을 띤다. 오키프는 굽이치는 녹색 언덕과 거울처럼 주변을 비추는 호수 수면, 풍성한 녹지에 둘러싸여 조용하고 마치 꿈속의 이미지처럼 초점이 흐린 그림을 그렸다.

오키프는 1929년에 처음으로 뉴멕시코로 여행을 떠났다. 당시 그녀는 온통 초록색뿐인 조지 호수의 풍경이 점점 지겨워지고, 인공적인 도시가 부담스러워지던 참이었다. 자연의 경이가 끝없이 펼쳐질 것만 같은 드넓은 대지 뉴멕시코는 그녀에게 필요한 자극제가 되었다. 그림의 색채는 자연스럽게 남서부 지역에서 보이는 갈색과 황토색 계열로 바뀌었다. 형상도 산맥의 광대한 규모를 반영하게 되었다. 이 여행은 오키프의 인생에 오랫동안 강한 인상을 던져 작품에 즉각 영향이 나타나기도 했다.

그 후로 1949년까지 20년에 걸쳐 오키프는 거의 매해 미국의 서부를 여행하면서 6개월 동안 고독 속에서 그림을 그렸다. 그러고는 해마다 겨울이 오면 작업의 결과물을 들고 뉴욕으로 돌아왔다. 그녀가 가져온 신작들은 스티글리츠의 화랑에서 전시되었다. 스티글리츠가 세상을 떠나고 3년이 지난 1949년 뉴멕시코의 아비키우Abiquiu로 완전히 거처를 옮기기 전까지, 오키프는 뉴욕과 뉴멕시코를 오가며 생활했다. 뉴멕시코는 향후 37년 동안 꾸준히 집이자 그림의 주제가 되었다. 1986년 3월 6일 조지아 오키프는 뉴멕시코의 샌타페이Santa Fe에서 98세를 일기로 세상을 떠났다.

오키프는 아메리카 대륙에 연결된 방대한 이미지를 유산으로 남겼다. 화가로 활동하던 초창기부터 그녀의 이미지들과 개척자 정신은 미국 미술의 모범이라는 평판을 확립했다. 10년이 지날 때마다 미국의 미술관과 개인 수집가들이 오키프의 그림을 더 많이 구입했다. 전시, 출판물, (포스터나 엽서 같은) 상품이 늘어나면서 대중도 오키프의 작품을 접했다. 1976년에 간행된 오키프의 저서는 그녀의 예술과 인생에 대한 관심을 되살린 뛰어난 전략이었다. 이제 오키프는 '숭배' 받는 인물이 되었으며, 아름답고 감동을 주는 그녀의 그림들은 미국에서 새로운 관객을 끌어들이고 있다. 최근에는 미국 못지않게 유럽과 아시아에서도 애호가들이 현저히 증가하고 있다. 21세기에 들어서서도 오키프 현상은 수그러들지 않고 있다.

초기작: 자신의 목소리를 찾아서

1915년부터 1916년까지 오키프가 그린 목탄 소묘와 수채화는 미술 아카데미의 가르침에서 벗어나 현대의 추상으로 향하는 경향을 볼 수 있다. 이 시기 오키프의 초기 소묘는 미국 모더니즘의 본보기일뿐만 아니라, 이후 오키프 회화의 자료가 된다는 점에서 중요하다. 그녀는 화면 구성과 그림 주제에 관한 예전의 교리를 버리고 대신 식별할 수 있는 내용 없이 그것을 떠올리게 하는 이미지를 창조하려고 했다.

오키프는 인물 또는 정물을 그리는 대신 선, 형태, 색조를 세심하게 구성해 조화로운 화면을 연출했다. 단순하고 추상적인 형태로 감정과 경험을 표현했다. 그녀가 창조했던 유기적이며 흐르는 듯한 선과 형태는 당시 건축, 가구, 세라믹, 금속공예 영역을 아울러 미국 디자인계에 유행했던 아르누보의 작품들과, 미술공예운동에서 비롯된 것처럼 보인다. 오키프는 형태 연구에 전적으로 매달리면서 이 시기만큼은 커다란 흰 종이에 색채를 쓰지 않는 검은색 목탄 소묘를 많이 그렸다. 오키프는 알론 비먼트와 아서 웨슬리 다우에게 배운 지 불과 두세 달 만에 이런 목탄 소묘를 그리기 시작했다. 특히 다우를 '파 다우Pa Dow' (다우 아빠)라고 불렀을 정도로 각별하게 따랐다. 이처럼 다우는 오키프가 화가로서 독자적으로 첫발을 내딛을 때 강한 영향을 미쳤다.

다우는 현재 이름이 거의 잊혔지만 생전에는 풍경화가이자 판화가로서 명성을 떨쳤다. 또한 20세기 초인 1900년과 1910년 사이 동안 미술 교수로 미국의 젊은 미술가들에게 막대

한 영향을 미쳤다. 그는 뉴욕의 프랫 인스티튜트(1895-1903), 아트 스튜던츠 리그(1898-1903), 컬럼비아 대학교 사범대(1904-1922)는 물론 자신이 운영했던 보스턴 근처 케이프 앤Cape Anne 소재 여름학교(입스위치 미술학교Ipswich Summer School of Art, 1891-1907)에서 30년 이상 미술학도들을 가르쳤다. 그는 디자인 이론을 다룬 논문집 『구성: 학생과 교사용 미술 구조 연습Composition: A Series of Exercises in Art Structure for the Use of Students and Teachers』 초판을 1899년에 출간하기도 했다. 이 논문집은 미국의 미술교육을 철저히 개혁했다. 수많은 학생들의 교재로 쓰였고 수년 동안 20쇄를 찍을 정도로 폭넓게 영향을 미쳤다. 다우가 10년 동안 강의실에서 가르치고 훈련시켰던 내용을 집대성한 책이었다. 다우는 종이에 공간을 분할하는 직선 하나로 단순한 조화를 창조하라고 주문했다. 그 다음 '농담濃淡'(밝고 어두운 색조 대비)과 색채를 더해 화면을 복잡하게 구성해 보라고 했다.

다우의 책은 서양미술은 물론이고 아시아, 아스텍, 아프리카, 이집트, 오세아니아, 페르시아, 콜럼버스 이전의 아메리카 대륙의 미술 등 다양한 문화권과 시대의 미술을 삽화로 실었다. 이를테면, 일본 우키요에의 대가인 가쓰시카 호쿠사이葛飾北斎(1760-1849), 이탈리아 르네상스 화가인 조토Giotto(?-1337), 미국의 화가 제임스 맥닐 휘슬러James McNeill Whistler(1834-1903)의 작품에서 훌륭한 디자인 사례를 뽑아냈다. 다우는 회화, 판화, 도예, 디자인, 사진 등 여러 매체를 통합해 가르쳤으며 이것들이 동등한 예술적 표현이라고 평가했다. 공예와 미술 작품 모두 제대로 제작되고 아름다움을 구현해야 한다는 신념은 그중에서도 가장 중요했다. 그의 설명에 따르면, 미술은 세상에서 가장 가치 있는 것이다. "그것(미술)이 인간의 에너지, 신에 가장 가까운 창조력을 최상의 형태로 표현하기"[9] 때문이다. 그는 "그 힘(창조력)은 우리 안에 있다. 문제는 그것을 손에 넣고 이용하는 방법"[10]이라고 썼다.

다우의 디자인 이론은 대부분 아시아 미술에서 착상을 얻

었다. 특히 18세기와 19세기 일본 목판화에 관한 지식과, 1880년대 말 그가 폴 고갱과 나비파의 영향 하에 있던 프랑스에 머물렀던 경험이 많은 보탬이 되었다. 고갱과 나비파의 그림 또한 일본 목판화의 영향을 받은 것이기는 하다. 아시아 미학에 관한 사고는 어니스트 페놀로사Ernest Fenollosa(1853-1908)의 영향으로 형성되었다. 페놀로사는 일본 미술 학자이자 보스턴 미술관Boston Museum of Art의 큐레이터였는데, 다우는 1891년에 페놀로사와 만났다. 오키프의 서재에는 페놀로사가 쓴 두 권짜리 저서 『중국과 일본 미술의 시대: 동아시아 디자인 약사Epochs of Chinese and Japanese Art: An Outline History of East Asiatic Design』가 있었다. 이 책은 컬럼비아 대학교 사범대학에 개설된 다우의 미술 감상 수업에서 교재로 쓰이기도 했다. 수년 후 다우 역시 동아시아 디자인 전문가가 되었고, 1897년부터 1899년까지 페놀로사의 뒤를 이어 보스턴 미술관의 일본 미술 담당 큐레이터로 일하기도 했다.

다우는 (선, 형태, 색채, 명도) 같은 화면의 형식과 구성 요소를 선택 조직함으로써 대상의 진정한 정체성, 곧 보이는 대로 모방해서는 결코 성취할 수 없는 어떤 것을 드러낼 수 있다고 가르쳤다. 다우는 선언했다. 사실주의는 "미술의 죽음"[11]이다. 그리고 다른 지면에 이렇게 쓰기도 했다. "…… (화가의) 훌륭한 선택으로 미술이 탄생한다. 자연과 비슷하거나, 의미를, 이야기를 전달하거나 마감이 좋다고 되는 게 아니다.…… 화가는 우리에게 사실을 목도하지 말고 조화를 느껴 보라고 가르친다.……"[12] 조화와 균형은 그의 이론에서 핵심어였고, 마침내 바람직한 종합으로 귀결된다. 세월이 흘러 1962년에 오키프는 인터뷰에서 이야기했다. "이 사람(다우)에게는 핵심 개념이 있었습니다. 공간을 아름다운 방식으로 채워야 한다는 것입니다. 그 생각이 내겐 흥미로웠습니다. 결국 모든 사람이 그의 말을 따르게 되었습니다. 일상에서 컵과 접시를 구입할 때조차 따지고 고르게 된 것입니다. 이 당시 나는 유화와 수채화에 능숙해졌습니다. 다우는 내가 유화와 수채화 기법으로 무엇인가를 그

릴 수 있게 해주었습니다."[13]

다우의 가르침은 이후 오키프의 작품 방향을 바꾸었다고 해도 전혀 억측이 아니다. 오키프는 다우의 디자인 원리를 따라 자연을 추상화하게 되었고, 훗날의 성취를 위한 기초를 확립했다. 다우의 가르침은 오키프의 머리에 뿌리 깊이 자리 잡았다. 그녀는 평생 동안 여러 차례 새로운 작품을 위한 길을 찾을 때 무의식적으로 이때의 경험을 되살리려고 한 듯했다. 이를테면 사진을 이용해 작품의 특징을 분명히 할 때나 같은 주제를 여러 번 다시 그려 연작으로 만들 때 그러했다. 오키프는 다우의 가르침대로 우선 자연에서 찾아낸 고요한 이미지를 그려냈다. 그녀는 회화 요소를 세심하게 배열해 이런 자연 이미지가 불러일으키는 감정을 형상화했다.

1915년과 1916년 사이에 그렸던 소묘에서 오키프는 다우의 재현적인 작품들과 그의 책에 실린 삽화에서 식물 형태와 시각적 패턴 다수를 가져다 쓴 것으로 보인다. 오키프는 이런 디자인 개념과 시각적 모티프들을 추상 언어로 변환하면서 자신의 시각에 적용했다고 주장했다. (사실 다우는 1913년 뉴욕 아모리 쇼에 출품된 작품들이 추상을 극한으로 몰고 간 데 놀라움을 금치 못했다. 오키프를 가르치는 동안 추상 실험을 계속하도록 고무했음에도 말이다.) 더욱이 이 시기의 소묘는 다우의 이론에서 중요하게 다루지 않았던 활기와 움직임이 물씬 배어 나온다. 필립스 컬렉션 큐레이터와 버지니아 주립대학교 미술사학과 교수(미국 미술사 전공)를 지낸 엘리자베스 허튼 터너Elizabeth Hutton Turner는 당시의 상황을 이렇게 적었다. "오키프는 자신이 미학에 눈뜨고 예술적으로 거듭났던 게 1915년 12월의 일이라고 주장했다. 이 말을 하면서 손과 무릎을 바닥에 대고 마룻바닥에 놓인 종이를 목탄으로 슥슥 채워 가고 있었다. 그녀는 목탄을 똑바로 세워들고 어깨에서 손까지 팔 전체를 쓰며 예리하게 조절하고 집중해서 아래로 그었다. 다우가 권한 대로 '단숨에 죽 내리' 그린 것이었다.…… 회화 면 뒤편에 환영적 공간을 구현하는 전경,

6 〈소묘 XIII〉, 1915
전통이라는 굴레를 내던지며 대담해진 오키프는 사우스캐롤라이나에서
학생들을 가르치는 동안 정교하고 아름다운 목탄 소묘 연작을 그렸다.
스티글리츠는 이 작품을 비롯한 이 시기 소묘에 처음으로 주목했으며, 이
작품들을 자기 화랑에서 전시하자고 제안했다.

7 아서 도브 〈감상적인 음악〉, 1917
도브는 스티글리츠의 화랑을 중심으로
모여들었던 예술가 중 한 사람이며 미국
최초로 모더니즘 회화를 시도했던 화가로
꼽힌다. 그는 이미 1910년을 즈음해
자연에 바탕을 둔 서정 추상을 그리고
있었다.

8 빈센트 반 고흐 〈사이프러스 나무〉,
1889
오키프는 이 그림을 아마도 『카메라
워크』지의 도판으로 보았을 것이다.
〈소묘 XIII〉도6에 나타나는 추상 이미지는
이 그림의 나무와 형태가 매우 비슷하다.

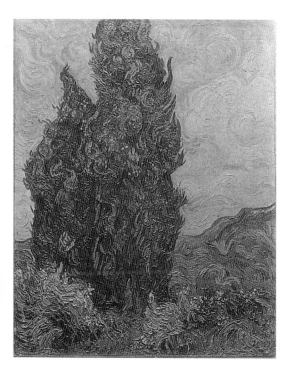

중경, 후경의 라임rhyme과 운율은 사라졌다. 남은 것은 움직임 가운데 사물이 펼쳐진다는 느낌과 사물 내부로 휘감는 움직임이었다. 그해 10월 오키프는 컬럼비아 대학교 사범대학에서 만난 친구로, 훗날 사진가이자 여성참정권 운동가로 활약한 애니타 폴리처Anita Pollitzer(1894-1974)에게 보낸 편지에 이렇게 썼다. '난 완전히 새로워지는 중이야. 내가 이제껏 했던 모든 것을 집어던졌어. 그것들 중 어떤 것도 또 다시 집어 들지 않을 거야. 영원히는 아니더라도 어쨌든 오랫동안 그렇게 될 거야.'[14]

1915년 작 〈소묘 XIII*Drawing XIII*〉도6은 이 시기 다른 미국 모더니즘 작가들의 작품, 이를테면 아서 도브의 1917년 작 〈감상적인 음악*Sentimental Music*〉도7과 비슷하다. 순수한 추상 형태로 자연을 떠올리게 하며, 개인의 경험을 주관적으로 해석한 점에서 그렇다. 도브와 마찬가지로 오키프는 미술과 음악이 상응한다는 것을 알았다. 1915년 초 폴리처에게 보낸 편지에 이렇게 적기도 했다. "멋진 밤이야. 난 창문에 기대어 밤 이야기를 해주려고 누군가를 기다리고 있어. 어떤 이야기를 할 수 있을지 궁금해…… 너에게는 목탄으로 밤의 음악 이야기를 들려주려고 해."[15] 오키프는 이런 이미지들이 전적으로 자신의 상상에서 비롯된 것이라고 주장했다. 하지만 그것들은 풍경을 예리하게 관찰하면서 익숙해진, 자연에서 발견되는 기본 형태들이었다. 오키프는 훗날 작품에서도 사과, 나무, 잎사귀, 조개, 뼈를 그릴 때 이 당시 소묘에서 나타난 이미지들과 비슷한 모양과 패턴을 이용했다. 이토록 이른 시기의 소묘에서 강력한 화면 구성력과 확신에 찬 손놀림을 본다는 건 정말 예기치 않은 일이다.

이 소묘의 이미지는 확연히 구분되면서 평형을 이루는 세 부분으로 구성되는데, 이 세 부분은 화면 위쪽으로 향하면서 합쳐진다. 화면 오른쪽에 구불거리는 선은 흐르는 강 또는 타오르는 불꽃을 떠올리게 한다. 가운데에 있는 타원형 부분들은 구릉지 언덕이나 잎사귀가 촘촘히 난 나무를 암시한다. 왼쪽에 있는 검은색 지그재그 선은 일부가 지워져서 더욱 강조되어 보

이며, 마치 바위산이나 번개 불빛을 시사한다. 이 세 요소가 만들어낸 전체 윤곽선이 빈센트 반 고흐가 1889년에 완성한 회화 〈사이프러스 나무*Cypresses*〉도8와 매우 흡사하다는 게 흥미롭다. 예기치 않았지만 반 고흐의 작품과 비슷하다는 게 해결할 수 없는 문제는 아니었다. 스티글리츠가 1903년부터 1917년까지 간행했던 정기간행물 『카메라 워크*Camera Work*』를 열렬히 구독했던 오키프는 1913년 6월호에 게재된 〈사이프러스 나무〉의 흑백 도판을 보았을 가능성이 가장 높다. 그녀는 『카메라 워크』를 창간호부터, 스티글리츠가 펴냈던 또 다른 간행물 『291』을 1915년 가을부터 구독하면서 특별히 흥미로운 주제를 다룬 과월호를 자주 주문하곤 했다. 반 고흐와 오키프의 두 그림은 모두 움직이고 성장한다는 느낌을 준다. 반 고흐의 〈사이프러스 나무〉가 불안하고 혼돈된 상태를 보여 주는 반면, 오키프의 소묘는 정돈되고 통제된 느낌이다. 이런 특성은 60년 후에도 그녀의 작품에서 지속된다. 반 고흐의 작품과 비교하면 알 수 있듯이 오키프는 다른 화가들의 작품을 흡수해서 독창적으로 변화시켜 표현하는 능력이 뛰어났다.

1915년 여름이 지나고 오키프는 폴리처에게 작품 몇 점을 뽑아 연달아 보냈다. 이해 12월 말에도 최근작인 목탄 소묘 여러 장을 폴리처에게 보냈다. 그중에 스페셜 No. 1-5, 7-9를 비롯해 〈소묘 XIII〉도6도 들어 있었다. 아무에게도 보여 주지 말라는 오키프의 당부를 뿌리치고 폴리처는 이 소묘 작품을 1916년 1월 1일에 스티글리츠에게 직접 보냈다. 스티글리츠는 즉각 "그동안 화랑 291의 문턱을 넘었던 작품들 중에서도 가장 순수하고 훌륭하며 진실하다"[16]라며 긍정적 반응을 보였다. 또한 확정할 수는 없지만 조만간 화랑 291에서 전시하는 게 어떻겠냐고 제안하기도 했다. 오키프 연구의 권위자로 손꼽히는 미술사학자 바버라 빌러 린스*Barbara Buhler Lynes*는 이렇게 썼다. "오키프의 소묘가 1916년 당시 이 나라 어느 곳에서도 이만큼 공감을 얻지…… 못했을 것 같다. 스티글리츠는 모더니즘에, 그리고

1910년대 중반에는 미국 미술을 활성화하는 데 매진하고 있었다. 더욱이 그는 예상치 않았던 일들을 즐겼고, 주저 없이 아직 이름 없는 화가의 작품에 관심을 두었다. 진보를 지향하는 스티글리츠의 여러 면 중 하나가 …… (또한) 미술 작품이 전적으로 남성들이 노력해 얻어낸 결과라고 여기지 않았다는 점이다."[17]

스티글리츠가 자기 작품을 높게 평가했다는 데 고무된 오키프는 1916년 6월까지 목탄 소묘를 많이 그렸다. 이 시기에 완성된 소묘 중 하나가 아름다운 작품 〈추상 IX*Abstraction IX*〉도9이다. 잠든 젊은 여인의 머리, 어깨, 입술을 풍부하고 흐르는 듯한 선으로 곱고 우아하게 그려냈다. 오키프는 산에서 야영하는 동안 이 이미지를 떠올렸다. "어느 날 해 뜨기 전에 머리칼을 빗고 있었는데, 몸을 돌리니 저만치에서 누워 있는 그녀가 보였다—한쪽 팔이 뒤로 젖혀져 있었고, 흰색 시트 위에 머리카락 한 다발이 흐트러졌으며, 얼굴은 절반만 보였는데, 붉은 입술이 눈에 들어왔다. 잠자는 그녀의 모습이 다사로워 보였다."[18] 오키프는 현장에서 연필로 빠르게 스케치했고, 그것을 바탕으로 얼마 후 (〈추상 IX〉와 비슷한) 대형 목탄 소묘를 그렸다. 종이 여러 장을 붉은색으로 칠해 보고 나서 여기 실린 최종본을 얻었다. 이 소묘는 실제로 일어났던 사건, 곧 잠든 친구의 모습에서 비롯되었다. 하지만 작품 제목은 그 사건을 설명하지 않는다. 오키프에게 진심 흥미로웠던 것이 형상 '자체'가 아니라 선과 형태 같은 형식 요소였다는 점을 알려 준다. 오키프는 『카메라 워크』 1914년 3월호에 게재된 에이브러햄 월코위츠Abraham Walkowitz(1878-1965)의 1912년 작 소묘 〈삶에서 삶으로 I*From Life to Life I*〉을 본 후, 이런 방향으로 실험해야겠다는 영감을 얻었을 것이다. 월코위츠의 소묘는 인체를 소재로 삼았지만, 오키프의 여러 습작보다 훨씬 추상으로 기울어진 상태였다.

오키프는 오로지 목탄과 종이만으로 농담과 그래픽이 복잡한 작품을 만들어냈다. 회색, 검정, 흰색이 이루는 미묘한 명

9 〈추상 IX〉, 1916
목탄의 흐르는 듯한 검은색 실선과 엷은
회색 음영 덕분에 이미지는 여인의 머리,
목, 어깨 윤곽선이나 아름다운 구릉 풍경,
또는 굽이치는 강물과 비슷하게 보인다.

10 **파멜라 콜먼 스미스** 〈파도〉, 1903
스미스의 수채화에서는 인물들이
상징적으로 나타난다. 이런 인물들이
오키프가 1916년에 만든 인물 조각상과,
유려한 선으로 인체의 형태를 그린
수채화에 영향을 미쳤을 것이다.

암과 농담의 변화가 색채를 통해 얻을 수 있는 것만큼이나 풍부하게 나타난다. 또한 오키프는 굵고 거칠며 진한 목탄 선부터 지상의 것이 아닌 듯 하늘하늘한 음영은 물론 연필로 그은 듯 가는 선까지 자유자재로 구사했다. 대각선 방향으로 굽이치며 흐르는 선 덕분에 이 이미지는 회화적 공간 속을 떠다니는 것처럼 보인다. 여인의 관능성은 선명한 필치로 드러난다. 단순히 목탄으로 그은 자국이 여인의 둥근 어깨, 목의 윤곽선을 정확하게 그려낸다. 머리 위쪽과 아래쪽으로 음영을 드리운 부분은 흘러내리는 머리카락과 옷을 암시한다. 육감적이며 탱탱하게 보이는 입술은 이 소묘가 인물에서 출발했음을 제일 확실하게 알려 주는 부분이다. 수십 년이 지난 1960년대에 오키프는 〈파랑과 초록이었네*It Was Blue and Green*〉(1960), 1963년 작 〈겨울길*Winter Road*〉도107, 1964년 작 〈랜치로 가는 길*Road to the Ranch*〉도108 같은 풍경을 그릴 때 〈추상 IX〉와 거의 동일한 곡선 패턴을 이용했다.

1916년 5월 스티글리츠는 오키프의 소묘를 화랑 291에서 전시하여 약속을 지킨다. 이 전시는 오키프와 찰스 덩컨Charles

Duncan(1892-1952), 르네 래퍼티René Lafferty라는 신진 화가들의 작품을 함께 선보였다. 지난 1월 폴리처가 스티글리츠에게 가져다 준 목탄 소묘 10점이 전시되면서 오키프는 이 전시에서 가장 큰 비중을 차지했다. 처음에 오키프는 허락도 없이 자기 작품이 대중에게 공개된 것에 불쾌해했지만, 전시는 7월까지 계속되었고, 미술 평론가들은 오키프의 소묘에 주목했다. 그들은 오키프의 작품을 성적 이미저리로 간주했다. 이런 해석 역시 스티글리츠에게서 시작된 것이었다. 골수 낭만주의자 스티글리츠는 오키프가 이 소묘 작품에서 표현한 강렬한 감정에 이렇게 대응했다. 전시가 끝난 다음 그는 오키프에게 편지를 써서 전시작 중 하나, 가능하면 〈소묘 XIII〉도6을 자신이 간직하게 해달라고 했던 것이다. "내가 가장 원하는 작품⋯⋯ 가장 훌륭하다고 여기는 것은 가장 힘 있는 표현이 이루어진 그것입니다. 정말 모든 점에서 대단한 작품입니다. 〈소묘 XIII〉에 필적하는 작품이 몇 있지만, 그것을 능가하지 못합니다."[19]

1916년의 전시를 시작으로 스티글리츠는 30년 이상 오키프를 위해 셀 수 없이 많은 개인전과 단체전을 기획한다. 1916년에도 5월 이후 오키프는 화랑 291에서 정기적으로 전시했던 기존 화가들, 즉 도브, 하틀리, 마린, 월코위츠, 스탠턴 맥도널드 라이트Stanton MacDonald Wright(1890-1973)와 함께하는 전시회에 참여했다. 결국 스티글리츠는 마린, 도브, 오키프 이 세 화가의 작품을 홍보하는 데 사활을 걸었다. 오키프는 스티글리츠를 중심으로 모인 사람들 중에서도 여성으로는 유일하게 핵심 측근으로 인정받았다.

1916년 5월부터 뉴욕에서 전시회가 열리는 동안 오키프는 잘 굳지 않는 점토 플래스티신plasticene을 재료로 삼아 높이가 25센티미터가량 되는 소형 인물 조각상을 제작했다. 1916년에 이 인물상에서 떠낸 석고상은 아직 남아 있다. 1979년에서 1980년 사이에 제작된, 흰 칠을 한 청동 조각 열 점도 이 1916년 플래스티신 인물상을 축소한 소형 인물상으로 주조한

것이다. 인물상은 바닥까지 내려오는 길이에 주름 장식이 잡힌 옷이 몸뿐만 아니라 숙인 머리까지 가려 남성인지 여성인지 분간할 수 없다. 하지만 오키프와 폴리처 사이에 오갔던 편지를 보면, 애초에 여인상을 만들 의도였음을 알 수 있다. 일부에서는 이 인물상이 얼마 전에 세상을 떠난 오키프의 어머니를 기리는 것일 수도 있다고 추측한다.

이 인물 조각상의 전체 모양은 1915년 무렵 오키프가 열중했던 목탄 추상 소묘 중 일부(이를테면 〈스페셜 No. 3〉과 〈스페셜 No. 4〉) 이미저리에서 나온 것 같다. 또한 오귀스트 로댕의 〈발자크Balzac〉를 촬영한 에드워드 스타이컨의 연작 사진과 놀라우리만치 닮았다. 한편 다우, 스티글리츠와 친분이 있던 화가 파멜라 콜먼 스미스Pamela Colman Smith(1879-1951)의 상징주의 경향 작품에서 영감을 얻었을 수도 있다. 특히 오키프의 인물상은 자세와 주름진 옷이 스미스가 1903년에 그린 〈파도The Wave〉도10에서 물에서 몸을 일으키는 인물들과 매우 비슷하다. 오키프가 다우에게 가르침을 받기 전에, 스미스 역시 다우의 제자였다. 1907년부터 1909년까지 스티글리츠는 스미스가 종이에 그린 작품을 화랑 291에서 매년 전시하기도 했다. 1907년에 개최된 스미스의 전시는 화랑 291에서 사진이 아닌 다른 장르의 시각 예술이 주제가 된 최초의 전시였고, 여성 화가의 전시로도 처음이었다. 당시 뉴욕에서 아트 스튜던츠 리그를 다니고 있던 오키프가 1908년 2월부터 3월 사이에 열린 스미스의 전시회를 보았을 가능성도 고려할 만하다. 또한 1916년에 오키프가 화랑 291에 왔을 때, 스티글리츠가 오키프의 작품을 독려하고 교육한다는 차원으로 스미스의 작품을 보여 주었을 가능성도 꽤 크다. 1907년부터 스미스의 전시에 나왔던 소묘 중 여러 점을 스티글리츠는 세상을 떠날 때까지 간직하고 있었다.

오키프가 만든 인물 조각은 이듬해인 1917년 화랑 291에서 전시되었다. 목탄 소묘 〈스페셜 No. 12No. 12 Special〉(1916)와 함께 짝을 이루었다. 이 소묘는 큰 화폭에 용수로처럼 빙글빙글 돌

아가는 이미지를 그렸다. 1974년에 오키프는 이 소묘를 간단히 "아마도 키스……"[20]라고 적었다. 이와 같은 오키프의 언급과 함께 이후 스티글리츠가 촬영한 사진에서 인물상과 소묘를 결합해 전시한 설치 부분을 보면, 이 사진이 훨씬 더 낭만적으로 보인다. 앞에서 이미 인물상임을 설명했음에도 모양은 분명 남근처럼 보인다. 스티글리츠가 사진에서 강조하고자 했던 점이 바로 이런 해석이었다. 1919년에 촬영한 〈조지아 오키프: 초상 – 회화와 조각*Georgia O'Keeffe: A Portrait-Painting and Sculpture*〉도11에서 보듯이, 스티글리츠는 이 인물상을 오키프가 1918년에 그린 회화 〈음악, 분홍과 파랑 I*Music, Pink and Blue I*〉에 나타난 크게 벌어진 구멍 앞에 도발하듯 배치했다. 이 사진은 스티글리츠가 인물상과 소묘의 이미지를 성적으로 읽었다는 걸 알려 준다. 이듬해인 1920년에 촬영했던 사진에서는 오키프가 스티글리츠의 해석

11 **알프레드 스티글리츠** 〈조지아 오키프: 초상 – 회화와 조각〉, 1919 스티글리츠는 오키프의 인물 조각상과 회화 연작 《음악》 중 하나를 짝지어 이 사진을 촬영했다. 스티글리츠는 오키프의 작품을 번번히 성적으로 해석했는데, 이 사진에도 어김없이 그런 해석이 엿보인다. 그러나 오키프가 쓴 편지에 따르면, 이 인물 조각상은 수의를 뒤집어쓴 여인을 의도했다.

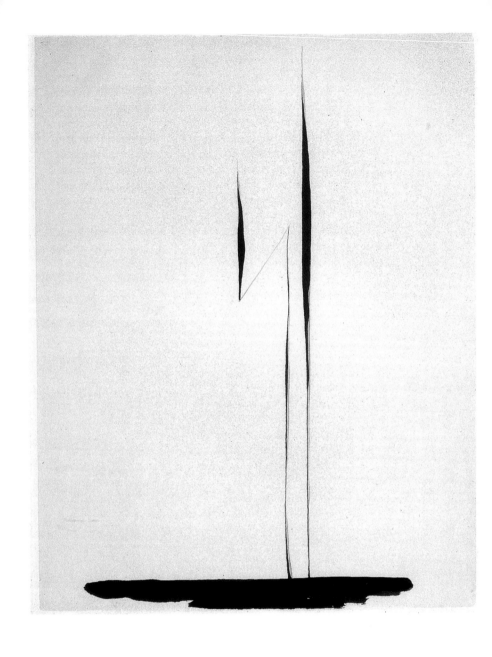

12 〈파란색 선 X〉, 1916
단순하면서도 우아한 이 수채 소묘가 무엇을 뜻하는지 여전히 밝혀지지
않았다. 가는 대각선으로 연결된 두 선이라는 기본 구성은 훗날
오키프의 다른 작품에도 자주 등장한다. 그때는 이 기본 구성이 더욱
입체감 있는 모양으로 변한다.

을 받아들이겠다는 듯 곧추선 조각의 기둥을 손으로 움켜쥔 듯한 자세를 취한다.

오키프는 자기 작품을 성적으로 해석하는 것을 언제나 제지했다. 하지만 이런 해석은 그녀가 살아 있는 동안 내내 관철되었다. 그녀의 작품, 특히 회화는 벨벳처럼 부드러운 질감과 호화로운 색채와 유기적 형태로 매우 내밀하며 성적 느낌을 물씬 풍기기 때문이기도 하다. 훗날 오키프는 이런 감정이 의식하지 않는 사이에 자신의 작품에 들어왔을 수 있다는 것과, 스티글리츠가 말과 사진을 통해 그렇게 읽히게 했다는 점을 인정했다. "에로티시즘이라! 사람들이 내 작품을 표현하는 말입니다. 사람들은 내 마음속에 들어와 보지도 않고 그런 것을 찾아냈습니다. 내 마음속을 들여다보지 않았다는 게 중요하다는 게 아니라, 사람들이 한 말 때문에 깜짝 놀랐습니다. 내가 떠올려 본 적이 없는 것들을 그들이 말하니까요. 알프레드가 그렇게 말했고, 사람들은 그의 말을 받아들였습니다."[21] 정말로 스티글리츠 측근들과 교류가 있던 저술가 대여섯 명은 오키프의 그림을 비슷하게 설명해서 그녀를 당황스럽게 했다.

〈소묘 XIII〉도6과 〈추상 IX〉도9 같은 흑백 소묘를 통해 추상 개념에 능숙해진 오키프는 1916년 6월 무렵부터 점차 화면에 색채를 들여왔다. 나중에 설명했듯이 그녀는 "내가 다른 방식으로는 말할 수 없는 것을 색채와 형태로 말할 수 있었다는 걸 깨달았다."[22] 그러므로 채색으로 돌아왔던 것이다. 그녀는 그 후 3년 동안 수채화에 집중했다. 그리고 나서 유화로 옮겨 갔고, 그 후부터는 유화를 우선으로 작업했다.

〈파란색 선 X〉도12은 초기 수채화 중 하나로, 목탄으로 그린 흑백 소묘 시기 이후에 털이 부드러운 일본화 붓으로 검은색 수채화를 대여섯 차례 그려 본 다음 나온 작품이었다. 이 수채화는 널따란 수평 기단 위에 평행한 수직선 두 줄을 우아하고도 단순하게 배치한 점에서 "위대한 예술은 두 선이 조화를 이루는 데서 비롯될 수 있다"[23]라고 했던 다우의 주장이 연상된다.

이 작품은 예각을 이루는 선과 상승하는 느낌을 준다는 점에서 〈소묘 XIII〉을 떠올리게 한다. 오키프는 흑백 소묘 작품을 진행하며 만족했던 선의 비율, 두 선의 공간 관계를 〈파란색 선 X〉에 적용해 푸른색 물감을 쓴 수채화로 완성한 것이다. 그 결과 화면은 잡다한 부분이 모두 사라지면서 서정적 모티프만 제시하게 되었다.

오키프는 일찍이 칸딘스키가 말한 대로 "전형적인 천상의 색채…… 무한을 요구하며 순수와 초월을 바라는"[24] 파란색을 선택했다. 그것은 이 작품에 상징적 의미를 부여하고자 하는 바람을 반영했을 것이다. 이런 의도는 적어도 스티글리츠의 탓으로 돌릴 수 있다. 오키프가 뉴욕을 떠나 있는 동안(캐니언 소재 웨스트 텍사스 주립 사범대에서 강사로 재직했던 1917년 6월부터 1918년 6월까지), 〈파란색 선 X〉은 스티글리츠의 화랑 사무실 벽에 걸려 있었다. 그에게 이 작품은 장차 전개될 남녀의 관계를 상징했다. 스티글리츠는 두 선이 남녀의 다른 감성을 나타낸다고 간주했다. 이 수채화를 대하는 그의 태도는 미술 평론가 헨리 티렐Henry Tyrrell이 1917년에 있었던 오키프 전시회를 두고 쓴 신문 평에도 나타난다. 티렐은 〈파란색 선 X〉에 '두 인생Two Lives'이라고 멋대로 제목을 붙이고는 "〈두 인생〉, 곧 남성의 삶과 여성의 삶은 별개이지만 서로에게 매력을 느끼면서 보이지 않게 하나로 연결되며, 땅에서 움터 성장하는 아름다운 묘목 두 그루처럼 나란히 서 있다.……"[25]라고 적었다.

〈파란색 선 X〉에서처럼 선을 위주로 하며 평면적인 화면 배치는 그녀의 작품에서 기본 모티프가 되었다. 1925년 작 〈회색 나무, 조지 호수Gray Tree, Lake George〉도39처럼 나무의 외양이 더 많이 드러나는 1920년대 회화에서도 선 위주로 평평한 화면 배치를 추정하게 된다. 수십 년 후 이 모티프는 보다 단순화하고 평평해진 형태로 등장하는데, 조감도 시점으로 구불거리는 강을 그린 1959년 작 〈소묘 XDrawing X〉도106이 바로 그런 작품이다. 이처럼 오키프의 작품에서는 모티프가 선에서 3차원 형체와 모

양으로 이어지는 시각적 변용이 전형적으로 쓰였다.

오키프는 텍사스에 살고 있던 1917년 4월 화랑 291에서 첫 개인전을 열었다. 이 전시에는 〈추상 IX〉도9와 〈파란색 선 X〉도12이 모두 포함되었다. 스티글리츠는 이 전시를 통해 사실상 오키프를 전적으로 지원했으며, 두어 달 후 화랑 291이 문을 닫은 후에도 지원을 이어 나갔다. 이후 오키프는 스티글리츠가 후원하는 최측근 화가로 인정받게 되었다. 당시 미국은 1차 세계대전에 휘말려 전시 상황이었지만, 1917년 5월 중순까지 이어진 이 전시는 미술 평론가들 사이에서 상당한 관심을 모았다. 그들은 1년 전 오키프가 신선한 파장을 일으키며 등장했던 일을 여전히 기억하고 있었다.

1916년부터 1918년 사이에 오키프가 그렸던 수채화 여러 점, 즉 1916년 작 〈푸른 언덕 No. 1 *Blue Hill No. 1*〉, 〈아침 하늘과 집 *Morning Sky with Houses*〉과 1917년 작 〈까마귀들이 나는 협곡 *Canyon with Crows*〉도13에서 두드러지는 특징은 우선 약 30×31센티미터 규격 종이에 그렸다는 점이다. 이렇게 색상이 선명한 그림들은 투명하고 유동적인 수채화의 특성을 능숙하게 이용했다. 또한 물감이 닿지 않는 흰 종이 부분을 남겨 두었을 때 생기는 시각적 효과를 전략적으로 충분히 활용하고 있다. 이런 여러 수채화에서 색채는 밝은 마젠타, 파랑, 초록 계열을 대담하게 써서 대단히 표현적이며, 때로는 1900년대 초 프랑스 야수주의가 그랬듯이 얼룩이 두드러지는 붓질을 보인다.

또한 오키프의 수채화는 색채와 화면 구성에서 스승 다우가 10여 년 전에 제작했던 소형 목판화와 비슷하다. 다우의 여러 제자 가운데서도 오키프는 초기 작품에서 다우의 양식을 가장 빼다박았다. 다우가 1905년 무렵에 제작했던 〈8월의 달 *August Moon*〉도14, 〈마시 크리크 *Marsh Creek*〉(미국 남부 중앙 펜실베이니아와 메릴랜드에 걸쳐 있는 강으로, 게티스버그에서 록 크리크와 합류해 모노카시 강을 이룬다_옮긴이 주)는 오키프와 작품이 유사하다는 점을 보여 준다. 오키프는 다우가 그렸던 것처럼 그림 속 공간을 규모와

13 〈까마귀들이 나는 협곡〉, 1917
1916년에 오키프는 채색 작업을
재개하면서 밝고 표현적인 색채를 주로
쓴 작은 수채 풍경화 연작을 시작했다.
V자형을 이루는 협곡 위를 나는 검은
까마귀 모티프는 이후에도 등장한다.
거의 30년 만인 1946년에 그린 간결한
유화 〈검은 새와 흰 눈이 쌓인 붉은
언덕〉도99에서였다.

14 아서 웨슬리 다우, 《8월의 달》,
1905년 무렵
공간을 아름답게 분할하는 디자인을
중시한 스승 다우의 가르침을 오키프는
평생 잊지 않았다. 다우의 작품 중에선
1900년대 초에 제작된 소품들, 대부분
디자인이 단순하며 색채가 강렬한
목판화가 유명하다. 오키프의 초기
수채화에 나타나는 주제와 양식은 다우의
목판화에서 직접적으로 영향을 받았다.

비율이 제각각인 커다랗고 흥미로운 모양들로 분할하는 실험
했다. 범상치 않은 색채 체계와 짝을 이룬, 대담한 디자인은 다
채롭고도 경이로운 자연 풍경을 전달한다. 그러나 그 이후 작
품에 비해 화면 구성이 정적이다.

1917년에 오키프는 색의 채도를 높이고 수채 물감의 흐르
는 듯한 특성을 적극적으로 이용해 감정을 더욱 많이 표현하는
방법을 발견했다. 《저녁별Evening Star》 연작에 속한 여덟 작품처
럼, 색채가 약동하며 작열하는 그림은 오키프의 정점에 오른
수채화 기법을 잘 보여 준다. 이 연작에서 보이는 느슨하며 넓
은 붓 자국은 공간을 빛과 움직임으로 채우며 색채들이 매끈하
게 서로 녹아들게 한다. 강렬한 빨강, 노랑, 짙은 파랑처럼 밝고
충만한 색조가 화면에서 감정의 농도를 더욱 강조한다. 예를
들어 〈저녁별 No. IV〉도15, 〈저녁별 No. V〉도16에서는 둘 이상 되
는 짙은 파란색 띠들이 바탕을 이루는 가운데 하늘에서는 빨간
색이 폭발하거나 또는 수평선을 따라 흘러나온다. 화면 왼쪽
상단에 자리 잡은 흐린 노란색 저녁별이 이런 엄청난 에너지를
내뿜는 것 같다.

이 시기 다른 여러 풍경화처럼 《저녁별》 연작은 오키프가
강사로 일하러 갔던 캐니언 근처 탁 트인 평원에서 영감을 얻
었다. 그녀는 스티글리츠에게 보내는 편지에서 포장도로와 울
타리, 나무가 보이지 않는, 대양처럼 드넓은 땅을 이렇게 묘사
했다.

> 평원―멋지고 광활한 하늘―아주 깊은 숨을 쉬어서 평원
> 과 하늘을 깨뜨려 버리고 싶습니다―정말 그런 게 많습니
> 다…… 진짜 재미있는 건 한 주 전에 나는 산이 가장 경이롭다
> 고 생각했습니다.―그런데 오늘은 평원입니다―산과 평원 둘
> 다 나라는 존재를 잊어버리게 할 만큼 광활합니다……**26**

오키프는 편지를 이렇게 맺었다. "당신은 평범한 사람들,

15 〈저녁별 No. Ⅳ〉, 1917

16 (오른쪽 페이지) 〈저녁별 No. Ⅴ〉, 1917
텍사스 주 캐니언 근처 탁 트인 평원 위로
펼쳐지는 해질녘 풍경에서 영감을 얻어
오키프는 강렬한 색채로 화면 전체를
채운 수채화 연작 여덟 점을 완성했다.
밑그림 없이 바로 실행에 옮긴 이
연작에서는 색을 칠하지 않은 흰 부분이
색띠를 구분한다.

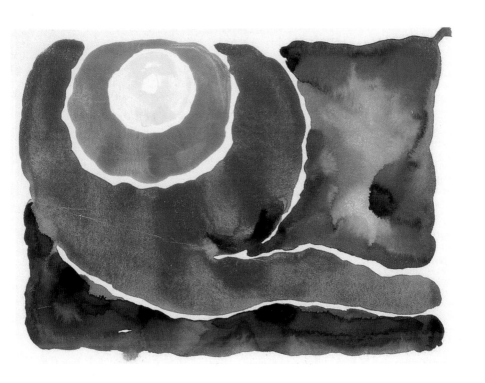

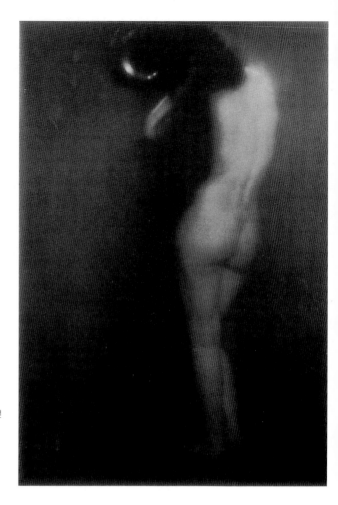

17 **에드워드 스타이컨** 〈작고 둥근
거울〉, 1902
오키프에게 스타이컨의 사진은 매우
익숙했다. 스티글리츠와 함께 일했으며
화랑 291 초창기에 예술 고문직을 맡았던
스타이컨의 작품이 자주 「카메라 워크」
지에 실렸던 것이다. 스티글리츠의 개인
소장품이기도 했던 이 작품은 오키프가
그렸던 더욱 추상화된 수채 인물화와
놀라울 정도로 비슷하다.

그 많은 사람들보다, 이 평원보다 더 큰 사람입니다." 바로 이
처럼 탁 트이고 광활한 환경에서 오키프는 자유를 느끼며 감정
적으로나 예술적으로나 솔직하고 활달해졌다.

　　1917년 말부터 1918년 초까지 오키프는 〈추상 IX〉도9에서
몰두했던 인물 주제를 다시 그리기 시작했다. (1940년대에 그렸던
초상 소묘 두세 점을 제외하고) 앉아 있는 인물은 그녀가 광범위하
게 또 가장 오랫동안 탐구했던 주제였다. 오키프가 1917년에
그렸던 수채화 29점은 두 갈래 연작, 곧 인물의 옆모습을 매우
추상화한 6점과 앉아 있는 여인 누드 13점으로 나뉜다.도18, 19

인물의 옆모습 여섯 작품으로 이루어진 연작은 약 31×30센티미터인 작은 종이에 물을 많이 섞어 흘리기 기법으로 그려, 어둡고 비밀스러운 느낌을 주며 형체를 알아볼 수 없을 만큼 추상화되었다. 오키프는 이 여섯 작품 중 셋을 스트랜드에게 선사했다. 그래서 이 작품들은 '폴 스트랜드의 초상'으로 알려졌다. 나머지 세 작품은 〈초상-W-I-III*Portrait-W-I-III*〉라는 제목이 붙어서 (세 작품은 분명 여성의 몸을 보여 주지만) 킨드리드 M. 왓킨스*Kindred M. Watkins*라는 오키프의 지인이며 텍사스 출신인 기술자의 초상화로 알려졌다. 오키프는 이 인물화에 대해 다음과 같이 기록을 남겼다. "나는 내가 봤을 때 거의 사진처럼 보이는 초상화를 그려 왔다. 매우 사실적으로 보이는 이런 그림들을 보여 주는 걸 주저했던 기억이 있다. 하지만 그런 사실적인 그림들은 추상의 세계, 그림의 주인공이 누구인지 알아보지 못하는 그림의 세계로 들어와 사라졌다."[27] 이 그림들을 보면 인체를 그렸다는 느낌이 강하게 들지만 오키프가 말한 대로 (사진처럼) 실물과 흡사하다고 보기는 힘들다. 오키프는 자기 작품이 그림의 주인공과 똑같다고 느꼈는지도 모른다. 이 수채화에 등장하는 호리호리하고 어쩐지 비밀을 품은 듯한 인물은, 〈작고 둥근 거울〉(1902)도17처럼 20세기 초에 스타이컨이 촬영했던 초점을 흐린 여성 누드 사진을 떠올리게 한다. 오키프가 스티글리츠의 소장품에서 바로 이 작품, 또는 이와 비슷한 작품들을 보았거나, 『카메라 워크』지에 게재된 것을 보았다고 추측할 수 있다.

한편 두 번째 수채 인물화 연작으로 홀로 앉아 있는 여인을 그렸는데, 오키프가 자신을 그렸을 가능성도 있다. 《앉아 있는 여인》 연작에서 오키프는 특히 인체의 해부학적 구조와 자세에 초점을 맞췄다. 이 작품들은 '초상'이라고 이름 붙인 연작보다 빨강, 파랑, 갈색(잠시 마젠타)을 지배적으로 써서 색채가 대개 더 밝다. 그녀가 구사했던 수채화 기법은 상당히 즉흥적이지만, 연필로 밑그림을 그리지 않으면서도 색채를 흘리고 모

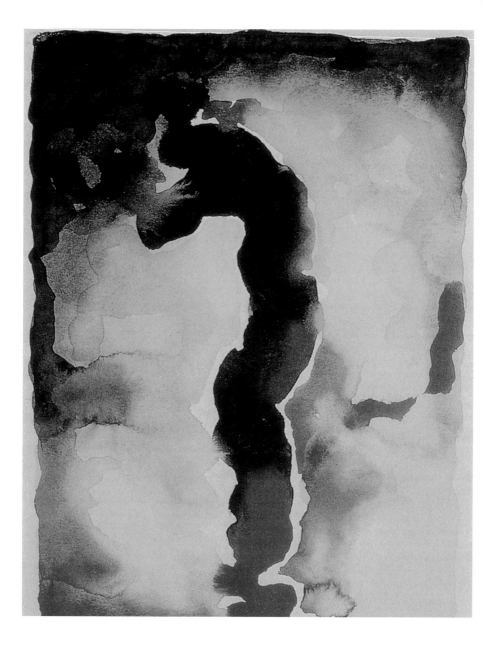

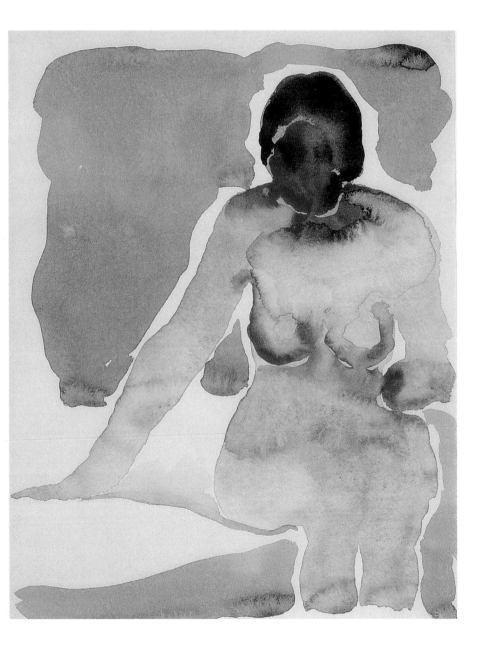

서리는 없애고 윤곽선을 마음대로 예리하게 하는 등 통제를 가했다. 〈누드 연작Nude Series〉(1917)과 〈앉아 있는 누드 XI Seated Nude XI〉도19은 자세에 따라 이 연작이 두 갈래로 나뉘었음을 보여 준다. 즉 〈누드 연작〉은 70도 가까이 몸을 틀고 있고, 〈앉아 있는 누드〉는 정면을 향한다. (〈누드 연작〉은 빨강과 갈색, 〈앉아 있는 누드〉는 빨강과 파란색으로) 쓰인 색채가 다르며, 표현하는 색채 효과도 제각각이다. 〈누드 연작〉에서 오키프는 흰 바탕에 인체의 윤곽선을 그리는 데 치중했지만, 〈앉아 있는 누드〉에서는 색채가 풍부한 배경과 인물이 어울려내는 효과를 탐구했다. 이 시기 오키프의 수많은 수채 풍경화가 그러하듯, 한두 가지 커다란 형태에 색을 칠하고 색을 칠하지 않은 부분이 독자적 형태를 취하게 하는 단순한 화면 구성을 보인다.

오키프가 1917년에 그렸던 수채 누드화를 보면, 그녀가 1908년 화랑 291에서 관람했으며 (1911년 4월부터 7월까지 『카메라 워크』 34호와 35호에 삽화가 실렸던) 로댕의 수채 인물화, 그리고 동시대 화가인 더무스의 수채 인물화와 비교하게 된다. 로댕과 더무스는 우선 밑그림을 그려 화면 구조와 구성을 정하고 수채 물감으로 채색했다. 하지만 오키프는 빈 종이에 밑그림 없이 수채물감으로 바로 그려서 훨씬 추상화되고 현대적인 작품을 창조했다.

18 (46쪽) 〈무제('폴 스트랜드의 초상')〉, 1917

19 (47쪽) 〈앉아 있는 누드 XI〉, 1917
1917년과 1918년 사이에 오키프는 포즈를 취한 인물상을 수채화로 자유롭게 그려 화려한 색채가 특징인 연작을 완성했다. 일부는 추상이나, 나머지는 그보다 재현적인 이 인물 수채화 연작은 지인 또는 거울에 비친 자신을 모델로 삼았다.

뉴욕에서: 초기 유화

오키프가 뉴욕에 머물렀던 초기 시기(1918년부터 1920년대까지)
는 화가로 성숙해지는 마지막 단계로 중요한 의미를 갖는다.
이 시기에 오키프는 스티글리츠 주변 미국 아방가르드 화가,
사진가들과 가깝게 지냈다. 당시 스티글리츠는 오키프가 실재
를 관찰한 것에 기초하여 추상을 추구하는 데 공감하고 있었
다. 오키프와 아방가르드 화가와 사진가들은 자연스럽게 서로
의 생각을 교환했고, 오키프는 당대 미술과 사진이 전개되는
상황을 제대로 파악하고 있었다. 오키프는 그들과 비슷하거나
때로는 그들을 뛰어넘는 발상을 지녔지만, 특정 이미지, 테마,
화면 구성을 다른 예술가들의 작품에서 채택해 자신의 예술 세
계를 추구했던 일도 흔히 벌어졌다.

　　오키프는 미국에서 처음으로 추상화를 그렸던 화가들 중
한 명인 도브와 예술 세계와 정신 세계 면에서 연대를 이뤘고,
서로 영향을 주고받았다. 스티글리츠를 통해 도브를 알게 되기
전부터 오키프는 그에게 친밀감을 느끼고 있었다. 두 사람은
1946년 도브가 세상을 떠날 때까지 편지를 주고받으며 때로는
만나서 우정을 이어갔다. 미술학도 시절에 오키프는 도브의 파
스텔화 〈잎사귀의 형태와 공간에 기초한Based on Leaf Forms and Spaces〉
을 보고 깊은 인상을 받았다. 미술 작품 수집가이며 평론가로
활약했던 아서 제롬 에디Arthur Jerome Eddy(1859-1920)의 저서 『입
체주의 화가들과 후기인상주의Cubists and Post-Impressionism』(1914)에서
이 작품을 본 이후로 도브의 작품이 나오는 전시회를 일일이
찾아다니며 관람했다. 그녀는 실제로 관찰한 자연에 바탕을 두

고 겉보기에는 추상적 화면을 만들어내는 도브의 능력을 가장 존경했다. 그의 그림에서 선, 색채, 형태는 주제와 상관없이 고유한 시각적 관심을 끌었다. 따라서 오키프의 초기작에서 매우 중요한 모범 사례가 되었던 것이다. 도브의 초기 추상화에서 나타나는 많은 모티프들이 얼마 후에 그려진 그녀의 작품에서 매우 흡사하게 등장했다. 때때로 두 사람의 영향 관계는 역전되기도 했다. 오키프의 회화가 도브의 후기 작품에 영감을 주었다.

오키프가 1922년에 비슷한 테마를 그릴 무렵에는 아마도 도브의 목탄 소묘 〈뇌우*Thunderstorm*〉(1917-1920)를 알고 있었을 것이다. 조지 호수에 머물며 그렸던 파스텔화 두 점 중 하나인 〈폭풍*A Storm*〉도20에서, 오키프는 물 위에서 성난 듯 불꽃을 번쩍이는 폭풍에 우선 놀랄 수밖에 없었던 자신의 반응을 포착한 것으로 보인다. 〈바닷가의 번개*Lightning at Sea*〉라는 또 다른 파스텔화는 의식적으로 훨씬 더 양식화된 화면을 구성하고 있으므로 〈폭풍〉보다 이후 작품으로 보인다. 다른 모티프에서도 그랬듯이 오키프는 자연주의에 입각한 구상회화에서 시작해 추상회화로 옮겨 간 것이다. 〈폭풍〉은 사건을 훨씬 충실히 재현한다. 컴컴한 물에 보름달이 비치는 모습까지 포함했다. 보름달은 그 같은 특별한 순간을 느끼게 해주며, 그렇지 않았다면 검푸르기만 했을 하늘에 갑자기 극적인 빛을 던진다.

〈폭풍〉은 오키프가 색채 표현과 파스텔 기법에서 매우 뛰어난 수준에 도달했다는 것을 단적으로 보여 주는 예이다. 파스텔은 1920년대에 오키프가 가장 선호했던 매체로, 이후 60년 동안 오키프는 짬짬이 파스텔화를 시도했다. 이 작품에서 오키프는 번지듯 부드럽게 퍼져 나간 짙푸른 하늘과 물을, 연노랑 선으로 강조된 예리하게 각진 붉은 번개와 강렬하게 대비한다. 1934년에 아메리칸 플레이스에서 열린 오키프의 전시회에서 이 두 파스텔화를 본 한 평론가는 감동받은 나머지 이렇게 썼다. "폭풍이 거세게 휘몰아치는 장관을 긴장감 넘치게 포착했

다.^{"28}

오키프의 폭풍 이미지가 내뿜는 드라마는 존 마린에게도 오랫동안 깊은 인상을 남겼던 듯하다. 마린은 1930년에 폭풍 속에서 번개가 치는 장면을 수채화 〈폭풍, 타오스 산, 뉴멕시코 주Storm, Taos Mountain, New Mexico〉도21로 그렸다. 마린은 오키프의 파스텔화 두 점에 등장하는 특정 요소들, 곧 〈바닷가의 번개〉에 등장하는 사다리꼴과 〈폭풍〉에 등장하는 각진 번개를 결합했다. 오키프가 선택했던 무대인 뉴멕시코에 와서 이런 자연의 위력을 마주한 후였을 것이다. 마린은 이 주제를 그리던 오키프를 떠올리면서 오래토록 잊히지 않았던 그녀의 작품에 경의를 표했을 것이다.

오키프가 스티글리츠 주변 화가들과 절친했다는 점을 인정하더라도, 그녀의 작품은 (스티글리츠와 직접 관계가 없었던 이들을 포함한) 당대의 사진가 폴 스트랜드, 이모젠 커닝햄Imogen Cunningham(1883-1976), 요한 헤이그마이어Johan Hagemeyer(1884-1962), 폴 하빌랜드Paul Haviland(1880-1950), 에드워드 웨스턴Edward Weston(1886-1958)의 작품과 가장 밀접하게 보인다. 스티글리츠 측근 화가들이 스티글리츠처럼 사진을 예술 형식으로 평가했으니 이해할 수 있는 부분이다. 특히 오키프는 스티글리츠와 애인이자 제자로서 최신 사진 경향에 관심을 늦추지 않았고 자주 (무의식적으로) 그 작품들을 자기 작품에 응용했다.

스트랜드는 그중에서도 특히 오키프에게 많은 영향을 미쳤다. 혁신을 추구했던 젊은 사진가 스트랜드는 1907년부터 1933년까지 스티글리츠와 계속 교류했다. 오키프는 스트랜드의 사진을 『카메라 워크』 1916년 10월호로 보았고, 일곱 달 후 뉴욕에서 그를 직접 만났다. 스트랜드의 사진에 나타나는 시각과 장소 선택을 보면, 오키프가 자기 작품에서 이미 시도하기 시작했던 것을 확인해 주는 것처럼 보인다. 그리고 그는 훗날 오키프가 따르게 되는 선례를 만들어 놓았다. 1917년 5월에 두 사람은 만나자마자 상대방이 자기 예술에 보완이 된다는 점에

20 〈폭풍〉, 1922

21 존 마린, 〈폭풍. 타오스 산. 뉴멕시코〉,
1930
스티글리츠를 중심으로 모인 화가.
사진가 중 한 명인 마린은 뉴멕시코에서
폭풍 장면을 그릴 때 오키프가 예전에
파스텔로 그렸던 번개가 치는 극적인
장면을 떠올렸을 것이다.

22 〈분홍과 초록으로 물든 산 IV〉, 1917
오키프의 초기 수채 풍경화에 자리 잡은
넓은 색면은 스트랜드가 두어 해 전에
발표했던 풍경 사진의 평평해진 공간에서
비롯되었다고 추정된다.

23 폴 스트랜드, 〈베이쇼어, 롱아일랜드,
뉴욕〉, 1914

서 매력을 느꼈다. 텍사스에 머물 때 오키프는 스트랜드에게 보낸 편지에서 이 점을 시인한다. "…… 몇 번이라도 되풀이해서 당신 작품을 정말 좋아한다고 말하고 싶습니다. 당신이라면 이런 것들을 어떻게 촬영했을까 생각하면서 사물을 바라보았다고 믿습니다.…… 내 머릿속에서 스트랜드 씨가 사진을 찍는다고 생각하면서 말입니다."[29] 이 편지에 화답해 스트랜드는 사진 〈눈, 뒷마당, 뉴욕Snow, Backyard, New York〉(1915), 〈포치에 드리운 그림자Porch Shadows〉, 〈추상-그릇들Abstraction-Bowls〉(1916)을 오키프에게 보냈다. 또한 오키프가 스트랜드를 특집으로 다룬 1917년 6월에 나온 『카메라 워크』 최종호를 읽었으리라는 건 의심의 여지가 없다. 1918년 5월에 스티글리츠가 텍사스에 있는 오키프를 뉴욕으로 (그리고 스티글리츠에게) 돌아오게 하려고 보낸 특사가 얄궂게도 (오키프에게) 홀딱 반했던 스트랜드였다. 그는 오키프를 데리고 1918년 6월 10일 뉴욕으로 돌아와 임무를 다했다. 오키프는 스티글리츠의 조카가 내준 114 이스트 59번 스트리트 아파트로 이사했고, 한 달 뒤 스티글리츠가 그 아파트로 들어왔다.

스트랜드는 오키프의 예술관과 작품 활동에 오랫동안 영향을 미쳤고, 이후 작품 세계를 위한 전략을 계발하는 데 도움을 주었다. 특히 1915년과 1916년 무렵 그의 사진들이 중요했다. 스트랜드는 일상용품의 한 부분을 확대한 다음, 대상을 지시하지 않고 반복되는 패턴, 형태, 선을 탐구하는 순수 추상 이미지로 전환시켰다. 예를 들어 이 무렵 스트랜드는 풍경을 촬영할 때 먼 사물을 가까운 사물 위로 쌓아 올리듯 나타내서 공간을 납작하게 압착한 수평회로처럼 보이게 했다. 오키프는 이런 기법을 1916년부터 탐구하기 시작했고 1917년에 그린 수채화 연작《분홍과 초록으로 물든 산Pink and Green Mountains》에서는 더욱 완숙한 솜씨를 보여 주었다. 1922년에 그녀는 이런 편지를 썼다.

폴 스트랜드는 형태의 고유한 가치를 빤히 보이게 만들어

관람자들을 당황하게 한다는 점에서 사진에 기여한 부분이 있습니다. 그가 볼트와 벨트, 볼베어링을 비롯해 사물의 일부분을 여러 개로 조합하고 구성하면, 낯설거나 왜곡되어 보여서 사람들은 잘 알아보지 못합니다. 그 덕분에 피사체와 그 사진이 지닌 미학적 의미가 전혀 관련이 없다는 사실이 더욱 분명해졌습니다. 회화의 대상과 회화가 그런 것처럼 말입니다.[30]

이런 점에서 스트랜드의 초기 사진은 오키프가 몇 년 후 (1919년부터 1923년 무렵) 기하학적 추상과 유사하게 그린 그림들과 연관된다. 더욱이 오키프가 1920년대 중반 확대된 꽃과 식물 그림의 발상을 떠올릴 때 스트랜드의 사진이 도움을 주었다. 물론 이때는 스티글리츠의 전 동료 스타이컨의 사진에서도 영향을 받긴 했다. 스트랜드는 캐나다 퀘벡 주에 있는 가스페 반도를 여행하며 낡아빠진 헛간과 집들을 사진에 담았고, 1920년대 말에 뉴멕시코를 다녀오기도 했다. 오키프가 이곳들을 가게 된 것도 스트랜드의 영향이라고 할 수 있다.

오키프와 스트랜드가 밀접하게 연결되어 있다는 점은 각자의 작품에서 쉽게 확인된다. 오히려 가늠하기 더 어려운 것은 오키프와 스티글리츠가 상대방의 작품에 영향을 미친 정도이다. 두 사람이 촬영하거나 그린 대상은 흔히 비슷했지만 접근하는 방식은 매우 달랐다. 스티글리츠의 사진 일부, 이를테면 구름 연작 《등가물Equivanlents》 같은 사진에서는 격렬한 감정이 표현되었다. 그러나 오키프는 설령 사적인 이미지라고 해도 스티글리츠보다는 냉정을 유지하며 작품을 그렸다. 또한 스티글리츠는 기본적으로 낭만적인 관점으로 작품에 접근했다. 그와 달리 오키프는 분석하듯 면밀히 관찰하며 계산해서 화면에 배치하는 것을 강조했다. 스티글리츠와 오키프가 어느 정도 일치하는 부분은 추상을 이용한다는 점이다. 오키프는 1915년부터 1916년 사이에 대상과 같지 않은 이미지를 그리기 시작했다. 하지만 무엇인지 알아볼 수 있는 이미지 일부분에 초점을

맞춰 피사체의 자연스러운 맥락을 무시함으로써 추상을 먼저 시도한 쪽은 스티글리츠였다. 1918년에 스티글리츠가 촬영했던 오키프의 손과 겉옷만 보여 주는 사진 〈조지아 오키프*Georgia O'Keeffe*〉가 바로 이런 예다.

일반적인 의미에서 오키프와 스티글리츠의 창작 과정 또한 비슷했다. 두 사람은 연작을 통해 하나의 대상이 지닌 다양한 가능성을 탐구했다. 여러 번 재작업하는 방식을 써서 최종 해결책을 발견했다. 그러나 이런 특정 기법 이상으로 두 사람이 창작의 동반자로서 양립하며 영향을 주고받을 수 있었던 것은 둘 다 완벽을 위해 헌신했기 때문이었다. 스티글리츠가 죽고 수년이 지난 후, 오키프는 다음과 같이 예리한 통찰을 담은 글을 남겼다.

> 그는 내게 인간으로서보다 작품에서 훨씬 더 멋졌다……
> 내가 그와 함께할 수 있었던 것은 작품 때문이었다고 생각한다.…… 그를 한 인간으로서 사랑했더라도.…… 단호하고 환하고 멋져 보이는 것 때문에, 내게 엄청나게 불합리하고 모순되어 보이는 것을 감내했다.[31]

오키프가 동시대 사진을 잘 알고 있었다고 하더라도, 그녀의 회화는 결코 그 사진들을 그린 그림에 그치지 않았다. 오키프의 그림은 회화라는 매체와 회화 제작 과정에서 가능한 선택지를 이용했다는 점에서 사진과 달랐다. 스트랜드와 스티글리츠 같은 사진가들은 대상의 질감과 세부를 기록하는 카메라의 특성에서 완전히 자유로울 수 없었다. 그러나 오키프는 수많은 세부에서 원하는 것을 선택해서 회화에 담을 수 있었다. 그녀는 화가로서 대상에 필요하다고 여기는 요소는 무엇이든 제거하고 고치며 추가해서 작품 개념에 적합하게 변형할 수 있었다. 1922년에 오키프는 이렇게 말했다고 한다. "사실주의는 가장 비사실적이다. 오직 선택, 제거, 강조를 통해 사물의 실제 의

미를 얻게 된다."[32]

　오키프의 회화가 사물을 정확히 재현하면서 초점이 잘 맞을 때, 일부 평론가들은 이런 작품과 1920년대 정밀주의(Precisionist Movement, 1915년부터 1930년대까지 전개된 미국의 구상회화 경향. 붓질의 흔적을 말끔히 제거하며, 형태를 단순화하고, 단조롭고 넓은 색면을 바탕으로 쓰고, 윤곽선이 형태를 뚜렷하게 정하는 점이 특징이다. 대표 화가로 찰스 실러, 찰스 더무스를 꼽는다_옮긴이 주)를 연결하기도 한다. 정밀주의 화가들의 작품이 추상을 바탕으로 하지 않았는데 말이다. 이런 차이 때문에 오키프의 1920년대와 1930년대 회화는, 같은 시대를 살았던 전위 사진가들의 작품보다도 더 추상적이고 현대적이다.

　오키프는 뉴욕에 도착하자마자 자신의 작품에서도 가장 추상적인 그림 몇몇을 그렸다. 이 시기에 이전에 그렸던 흑백 소묘 연작을 마무리 짓고 유채 추상화를 그리기 시작했다. 유채 추상화 이전에는 오로지 수채화에만 색채를 쓰고 있었다. 이 유채 추상화 연작은 강렬한 노랑, 빨강, 마젠타, 초록 계열부터 옅은 분홍과 파랑 계열까지 폭넓은 색조를 보여 주며, 매우 연상적이다. 오키프는 과거 흑백 소묘에서 비롯된 모티프들을 공들여 그리고는, 그런 모티프가 조각처럼 입체적으로 보이도록 그렸다.

　이 연작 중 일부는 음악을 듣고 영감을 떠올렸다. 오키프는 다우의 강의에서 공감각synesthesia 개념이 한 가지 예술 형식으로 또 다른 감각 경험을 자극하는 것이라고 들었다. 그리고 스티글리츠 측근 중에 오키프 말고도 미술과 음악을 연결하려고 시도한 예술가가 있었다. 특히 다우는 초기에 파스텔로 특정한 형태 없이 흐르는 듯한 이미지를 그렸는데, 이런 감각적인 이미지는 음악을 들으며 떠올린 것들이었다. 오키프의 유채 추상화는 관능적일 뿐만 아니라 "하늘에 구멍을 만드는 음악"[33]을 향한 그녀의 욕망을 구체적으로 표출한다. 〈음악 – 분홍과 파랑 No. 1 Music-Pink and Blue No. 1〉(1918)과 〈음악 – 분홍과 파랑 No. 2 Music-Pink

24 (58쪽) 〈음악 – 분홍과 파랑 No. 2〉, 1918

25 (59쪽) 〈회색 선과 검정, 파랑, 노랑〉, 1923
이 두 작품은 그때까지 오키프의 작품 중에서도 가장 추상화되었다고 꼽힌다. 작업 당시 오키프는 음악을 들었다고 한다. 1920년대 초에는 이 작품과 관련된 그림들이 잇달아 나왔다. 화면에 식별할 수 있는 대상이 없다고 해도, 여기 나타난 이미지는 꽃잎과 인간의 성기를 떠올리게 한다.

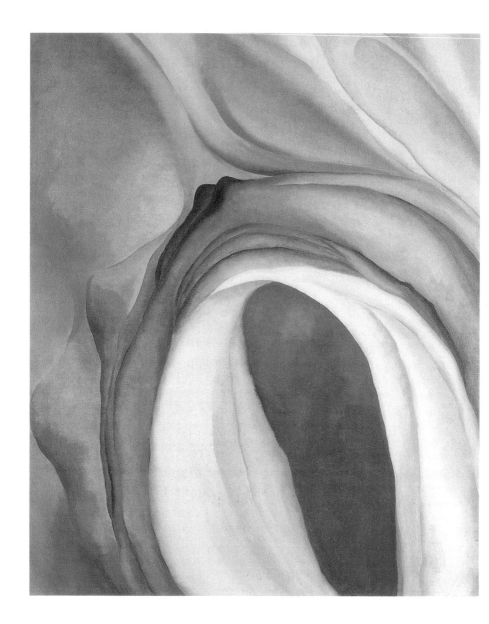

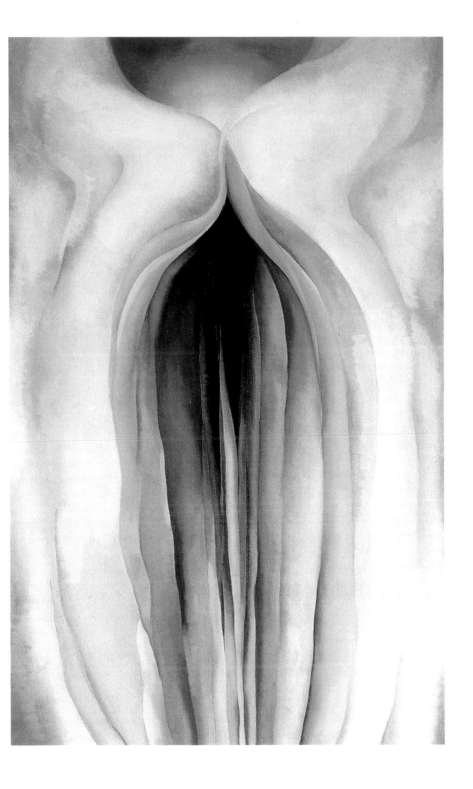

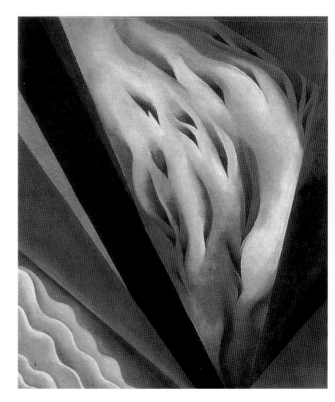

26 〈파랑과 초록 음악〉, 1921
음악에서 영감을 얻어 그린 초기 회화로
기하학적 구조가 두드러진다. 이런
기하학적 구조는 이후 오키프의 작품
세계에서 꾸준히 등장하는 모티프가
되었다. 이 그림은 특이하게도 기하학
형태와 유기적 형태가 혼합되어 있다.

27 (오른쪽 페이지) 〈꽃 추상〉, 1924
처음으로 꽃을 근접 확대해 그린
작품이다. 오키프는 사람들이 "놀라서
시간을 두고 꽃을 오랫동안 바라보게"
하려고 이 그림을 그렸다.

and Blue No. 2〉도24는 오키프가 이런 발상을 회화로 옮겼음을 보여
주는 중요한 작품이다. 두 그림은 각각 파란 하늘을 비춰 주는
구멍을 강조한다. 이 모티프는 오키프가 1940년대에 그린 《골
반 뼈*Pelvis*》연작에서 되풀이된다. 또한 두 그림 모두 구멍 주위
공간 전체가 정체를 알 수 없는 막으로 채워져 있고, 이 막은 선
이 겹치며 부드럽게 움직이는 주름이 져 있다.

　　또한 이런 음악 그림은 당시 오키프가 처음으로 시도했던
대형 유화(각 그림의 크기는 89×74센티미터)라는 점에서도 기억할
만하다. 1921년 작 〈파랑과 초록 음악*Blue and Green Music*〉도26도 음
악에서 영감을 얻었다. 이 그림은 크기가 작지만 소리와 움직
임을 떠오르게 한다는 점에서 이전의 음악 그림만큼이나 강력
하다. 가운데 V자 형태 주위로 꽉 짜인 화면은 오키프의 후기
작품에서 자주 등장하게 된다.

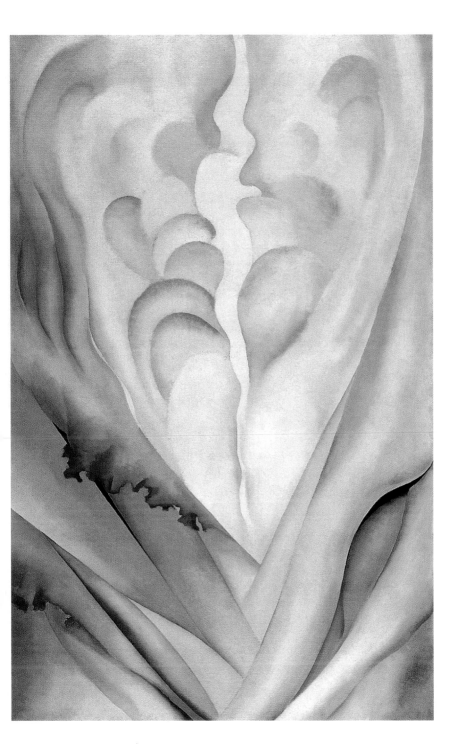

오키프는 1918년부터 1921년 사이에 완성된 다른 그림에서도 비슷한 색채와 형태를 이용했으나 이미지가 어디에서 비롯된 것인지 단서를 주지 않는 경우도 있었다. 1919년에 그린 세 가지 〈검은 얼룩Black Spot〉과 1919년 작인 〈연작 I, No. 8 Series I, No. 8〉이 그런 예이다. 반면 다른 작품들은 제목과 이미지에서 꽃, 풍경, 인체를 정확히 가리킨다. 〈푸른 꽃Blue Flower〉(1918), 〈연작 I, No. 10 Series I, No. 10〉(1919), 〈붉은 칸나 내부Inside Red Canna〉(1919)가 그런 예이다.

1923년과 1924년에 오키프는 1918년과 1919년 사이에 그렸던 음악 추상화에서 나타난 성애를 표현하는 이미저리와 화면 구성을 다시 시도한다. 〈회색 선과 검정, 파랑, 노랑Gray Lines with Black, Blue and Yellow〉(1923년 무렵)도25, 이 작품과 짝을 이루는 〈회색 선과 라벤더, 노랑Gray Line with Lavender and Yellow〉(1923), 〈꽃 추상Flower Abstraction〉(1924)도27은 "미지의 것을 알게 하고픈 욕망"**34**, 느껴지지만 이해되지 않는 경험을 분명하게 하고픈 오키프의 욕망에서 비롯된 규모가 크고 복잡한 추상 그림이다. 그녀의 작품 대부분이 그렇듯이, 1923년과 1924년 사이에 오키프가 그린 작품들은 시각적으로 흥미를 불러일으키기는 하지만 고도로 통제되었으며 대칭으로 배열되었다. 각각 약 130×76센티미터인 세로로 긴 화면은 길쭉한 활 또는 V자 형태와 화면의 기본 구조를 형성하는 중앙 분할선을 강조한다. 이 그림들은 《음악》 연작처럼 구멍이라는 일반적인 테마와, 채움과 비움 사이의 애매한 경계를 다루고 있다. 형체와 선을 둥근 형태로 여길 것인지 아니면 빈 것으로 여길 것인지는 채색, 빛, 음영에 따라 결정된다. 오키프는 색채를 섬세하게 또는 극적으로 조절했고, 붓 자국이 거의 남지 않게 색이 단계적으로 변화하게끔 칠했다. 이 작품들을 보면 오키프가 제한된 형식 요소로 수없이 많은 효과를 낼 수 있는 능력을 갖췄다는 것을 알게 된다. 이 세 작품에 나타난 이미저리는 분명 자연의 여러 측면에서 비롯되었다. 봉긋하게 솟은 회색 언덕과 초승달 모양 '하늘'은 풍경,

겹쳐진 여린 꽃잎, 여성의 성기를 떠올리게 한다.

오키프의 작품은 이토록 다양한 연상을 일으킨다. 그것은 작업 과정의 핵심이며, 그녀가 이미지를 핵심적이면서도 보편적인 형태와 짝 지은 결과이다. 오키프는 연작 안에서 또는 연작을 오가며 고쳐 그렸으므로, 관계없는 대상들을 무의식적으로 같은 형태로 그리거나 같은 방식으로 배열했다. 따라서 오키프의 바다 풍경이 꽃 그림처럼 보이거나, 조개 습작이 산맥과 비슷하다는 게 전혀 이상하지 않다. 추상이 확인 가능한 대상을 그린 그림과 관련된다는 문제도 마찬가지다. 예를 들어 오키프가 1923년에 그린 《회색 선Gray Line》 연작을 보면 1926년에 그린 입을 여는 둥 닫는 둥 하는 조개 그림이나 1930년에 그린 천남성 꽃 그림을 예감하게 된다. 어떤 의미에서, 이따금씩 관계없는 대상을 시각적으로 상관되게 그린 것은 잠재의식에서 비롯되었다. 1926년에 그린 《조가비와 낡은 널빤지Shell and Old Shingle》 연작 중 두 점(한 점은 세로로 긴 정물이고, 다른 한 점은 가로가 긴 풍경이다. 두 작품은 눈에 띄게 비슷했다도58, 59 참조)에 관한 글에서 오키프는 자기 작품들이 비슷해 보인다는 점을 시인했다. "이 두 작품을 그린 후 오랜 시간이 지나서야 두 작품이 비슷하다는 걸 알아챘습니다."[35]

조지 호수

1920년대 동안 오키프는 뉴욕 주 조지 호수 근처에 있는 스티글리츠 가족의 시골 영지에 매년 머물면서 풍경과 식물을 탐구해 방대한 작품을 남겼다. 1918년 8월에 오키프는 처음 그곳으로 갔다. 그 후로 대개 봄부터 가을까지 스티글리츠와 함께 각자의 작업실에서 작업했고 그의 대가족과 함께 지내기도 했다. 스티글리츠 가문에서 특히 사랑받았던 알프레드의 어머니 헤드위그 스티글리츠는 알프레드의 많은 형제와 누이, 그들의 배우자들과 아이들이 때마다 오고 가는 번잡한 대가족 살림을 이끌어 나가는 모가장이었다. 1920년대 초부터 중엽까지 오키프는 스티글리츠 집안 사람들과 지내며, 또 조지 호수에서 새로운 대상을 발견하며 즐거워했다. 당시 오키프가 느꼈던 감정은 그림에 고스란히 나타난다. 1923년에 작가 셔우드 앤더슨 Sherwood Anderson (1876-1941)에게 보낸 편지에도 열띤 마음이 담겨 있다. "당신도 이곳에 와서 봤으면 좋을 텐데요. 산, 호수, 나무들이 어우러진 완벽한 풍경입니다. 어떤 때는 이걸 모두 조각조각냈으면 싶어요. 너무나 완벽해 보여서요. 정말 아름답습니다. 집안이 평안하니 아무 거리낌 없이 일할 수 있습니다. 정말 좋습니다."[36]

 조지 호수를 그린 오키프의 회화가 주로 자연이 바탕이 되었지만 때때로 영지 안에 있는 집과 헛간, 작업실도 등장했다. 1925년에 그린, 크기가 작고 세로로 긴 유화 〈깃대 Flagpole〉도28가 그런 예인데, 같은 곳을 그린 다섯 작품 중 하나이다. 나머지 네 점은 1921년부터 1922년 사이, 1923년부터 1924년 사이, 1924

28 〈깃대〉, 1925
실재와 환상이 뒤섞인 이 그림을 통해 1920년대 초중반 스티글리츠와 함께 조지 호수에서 머물던 시절 오키프의 기쁨을 느낄 수 있다. 그림 안에 있는 작은 집에는 스티글리츠의 암실이 있었다.

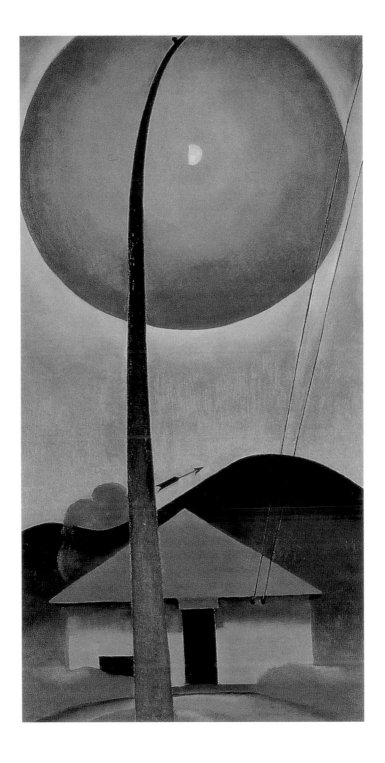

29 **알프레드 스티글리츠,** 〈작은 집, 조지 호수〉, 1934년 무렵
스티글리츠가 조지 호수 주변에 있던 자기 작업실을 찍은 이 사진에서는 오키프의 그림도28에도 등장한 화살 달린 풍향계와 깃대가 보인다.

년, 1959년에 그렸다고 한다. 〈깃대〉는 실재와 환상이 제멋대로 뒤섞이며 이곳의 분위기는 물론 오키프의 마음가짐도 자유로웠음을 알려 준다. 부드럽게 굽이치는 푸른 산 아래 자리 잡은 아담한 정방형 목조 가옥은 스티글리츠가 조지 호수에 머물 때 암실로 쓰였고, 스티글리츠의 사진에 간간이 등장하기도 했다.도29 오키프는 화면 안에 담긴 장면을 가장 기본적 형태로 축약했다. 건물의 구조는 삼각형 지붕, 검은색 직사각형 문, 지붕 위에 달린 풍향계에서도 화살표만, 가느다란 전깃줄 두 가닥으로 간략하게 그렸다. 이처럼 집의 겉모습을 꽤 알아볼 수 있는 것과 달리, 하늘로 치솟은 깃대는 매우 과장된 비율을 보여 주며 달무리는 엄청나게 큰 푸른 공처럼 그려져 일상적인 장면이 마법처럼 보이게 한다.

이처럼 오키프의 그림에서 배어 나오는 익살과 충만감은 얼마 지나지 않아 사라졌다. 1920년대 말부터 스티글리츠와 결혼 생활에서 갈등이 빚어졌다. 스티글리츠의 거듭되는 여성 편력과 가족에 대한 의무 탓이었다. 이를테면 1929년 작 〈농가의 창과 방문*Farmhouse Window and Door*〉도32에서는 이 집의 외관을 커다란 캔버스에 그렸는데 냉랭한 기운과 결핍감이 느껴진다. 스티글리츠가 1934년 무렵에 촬영한 사진에도 비슷한 분위기가 감돈다. 오키프가 그린 집은 (창틀 위 페디먼트 장식을 제외하고는) 평평하고 기하학적인 부분이 두드러져서, 사람을 불러들이지 않고 내부를 드러내지 않으려는 느낌이 감돈다. 스티글리츠가 소장하던, 1917년에 찰스 실러가 촬영한 사진 〈벅스 카운티의 집, 내부*Bucks County House, Interior Detail*〉도30와 매우 비슷하다. 오키프의 그림에 등장하는 커튼이 없는 창을 통해서 우리는 장애물과 마

30 **찰스 실러**, 〈벅스 카운티의 집 내부〉, 1917
실러는 회화, 사진 소묘에서 건축물을 자주 대상으로 삼았다. 정면성이 매우 두드러지는 내부가 어두운 창은 12년 후 오키프의 〈농가의 창과 방문〉도32에서 등장하는 창문과도 밀접하게 관련된다.

31 **알프레드 스티글리츠**, 〈집과 포도나무 잎〉, 1934
오키프는 조지 호수에 있는 별장 창문을 클로즈업으로 매우 양식화해서 그렸다.도32 그로부터 5년이 흐른 후, 이번에는 스티글리츠가 이 집을 촬영했다. 스티글리츠는 창 가장자리를 장식한 세부, 포치와 주변에 있는 포도나무까지 창 주변을 모두 화면에 담았다.

주친다. 그것은 흰 공간에서 신비롭게 떠다니는 듯한 내벽 또는 문이다. 이 그림이 던지는 메시지가 불길한 반면, 20년 후 뉴멕시코에서 《안뜰 문*Patio Door*》 연작에 다시 등장하는 떠 있는 사각형 모티프는 훨씬 희망적이다. 조지 호숫가에 머물던 시기 건물 그림에서 보듯, 오키프는 사실적 요소와 추상적 요소를 동시에 채택했다. 이 두 가지 다른 양식은 그녀가 어느 대상의 다른 측면을 연구할 때마다 거듭 등장했다. 이처럼 대치되는 접근법을 오가며 오키프는 경험의 다양한 측면을 표현할 수단을 찾아냈다.

조지 호수에서 오키프는 산과 호수를 바탕으로 분위기를 일깨우는 색채 연구, 단순화한 디자인, 파노라마 광경을 적용한 작품은 물론 농장에서 생산되는 특정 대상을 클로즈업해서 연구한 작품들을 쏟아냈다. 그중에는 불규칙한 모양, 윤곽선,

32 (왼쪽 페이지) 〈농가의 창과 방문〉, 1929
부부 사이에 갈등을 겪던 해에 완성된 이 그림은 사람살이나 감정이 드러나지 않아 어쩐지 불길하게 느껴진다. 오키프는 1932년에 그렸던 〈캐나다 헛간〉 연작과 1946년 이후 뉴멕시코에서 그렸던 〈안뜰 문〉 연작에서 비슷한 건축 요소들을 다시 등장시킨다.

33 〈사과 가족-2〉, 1920
조지 호수 영지에서 딴 잘 익은 사과를 그린 이 그림은 보석 같은 수많은 소품 중 하나다. 얕은 공간에 빼곡 들어찬 탐스런 사과의 모양과 발랄한 색채 덕분에 생기가 넘쳐흐른다.

색깔에 초점을 맞추는 이파리 그림들이 있다. 또 농장 나무에서 딴 과일을 마치 보석처럼 진열한 작품들도 있는데 1920년 작 〈사과 가족-2Apple Family-2〉도33와 〈빨간 배와 무화과Red Pear with Fig〉(1923)가 해당된다. 이 그림들은 1920년대 동안 오키프가 그린 정물화 중 상당 부분을 차지한다.

오키프는 빈 바탕에 윤곽선이 드러나게 나뭇잎들만 또는 여러 다발로 빽빽하게 겹쳐진 나뭇잎들을 클로즈업해서 자주 그렸다. 1922년부터 1929년까지 그린 크고 작은 유화가 28점에 달했다. 예상대로 오키프는 이런 이미지들을 주변에서 관찰해 사실적으로 그리거나, 풍부한 색채를 이용한 표현적인 추상화로 그려냈다. 또한 예상대로 이 나뭇잎 그림은 당시 그녀가 그리던 꽃과 풍경 이미지를 시각적으로 연상하게 한다. 이를테면 1923년에 그린 《검붉은 나뭇잎 네 장Four Dark Red Leaves》 연작과 〈폭풍 구름, 조지 호수Storm Cloud, Lake George〉는 녹슨 듯한 빨강과 검은색이 주조색이며 거친 윤곽선, 불규칙한 모양이라는 여러 가지 공통점을 보인다. 오키프는 자연에 관심이 많았으므로 나뭇잎 모티프를 선택했을 것이다. 그렇더라도 미술사학자 마조리 P. 발즈-크로지에Marjorie P. Balge-Crozier는 나뭇잎이 서양 미술에서는 범상치 않은 대상이라는 점을 지적한다. "나뭇잎은 정물화의 역사에서 제 힘으로 주인공이 되지 못하다가 오키프에 이르러 비로소 (회화의 대상이라는) 특권적 지위에 올라섰다."[37]

그러나 나뭇잎은 다우의 방식으로 자연을 연구하고 학생들을 가르치던 시절부터 오키프에게 익숙한 대상이었다. 그녀는 다우가 제자들에게 "단풍잎 한 장을 집어 그것을 가로세로 약 18센티미터 정사각형 안에 다양한 방식으로 채워 보라"[38]라고 주문했던 일과 자기도 학생들을 가르치며 그 비슷한 주문을 했던 것을 기억하기도 했다. 다우의 저서에는 이른바 "일본화풍으로 그린 식물Japanese Botanical Work"이라는 제목으로 다양한 나뭇잎 패턴을 소개한 삽화가 수록되었다. 이 삽화에 등장한 나뭇잎들은 오키프가 1920년대에 그린 나뭇잎 이미지와 밀접하게 관

34 알프레드 스티글리츠, 〈조지 호수〉,
1922
스티글리츠는 조지 호숫가에서 지내면서
사과를 촬영하기도 했다. 그의 사진에서
특별한 시간대에 주변 환경 속에 있는
사과는 무언가 이야기를 전달하고 때로는
상징이 되기도 한다.

련된다. 나뭇잎은 1936년에 그린 유화 〈양 머리뼈와 갈색 나뭇
잎*Ram's Skull with Brown Leaves*〉에 등장한 후 사라졌는데, 이 작품에서
나뭇잎은 양 머리뼈와 뿔 주위에 생기는 공간감을 강조한다.

1920년부터 1923년까지 조지 호수에서는 사과가 특히 풍

작이었다. 당시 스티글리츠는 사과를 촬영한 사진을, 오키프는 사과를 그린 유화를 많이 남겼다. 이때 스티글리츠가 촬영한 사진은 16점 이상인데, 흔히 오키프가 화면 안에 들어가 있곤 했다. 오키프 역시 사과를 그린 유화 소품과 파스텔화를 스무 점 이상 남겼는데, 그녀는 그림 속 사과들에 저마다 '성격'을 부여한 것 같다. 스티글리츠의 사과 사진은 (스트랜드가 1916년에 촬영했던 사과 사진처럼) 흑백이지만, 오키프의 그림은 사과 본연의 생생한 빨강, 노랑, 초록색을 그대로 살렸다. 오키프는 스티글리츠와 친밀했던 언론인으로 문학과 미술 평론가로도 활약했던 폴 로즌펠드Paul Rosenfeld(1890-1946)가 자신의 사과 그림을 "이상하고 통렬하며 자극적인 향기"가 느껴지는 "톡 쏘는 듯한 조화."[39]라고 평했던 것을 한껏 즐겼다. 이렇게 스티글리츠의 사진과 오키프의 그림은 함께 매혹적인 작품 군群을 이루었다. 이 작품들은 두 예술가가 같은 대상을 어떻게 달리 볼 수 있는지, 어떻게 다른 연상을 만들어내는지 보여 준다.

오키프의 사과 그림에서 사과는 분명 인격을 지닌 무엇, 가족 구성원처럼 보인다. 사과가 단순히 정물화의 대상이 아니라, 오키프와 그녀의 주변 인물, 상황과 깊이 관련된다는 뜻이다. 오키프는 〈사과 가족Apple Family〉이라는 제목도33 참조을 계속 썼으며, 자주 사과를 무더기로 조밀하게 배치해서 똑같이 작은 공간에 그렸다. 이는 조지 호수에서 머무는 동안 자신의 처지를 가리키는 것일 수도 있다. 시끌벅적한 스티글리츠의 대가족은 자주 그녀를 압도하며, 작업에 집중하는 그녀를 방해하기도 했다. 아마 이런 이미지에 들어간 감정을 해소하기 위한 해결책(또는 위장책)으로 오키프는 또한 접시에 사과를 하나 또는 두 개를 놓은 훨씬 단순한 정물화도 몇 점 그렸다. 이렇게 사과 수가 적고 단순한 정물화는 평면성, 디자인, 시점 변화를 분석하고 연구하는 작품이 되었다. 〈쟁반에 놓인 사과Apple on Tray〉(1921)와 〈초록 사과The Green Apple〉(1922) 같은 작품에서 (위에서 내려다본) 사과는, 이상한 각도에서 쟁반을 보기 때문인지 평평한 검정

원반에 놓였다기보다 그 앞 공중에 떠 있는 행성 궤도처럼 보인다.

반면 스티글리츠가 촬영한 사진 속 사과는 숭고한 것, 그리고 민족주의적 의미를 띠었을지도 모른다. 이것은 워싱턴 국립미술관 사진부 큐레이터인 새러 그리너Sarah Greenough가 논문 「미국의 대지로부터From the American Earth」에서 오키프와 그녀 작품의 기원을 미국의 국토라고 주장했던 내용과도 통한다. 사과는 또한 훨씬 에로틱한 함의도 지닌다. 아담과 이브의 이야기는 물론 여인의 둥근 가슴을 떠올릴 수 있다. 이런 점에서 오키프가 이 무렵 아보카도를 다수 그렸다는 사실이 흥미롭다. 아보카도가 늘어진 모양이 꼭 여자 가슴처럼 보인다. 1920년부터 1925년 사이에 오키프는 아보카도 그림을 도합 14점 그렸는데, 그중 절반이 아보카도 두 개를 함께 보여 준다. 기이하게도 쌍을 맞춘 아보카도 그림 중 한 점의 뒷면에 오키프는 클로즈업한 여인의 가슴과 여인의 토르소를 그려 넣었다. 특히 여인 토르소는 포즈가 스티글리츠가 촬영했던 오키프의 사진과 비슷해서 아보카도와 여인의 가슴이 연결되는 것을 더욱 강화한다.도35, 36

1924년에 스티글리츠는 오키프가 "꽃과 과일을 통해 자기를 그린다"[40]라고 썼다. 그는 친구였던 더무스가 1923년과 1924년에 걸쳐 오키프의 초상을 추상 포스터로 만들었을 때 이미 이런 의견을 피력했다. 더무스는 도브, 하틀리, 마린은 물론 다른 작가들의 포스터 초상화를 그릴 때, 포스터 주인공의 삶과 성격, 신체적 특징을 상징적으로 나타내는 사물을 선택했다. 오키프의 포스터에는 (노란 박, 초록 사과는 물론) 키퍼 배Kieffer pear(서양 배와 중국 배 교배종) 두 개를 담았다.도37 이 배의 이름은 오키프O'Keeffe의 철자와 중복되므로 말놀이를 할 수 있을 뿐만 아니라 같은 해에 오키프가 그렸던 아보카도 그림, 스티글리츠가 촬영한 오키프의 가슴 사진까지 시사한다.

조지 호수에는 단풍나무, 시다 삼나무, 소나무, 포플러, 너

35 〈무제(자화상 - 토르소)〉, 1919년 무렵

도밤나무, 자작나무가 많았는데, 이들 나무 또한 오키프가 선
호했던 주제가 되었다. 한 그루이든, 숲을 이루든 또는 파노라
마처럼 펼쳐지는 풍경의 일부이든, 오키프는 이래저래 나무를
많이 그렸고 생명력과 성장하는 기운을 전달했다. 오키프의 과
일 그림이 그렇듯, 그녀가 그린 나무들도 저마다 성격을 지니
고 있다. 나무들은 아마도 또다시 그녀가 아는 사람들 또는 그
녀가 만났던 사람들의 성격 유형을 대변하게 된다. 이런 나무
그림들은 나뭇잎 색과 나뭇잎이 있고 없음으로 계절의 변화를
드러냈다. 하지만 계절의 변화를 나타내는 것이 오키프의 주
목적은 아니었다. 오히려 땅에 단단히 뿌리박고는 하늘로 치솟
는 강한 나무줄기와 구부러진 크고 작은 나뭇가지가 만들어내
는 우아하고 때로는 혼란스러운 교향악을 통해 나무들은 보다

36 **알프레드 스티글리츠,** 〈조지아 오키프: 초상 – 가슴〉, 1919
스티글리츠의 사진과 오키프의 유화가 관련되었다는 점은 좀처럼 드러나지 않는다. 하지만 이 누드
사진과 누드 그림도35에서는 분명히 확인된다. 오키프의 그림은 아보카도 그림 뒷면에 감춰져
있었다. 아보카도 또한 여성의 가슴을 연상하게 하는 대상이다.

37 찰스 더무스, 〈포스터 초상: 조지아 오키프〉, 1923-1924
1923년부터 1929년 사이에 더무스는 (오키프, 도브, 마린, 하틀리를 비롯한) 유명인사 친구들의 초상을
포스터 연작으로 제작했다. 이 연작에서 더무스는 글자와 엠블럼을 이용해 포스터 주인공의 성격과
활동을 개성 있게 드러냈다.

영속적인 무엇인가를 전달한다. 같은 시기 조지 호수의 나무를 찍은 스티글리츠의 사진에도 오키프의 나무와 비슷한 이미저리가 포착되어 있다.

1924년에 그린 〈가을 나무 - 단풍Autumn Trees-The Maple〉도38은 조지 호수 그림 가운데서도 수작으로 꼽힌다. 오키프는 화면 가운데 자리 잡은 회색 나무 주위에 두터운 붓질로 선명한 가을 색을 칠했다. 독특한 나뭇가지의 모양으로 판단하건대, 이 나무는 바로 뒤 이어 그린 유화 두 점에도 등장한다. 1925년 작 〈회색 나무, 조지 호수Gray Tree, Lake George〉도39는 옅은 색조를 칠했고, 1927년 작 〈붉은 단풍 (또는 가을 나뭇잎)Red Maple (or Fall Leaves)〉에서는 요동치는 가운데 솜털 같이 가벼운 붓질이 나타난다. 세 점은 모두 같은 크기(91×76센티미터)이며, 화면 구성도 비슷하다. 아마 겨울을 보내려고 뉴욕으로 돌아가기 전에 그렸을 것이다. 색채가 이 세 그림의 가장 큰 차이점이다. 첫 번째 그림은 짙은 빨강과 회색 같은 가을 색을, 두 번째 그림은 가라앉은 회색, 초록, 보라색을, 세 번째 그림은 토마토 레드, 노랑, 파랑 같은 현란한 원색을 썼다.

더무스 역시 1910년대 말부터 1920년대 초까지 나무를 꽤 자주 그렸다. 그는 우아하게 구부러진 줄기와 나뭇가지의 선을 강조했다. 오키프와 더무스는 작품 크기, 매체, 그림 그리는 양식이 매우 달랐어도, 나무, 꽃, 과일을 배열한 정물처럼 자주 같은 주제에 끌렸다. 더무스가 1917년에 그린 수채화 〈나무Trees〉도40는 오키프의 〈회색 나무, 조지 호수〉도39와 그림 양식은 물론이고 화면 구성, 특히 보라색과 초록색을 쓴 점이 매우 비슷하다. 오키프의 1927년 작 〈분홍 데이지와 붓꽃Pink Daisy with Iris〉과 더무스가 꽃을 그린 수채화 역시 비슷한 점이 많다.

예로 든 더무스의 〈나무〉와 꽃 그림은 수채화이고, 오키프의 나무와 꽃 그림은 유화이지만, 두 화가의 이 작품들은 모두 투명해 보일 정도로 색이 옅다. 이 점이 오키프가 그린 유화들과 다르다. 그녀는 1923년 초부터 펜실베이니아 주 랭커스터에

38 〈가을 나무 – 단풍〉, 1924

39 (오른쪽 페이지) 〈회색 나무, 조지 호수〉,
1925
하나는 가을철 붉게 물든 단풍나무도38를,
다른 하나는 겨울철 잿빛 나무를 그린 이
두 작품에서는 무엇보다도 늦가을까지
조지 호수에 머물며 본 계절의 변화를
색채를 통해 보여 주고자 했다.

40 찰스 더무스, 〈나무〉, 1917
오키프와 더무스는 친구 사이였고 작품을
자주 맞바꿨다. 두 화가가 과일 꽃, 나무
같은 주제를 똑같이 좋아했더라도, 그림
양식과 매체는 매우 달랐다. 그럼에도
1925년에 오키프가 유화 〈회색 나무, 조지
호수〉도39를 그릴 때는 아마 더무스가
옅은 회색과 초록색으로 그렸던 이 나무
수채화에서 직접적으로 영감을 얻었을
것으로 추정된다.

있는 더무스의 집을 정기적으로 드나들었다. 따라서 1924년에
오키프가 단풍나무 연작을 시작했을 무렵에는 더무스의 작품
을 꽤 잘 알고 있는 상태였다. 오키프와 더무스는 상대방과 작
품을 나눠 갖기도 했다. 오키프는 더무스가 1916년과 1917년
사이에 나무를 그린 수채화 몇 점(현재는 J. R. 하이드 3세 소장품임)
을 가지고 있었고, 더무스는 오키프의 아보카도 그림 하나를
소장했다.

더무스는 1914년부터 화랑 291에 자주 들렀다. 오키프와
달리 스티글리츠는 더무스와 특별히 친하지 않았지만, 1915년

봄부터 오랜 세월에 걸쳐 더무스의 사진을 찍었다. 더무스는 하틀리, 마리우스 데 자야스Marius de Zayas(1880-1961, 1910년대와 1920년대 뉴욕의 예술가 집단에 영향력을 행사했던 멕시코 태생 미술가이자 작가_옮긴이 주)를 비롯해 스티글리츠 측근 예술가들과 친밀했으므로, 그의 영향권으로 들어왔다. 하지만 스티글리츠는 더무스의 수채화가 마린의 수채화와 경쟁하게 될까 봐 염려되어 1922년 앤더슨 화랑 경매 때까지 그의 작품을 전시하지 않았다. 3년 후, 즉 오키프가 〈회색 나무, 조지 호수〉도39를 그린 1925년에야 (오키프, 마린, 하틀리, 도브, 스트랜드, 스티글리츠와 함께) 더무스를 앤더슨 화랑에서 개최된 《미국 예술가 7인Seven Americans》 전시에 참여하게 했다. 더무스는 이 전시에 오키프의 포스터 초상화를 출품했다. 스티글리츠는 그 해 앤더슨 화랑 건물 303호에 인터미트 화랑을 열었다.

오키프는 조지 호수에서 오랜 세월 꽃과 식물 습작에 몰두했다. 그 결과 꽃과 식물은 초기 작품에서도 가장 풍부하고 강력한 이미지를 구축했다. 1924년 여름에 오키프는 특이한 초록과 마젠타 색조로 조지 호수 별장 정원의 옥수수 잎을 다소 추상화한 유화 세 점을 그렸다. "나는 옥수수가 커 가는 모습에 특별히 관심을 기울이고 있습니다. 어두운 초록 잎사귀에 옅은 색 잎맥이 반대 방향으로 뻗어 나갑니다. 아침마다 이슬이 한두 방울이 잎맥을 타고 내려가다 작은 호수 같은 가운데로 떨어집니다. 모든 게 싱그럽고 아름답습니다."[41] 오키프가 말했던 잎맥의 무늬는 위에서 내려다봐야만 볼 수 있다. 오키프는 자신의 독특한 시점을 관람객에게도 체험하게 하려고 옥수수 잎을 확대해서 전경으로 밀어붙였다. 그러고는 잎사귀를 수직이 되게끔 젖혀서 관람자가 옥수수 잎사귀와 정면으로 마주하게 했다. 이런 해결법은 단순하고 멋들어지지만, 어찌 보면 어지럽기도 하다. 오키프의 작품은 이렇듯 단순해 보이지만 인지와 시점, 공간 지각 같은 복잡한 문제를 다룬다. 또한 한 가지 테마, 이번에는 옥수수를 대상으로 삼아 여러 가지 변이를 시도

하는 연작을 그렸다. 작품마다 다른 요인에 초점을 맞추었고, 화면 구성에서 다양한 해결책을 추구했다. 이런 작업 방식은 다우의 디자인 이론을 떠올리게 한다.

1924년에 그린 〈색 짙은 옥수수 I*Corn, Dark I*〉도41은 같은 주제를 그린 세 작품 중에서도 가장 뛰어나다. 이 작품에서 오키프는 이미지가 차지하는 공간과 여백positive-negative space의 경계가 흐려지는 현상을 탐구했다. 초점을 그림 중앙보다 아래에 두는 화면을 시도했고, 색채가 불러일으키는 감정의 힘을 탐구했다. 이 작품에서는 창백한 잎맥이 화면을 수직으로 꿰뚫고 지나가는 것 외에 운동감을 느끼기 힘들다. 하지만 세로선 잎맥은 크기가 꽤 작고 세로가 긴 화면과 호응한다. 평론가 에드먼드 윌슨Edmund Wilson(1895-1972)은 1925년에 《미국 예술가 7인》 전시를 평하며 이 작품이 아주 강력한 시각적 힘을 내뿜고 있다고 설명했다. "…… '옥수수' 그림 중 하나는 긴 암녹색 이파리가 그녀의 성격과 열정을 담아내고 있다. 따라서 그것들은 말하자면 감정의 발전기 같은 측면을 지닌다. 이 발전기는 감정을 재현하지 않는다. 감정의 중심까지 가닿는 강렬한 흰 선이 마치 전기로 불꽃을 일으키듯 감정을 생성한다. 견고하면서도 생명력이 가득 찬 이 그림이 그녀의 작품 중에서도 걸작이라고 생각한다."42 하지만 옥수수를 그린 두 번째, 세 번째 작품은 곡선과 부채꼴, 대각선을 풍부한 운동감이 넘치는 화면을 보여 주면서 이 식물이 활력을 내뿜고 성장하는 모습을 포착하려고 했다.

《색 짙은 옥수수》 연작을 작업하던 여름 동안, 오키프는 화폭의 크기, 이미지의 크기를 확대했다. 처음에 그녀는 중소 크기 캔버스에 꽃을 단순하게, 과거의 정물화처럼 배치해서 그렸다. 1923년에 그린 〈칼라-목 긴 유리병-No.1*Calla Lily-Tall Glass-No.1*〉, 1924년과 1925년 무렵에 그린 〈페튜니아와 유리병*Petunia and Glass Bottle*〉도43은 실내 전경을 세세히 그리지 않고 단순한 배경에 꽃병 하나와 꽃 한 송이만 그렸다. 1924년 여름이 되자 오키프는 《색 짙은 옥수수》 연작을 통해 식물 특히 꽃을 그릴 때 가

까운 데서 관찰하며 훨씬 더 세부에 집중하면서 더 큰 화폭을 이용했다. 〈꽃 추상〉도27, 〈검은색과 보라색 페튜니아*Black and Purple Petunias*〉도42, 1925년 무렵에 그린 〈붉은 칸나*Red Canna*〉 같은 작품에서 오키프는 식물의 소소한 부분에 초점을 맞춰 그 부분을 캔버스 전체(130×76센티미터)에 꽉 차도록 확대했다. 이런 그림에서는 꽃 한 송이가 캔버스 네 모서리를 꽉 채워 이파리나 배경이 들어갈 여유가 없다. 꽃 그림 중 다수 작품에서는 섬세한 꽃잎이 줄기에서부터 V자형으로 펼쳐진다. V자형은 식물의 성장을 암시하며, 이전에 오키프가 자연에서 영감을 얻은 추상화를 떠올리게끔 한다. 꽃 이미지가 전면을 차지하면서, 오키프는 또한 관람자가 작품을 코앞에서 보게끔 이끌었다. 이런 그림들은 흔히 추상화로 보이지만 사실 자연에서 목격한 것을 매우 근접해서 그린 결과였다.

오키프는 그 이유를 설명했다. "사람들은 꽃을 보고 여러 가지를 연상합니다.…… 하지만—어떻게 보면—사람들은 꽃을 보지 않아요—제대로—꽃은 너무 작고—우리는 시간이 별로 없습니다…… 그래서 나는 스스로에게 말했습니다—내가 본 것을 그리겠다—내가 느끼는 꽃을 그리겠지만 꽃을 크게 그려서 사람들이 놀라서 한참 동안 꽃을 바라보게 하겠다고."[43] 스티글리츠는 모험적으로 느껴질 만큼 큰 꽃 그림을 처음 보고 이렇게 말했다고 한다. "글쎄, 조지아, 모든 것을 어떻게 없애 버리려는지 도무지 모르겠소. 애초에 꽃을 보여 줄 계획이 없었지. 그렇지?"[44] 스티글리츠의 이런 말은 오키프의 주장을 확인시킨다. "알프레드는 언제나 내 작품에 일어난 변화에 자신 없어 했습니다. 나는 항상 혼자서 감당해야만 했습니다."[45] 그럼에도 스티글리츠는 1925년 앤더슨 화랑에서 열린 《미국 예술가 7인》 전시에 오키프의 꽃 그림을 포함시켰고, 미술 평론가들은 이 작품들을 극찬했다.

이런 확대된 이미지의 앞선 사례로 스트랜드와 스타이컨의 식물 사진을 들 수 있다. 오키프는 스티글리츠를 통해 스트

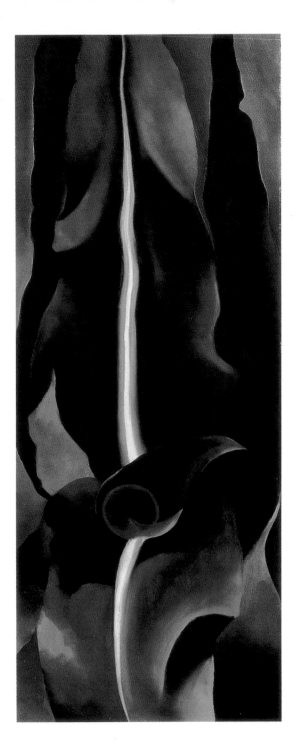

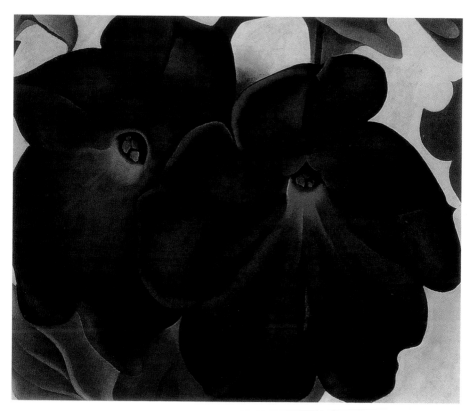

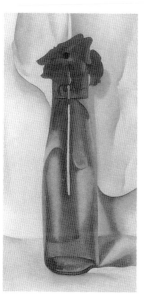

41 (왼쪽 페이지) 〈색 짙은 옥수수 I〉, 1924
오키프는 꽤 작은 캔버스에 옥수수 이파리를 확대하고 길게 늘여서 그렸다. 이런 예기치 못한
시점 덕분에 관람객은 옥수수가 자라는 광경을 지켜보는 듯 느끼게 된다.

42 (위) 〈검은색과 보라색 페튜니아〉, 1925
오키프는 페튜니아의 하늘하늘한 윤곽선과 독특한 색채를 능숙하게 처리했다. 여기서는 주위에
그린 이파리와 여백이 꽃송이만큼이나 중요한 위치를 차지한다.

43 〈페튜니아와 유리병〉, 1924-1925년 무렵
오키프는 1924년에 꽃을 확대해 그린 첫 작품에 앞서서, 이 작품에서 보듯 꽃병에 꽂힌
페튜니아처럼 단순한 정물화를 그렸다. 꽃을 확대해 그린 첫 작품이 나온 뒤에도 얼마후 전통
정물화 양식 소품 연작을 시작했다. 오키프는 이 연작 이후에 작품 크기가 크고 이미지를 더
과감하게 잘라낸 화면을 그리게 되었다.

랜드와 스타이컨의 사진을 잘 알고 있었다. 하지만 이미지를 변형하지 않은 이들과 달리, 오키프는 자기가 판단해서 그림에 맞게 이미지를 적용했다. 화면 배치를 단순화하거나 형태와 공간을 평면화한다거나, (드리워진 그림자를 포함해) 관계없는 세부가 화면 전체의 초점을 흐리거나 효과를 잠식할 땐 제거하는 방식을 채택했다. 웨스턴이나 커닝햄은 오키프가 근접 확대한 꽃 그림을 유화로 그린 이후에야 이런 양식을 채택했다고 보인다. 웨스턴과 커닝햄이 촬영했던, 아주 확대되고 전체에서 일부를 오려낸 이미지가 오키프의 회화와 매우 비슷하다는 건 당연했다.

오키프의 꽃 그림에서도 걸작으로 꼽히는 1926년 작 〈검은 붓꽃 III*Black Iris III*〉도46은 꽃 한 송이만 그렸던 초창기 대작을 대표한다. 오키프는 1926년부터 1927년 사이에 검은 붓꽃을 다르게 여섯 번 그렸다. 그중에서 이 작품은 화면 구성이 가장 세밀하고 정면성이 두드러지며 규모도 가장 크다. 봄철에 불과 이삼 주 피었다가 지고 마는 섬세하고 이국적인 꽃을 오키프는 색채와 형태, 붓질을 통해 화폭에 옮기면서 붓꽃 자체에 없는 힘과 불멸성을 부여했다.

이 작품에서 오키프는 깊이를 알 수 없는 검보라 빛, 붓꽃 중심에서 보이는 짙은 고동색부터 화면 위쪽 꽃잎에서 마치 부드러운 베일처럼 처리한 분홍, 회색, 흰색까지 색채를 미묘하면서도 치밀하게 적용했다. 어두운 색조와 밝은 색조를 화면 위아래로 절반씩 나누어 배치했으나 이런 색조들은 여러 가지 변화를 보이면서 부드럽게 혼합되는 것 같다. 한편 같은 시기에 작업했던 〈검은색 페튜니아와 흰색 나팔꽃*Black Petunias and White Morning Glory*〉도47 연작에서는 중간 색조를 거의 쓰지 않아서 비슷한 보라색과 흰색이 훨씬 더 예리하게 대비된다. 〈검은 붓꽃 III〉에서 오키프는 깃털처럼 가벼운 붓질로 꽃 가운데에 벨벳처럼 부드러운 부분을 포착했다. 그러나 같은 연작의 다른 두 작품, 크기가 매우 작은 1926년 작 〈검은 붓꽃*Black Iris*〉과 상당히 큰 규모인

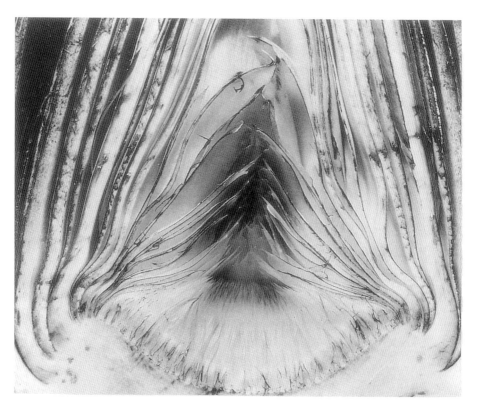

44 (위) **에드워드 웨스턴**, 〈반으로 쪼갠 아티초크〉, 1930

45 이모젠 커닝햄, 〈이파리 패턴〉, 1920년대
에드워드 웨스턴과 이모젠 커닝햄이 촬영한 클로즈업 확대 사진을 보면, 이들 역시 오키프처럼 세부와 윤곽선에 집중했음을 알 수 있다. 오키프의 유화가 스트랜드와 스타이컨 같은 선배 사진가의 사진에서 많은 영향을 받았다고들 한다. 하지만 웨스턴과 커닝햄은 오키프가 식물과 꽃을 근접 확대해 그린 그림을 따라서 이런 양식을 채택했던 듯하다.

46 〈검은 붓꽃 III〉, 1926
절묘한 붓질과 미묘하게 번지는 검은색이
아름다운 이 작품은 꽃 그림 중에서도
걸작으로 꼽힌다. 오키프는 대상을
확대하고 가까이 다가가서 보여 주므로
활짝 핀 붓꽃이 화폭에 모두 담기지
않았다.

47 〈검은색 페튜니아와 흰색 나팔꽃〉,
1926
꽃송이가 극적으로 확대되면서 관람객은
이 그림을 색조와 선으로 구성된
추상화로 보기도 한다.

1927년 작 〈짙은 색 붓꽃 No. 2*Dark Iris No. 2*〉에서는 꽃 가운데 부분의 매혹적인 모양과 질감에 관심을 쏟았다. 오키프는 관람자들이 주름진 꽃잎에 시선을 집중하게끔 했다. 부드러운 색조로 물든 붓꽃 잎은 지나치다 싶게 관능적이다. 일부 평론가들이 오키프의 꽃 이미지에서 성적 암시를 읽게 되는 것은 이런 그림들 때문이다. 오키프는 언제나 이런 주장을 단호하게 부인했지만 말이다.

흥미롭게도 오키프는 〈검은 붓꽃 III〉에서 1924년 작 〈꽃 추상〉도27과 1925년 작 〈붉은 칸나〉 같은 초창기 대형 꽃 그림에서 이용했던 V자형 배열을 변형시키고 있다. 즉 V자를 뒤집어 배치하며 생긴 삼각형 이미지가 화면 아래쪽으로 무게중심을 쏠리게 한다. 화면을 아래위로 나누는 수평선을 강조하면서 아래쪽 꽃잎에 짙은 색을 칠했으므로, 〈검은 붓꽃 III〉은 감정 면에서 초기 두 작품과 매우 다르다. 성장하는 동시에 상승하는 운동감이 더 이상 나타나지 않지만, 붓꽃은 이제 시간이 멈춘 듯 느껴지면서 어두운 위엄을 갖춘 기념비적 존재가 된다. 오키프의 그림이 자기 이야기를 전한다는 것은 아마도 그리 놀라운 일이 아니다. 이 작품에서 드러나는 침통한 분위기는 당시 스티글리츠와 오키프의 관계가 변화했음을 시사한다. 오키프는 조지 호수에서 지내며 스티글리츠 가족과 옥신각신하게 되었다. 스티글리츠는 다른 데로 여행하는 것을 매우 싫어했다. 게다가 스티글리츠와 오키프가 모두 이런저런 병을 앓으면서(사실이기도 하고 과장된 것이기도 하지만), 두 사람 사이에 갈등이 빚어졌고 그 이전보다 둘이서만 지내는 시간이 적어졌다.

특히 스티글리츠가 부유한 젊은 여성 도로시 노먼Dorothy Norman(1905-1997)과 점차 친해졌다는 점이 중요하다. 노먼은 1927년 11월부터 거의 매일 인티미트 화랑으로 그를 찾아오기 시작했다. 스티글리츠와 노먼의 관계가 깊어지고 그녀가 스티글리츠가 운영하던 화랑 일에도 관여하게 되자, 화랑에서 오키프의 역할은 축소되었다. 결국 노먼은 스티글리츠가 1929년에

새로 차린 화랑 아메리칸 플레이스의 재정 후원회에서 한자리를 차지했다. 1932년에 스티글리츠는 그녀 명의로 화랑 임대차 계약을 연장하기도 했다. 또한 노먼은 스티글리츠가 촬영하는 초상 사진의 모델이 되었다. 사진에서 노먼이 취했던 포즈와 감출래야 감출 수 없었던 친밀한 분위기는 과거 스티글리츠가 오키프를 촬영했던 사진을 빼다박은 듯했다. 1932년에 그가 촬영했던 노먼 사진 일부는, 누드 사진을 제외하고 아메리칸 플레이스에서 열렸던 스티글리츠의 사진 전시회에 포함되었다. 또한 스티글리츠의 지도를 받은 노먼은 사진가로서 경력을 쌓아갔다.

뉴욕: 건축물 주제

오키프가 다룬 작품 주제는 자연을 지향하는 쪽이 단연코 우세
하지만, 드물게 건축물도 등장한다. 건축물은 흔히 여행을 떠
났다가 또는 거주지가 바뀌면서 오키프가 새로운 장소에 반응
을 보였다는 중요한 지표다. 예를 들어 오키프는 조지 호수에
서 머물 때나, 위스콘신, 캐나다를 여행했을 때에 지역마다 다
른 모양의 헛간을 그렸다. 1929년과 1930년 사이에 뉴멕시코
주를 처음 다녀왔을 때는 교회 그림을 다수 남겼다. 1948년 이
후 그녀가 살았던 뉴멕시코 아비키우의 어도비 벽돌집을 그린
작품들은 건물 그림 중에서도 작품 수가 가장 많고 가장 다양
한 해석을 보여 주었다. 이를테면 오키프가 1950년대에 그린
안뜰(파티오) 그림들은 가장 추상적이며 미니멀리즘 쪽으로 기
울어 있었다. 오키프는 주위 환경에서 물리적 세부사항을 관찰
한 다음 그것들을 화폭에 옮겼다. 이는 그녀가 새로운 환경에
적응하는 자연스러운 과정으로 보인다. 일단 환경에 익숙해지
면 겉모습을 닮게 그리는 작품이 적어졌다. 대신 환경의 여러
다른 측면과, 환경에 반응하며 느끼는 감정을 탐구하며 해석하
는 작품이 더 많아졌다. 오키프는 다음과 같이 설명했다. "그림
이란 그리는 대상에서 출발하는 것이지, 본 것을 그리는 것이
아닙니다…… 나는 내가 잘 알지 못하는 것을 거의 그리지 않
습니다."[46]
　　1920년대 동안 오키프는 뉴욕 시가지를 주제로 연작을 그
렸다. 이 연작은 건물 그림 중에서도 작품 수가 많은 편에 속한
다. 오키프가 4년 넘게 매달렸던 《뉴욕 시가지 풍경》 연작은 유

화 21점, 완성된 소묘 몇 점과 일차적으로 그렸던 스케치 다수로 구성되었다. 20세기의 첫 4반세기에 활동했던 많은 화가와 사진가가 그러했듯이, 오키프는 불과 이삼 년 만에 이 도시의 스카이라인이 급격하게 변하는 모습에 홀딱 반했다. 1910년대에 최초로 마천루가 세워지고 난 후 1920년대와 1930년대에는 그보다 더 높은 건물들이 잇따라 올라섰다.

물론 뉴욕 시가지는 스티글리츠에게도 중요한 주제였다. 오키프는 1920년대라는 비교적 짧은 기간에 뉴욕 시가지 그림에 몰두했지만, 스티글리츠는 1920년대는 물론 그 이전과 이후에도 여러 차례 뉴욕을 카메라에 담았다.도48 스티글리츠와 오키프는 높은 건물과 파노라마로 펼쳐지는 시가지처럼 비슷한 장면을 두고 작업했지만, 완성된 작품은 완전히 달랐다. 오키프가 높은 건물 하나를 올려다보거나 내려다보는 식으로 그렸다면, 스티글리츠는 두 건물이 마주보거나 여러 건물이 모여 있는 모습을 찍었다. 오키프는 다소 어두침침한 색을 강렬하고 감정을 드러내는 식으로 구사해 흑백사진보다 나은 효과를 거두었다. 그리고 스티글리츠는 작은 크기(일부는 엽서보다 작았다)로 사진을 인화했지만, 오키프의 회화는 크기가 커서 (스티글리츠의 사진보다) 극적 효과를 냈다.

오키프는 1907년부터 1908년까지, 1914년부터 1918년까지 학생 신분으로, 1918년부터 1949년까지는 1년 내내 또는 몇 달씩 뉴욕에 거주했다. 이 현대적인 대도시의 탄생과 성장, 퇴화를 직접 목격했던 것이다. 그녀가 하늘로 치솟는 건물과 파노라마처럼 펼쳐지는 스카이라인을 그려야겠다고 결심했던 무렵, 뉴욕은 그녀에게 익숙한 공간이었다. 그녀가 창조한 뉴욕의 이미지는, 오키프의 작품 세계 전체로 보아 이례적이긴 해도 가장 기억할 만한 부분이다. 기하학적이며 흔히 아르데코Art Deco(곡선을 강조하며 기계화와 거리를 두었던 이전 시대 아르누보와 달리, 공업적 생산 방식을 받아들여 기능적이면서도 고전적인 직선미를 추구했던 1920년대와 1930년대의 장식 미술을 이른다. 기본 형태 반복, 지그재그, 동

48 (94쪽) **알프레드 스티글리츠**, 〈뉴욕의 옛 모습과 새 모습〉, 1910
20세기 첫 4반세기 동안 극적으로 성장한 뉴욕은 스티글리츠를 비롯한 다수 모더니즘 사진가들이 선호했던 주제였다. 스티글리츠는 수십 년을 두고 변화하는 뉴욕의 스카이라인을 기록했다.

49 (95쪽) **찰스 실러**, 〈마천루〉, 1922
실러는 맨해튼 풍경을 그림으로 그리고 사진으로도 촬영했다. 그의 그림과 사진은 모두 빼곡히 들어찬 공간, 수직으로 치솟는 건물들을 강조한다. 이 작품은 오키프가 비슷한 장면을 그린 그림과 양식이 흡사하다.

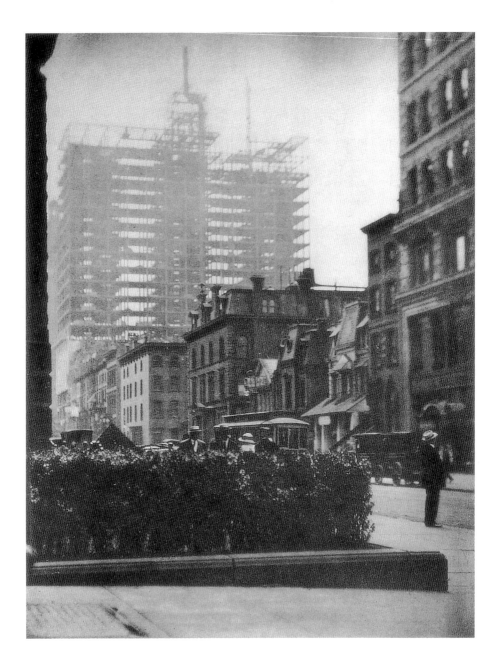

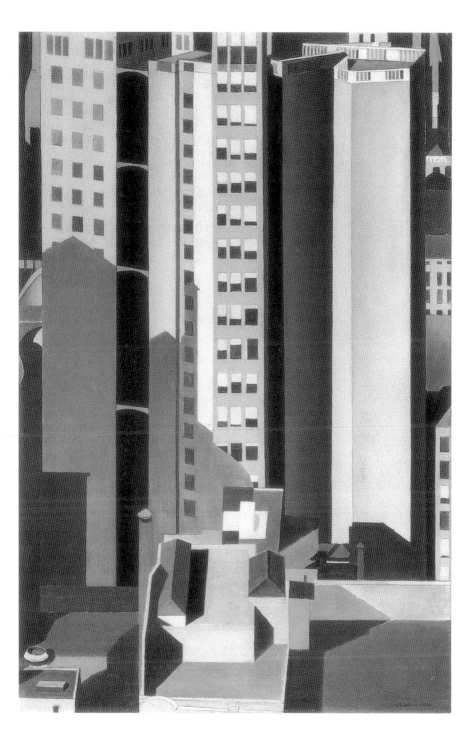

심원 구조 같은 기하학 무늬를 선호했으며 화려한 색채도 가끔 나타난다_옮긴이 주) 방식으로 양식화되었던 이 뉴욕 시가지 작품들은 당시의 모던 디자인 감각을 반영했다. 더무스와 실러가 그린 정밀주의 회화, 소묘도 비슷한 양식을 보여 준다.도49 한편 뉴욕 시가지 그림 일부는 보다 낭만적인 해석을 드러내기도 한다.

1918년부터 1949년까지 31년 동안 오키프는 뉴욕에서 가장 번화가로 꼽히는 맨해튼 중심부의 여러 아파트에서 일 년 내내 또는 몇 달씩 거주했다. 1918년 6월부터 1920년 12월까지는 114 이스트 59번 스트리트에서, 1924년 11월까지는 60 이스트 65번 스트리트에서, 그 이후부터 1925년 11월까지는 35 이스트 58번 스트리트에서, 1925년 11월부터 1936년 4월까지는 48번 스트리트와 49번 스트리트 사이 렉싱턴 가의 셸턴 호텔에서, 1942년 12월까지는 405 이스트 54번 스트리트에서, 그 이후 1949년 6월까지는 59 이스트 54번 스트리트에서 살았다. 스티글리츠는 사람들이 바쁘게 움직이는 거리와 하늘로 치솟는 건물들, 빽빽한 스카이라인을 20세기 초부터 사진에 담았다. 그러나 오키프가 뉴욕에 그토록 오랫동안 거주했으며, 뉴욕이 화가로서 명성을 확립했던 중요한 장소라는 점을 고려하면, 1925년부터 1929년(물론 그 이후에 그린 두세 점이 있긴 하지만)까지만 뉴욕 주제에 집중했다는 건 의외의 사실이다. 오키프는 대평원 지대인 시골 태생이었으므로, 뉴욕이 흥미롭지만 한편으로 자기 에너지를 빼앗고 숨 막히게 하는 환경이라고 생각했다. 이 시기의 회화와 소묘에는 뉴욕에 대한 애증이 역력히 나타난다. 역동적으로 변화하는 이 도시를 좋아하는 감정부터 밀실 공포 같은 부정적 감정까지 망라된다. 실내를 그린 〈59번 스트리트 스튜디오59th Street Studio〉(1919)와 뉴욕의 이면을 그린 〈65번 스트리트 뒷마당Backyard of 65th Street〉(1920-1923년 무렵)은 오키프가 1925년부터 1929년까지 집중적으로 뉴욕 시가지를 그리기 이전에 그린 뉴욕 그림이다. 1920년대 뉴욕 작품 이후에는 (그 이후 20년을 뉴욕에서 살았다지만) 세 작품이 남았을 뿐이다. 1932

년에 그린 빌딩 그림 몇 점, 1949년에 그린 브루클린 다리 연작, 1970년대에는 1926년 작 〈도시의 밤City Night〉을 다시 그린 한 점이 있다.

1918년부터 오키프는 뉴욕에서 살고 있었지만, 이 도시를 그리겠다는 영감을 얻은 건 1925년 11월에 스티글리츠와 함께 셸턴 호텔에 입주한 후였다. 이곳은 두 사람이 11년 동안 거주하며, 가장 오랫동안 살았던 장소로 기록되었다.

셸턴 호텔은 48번 스트리트와 49번 스트리트 사이 렉싱턴가 남동쪽 모서리에 자리 잡은 신축 34층 건물로, 당시 뉴욕 시에서 손꼽히던 마천루였다. 이 호텔에는 청소는 물론 카페테리아, 운동시설, 수영장, 라운지, 16층 전망대, 옥상 일광욕실 같은 세입자들을 위한 다양한 편의시설이 갖춰져 있었다. 그러나 오키프와 스티글리츠에게는 일상생활이 이루어지는 개인 공간인 아파트와 누구나 이용 가능한 옥외공간을 통해 다른 여러 고층 건물에 방해받지 않고 훨씬 먼 데까지 시야를 확보할 수 있다는 게 가장 중요했다. 오키프는 아파트 창문에 커튼을 달지 않았고, 이렇게 환한 빛이 그대로 들어오는 방 하나를 화실로 썼다. 스티글리츠와 오키프 모두 처음으로 뉴욕 고층건물에 살게 된 순간이었다. 둘은 매우 들떠 있었고, 당시 그들의 작품과 두 사람이 했던 말과 글에는 이런 감정이 고스란히 묻어난다. 셸턴 호텔 아파트 12층에 입주하고 이삼 주가 지난 후 스티글리츠는 작가인 앤더슨에게 이렇게 적은 편지를 보냈다. "우리는 셸턴 호텔 고층부에서 살고 있소.…… 강풍이 울부짖으며 거대한 강철 골조를 뒤흔들기도 하오. 우리는 흡사 망망대해에 떠 있는 기분이라오. 바람, 그리고 강철 덩어리가 떨리는 것 말고는 사위가 매우 조용하오.……"[47] 이듬해 두 사람은 더 높은 28층으로, 1928년 초에는 30층으로 거처를 옮겼다. 더 높은 곳에서 뉴욕 시가지를 여유롭게 내려다보며 오키프는 이 도시를 곰곰이 생각하게 되었다. 오키프는 셸턴 호텔에 처음 입주했던 1925년보다 훨씬 이른 1918년에, "뉴욕을 그릴" 수 있

겠다는 자신감을 드러냈다. 그러나 "'(뉴욕을 그리다니) 가당치 않아요. 심지어 남자들도 뉴욕을 제대로 그려내지 못했는데' 같은 소리를 들었다.…… 나는 반대에 익숙해졌고, 뉴욕을 그리겠다는 내 생각에 혼자서 몰두했다."[48] 그녀는 이렇게 설명했다.

하루가 멀다 하고 높은 건물들이 치솟는 도시 심장부 대형 호텔 꼭대기까지 올라가 그림을 그린다는 게 보통 일이 아닐 거라는 거 정도는 압니다. 그렇지만 오늘날 화가들에게는 자극이 필요하다고 생각합니다. 화가에겐 자기 눈앞에 펼쳐지는 도시를 하나의 단위로 파악할 수 있는 그런 장소가 필요합니다. 동시에 그림을 그릴 수 있는 충분한 공간이 있어야 하겠죠…… 현재 도시는 역사상 어느 시기보다 크고 대단하고 복잡합니다. 거기에는 우리 모두가 이해하고자 열망하는 어떤 의미가 있습니다. 그 의미는 도망가면 결코 얻을 수 없습니다. 나는 할 수 있다면 도망가지 않겠습니다.[49]

20세기 초에 활동했던 많은 화가들처럼 오키프도 처음에는 뉴욕의 엄청난 높이, 규모, 에너지를 포착하려고 했다. 이런 정보를 화면에 담기 위해 오키프는 작은 크기의 연필 스케치를 셀 수 없이 많이 남겼다. 그중 일부만 소묘와 유화로 완성되어 빛을 보았다. (예를 들어 셸턴 호텔, 아메리칸 라디에이터 빌딩, 리츠 타워 같은) 특정 건물은 대개 거리에서 건물을 가까이에서 올려다보는 시각으로 그렸다. 오키프가 고층 빌딩을 처음으로 그린 작품은 1925년 작 〈뉴욕 거리와 달*New York Steet with Moon*〉도53이었다. 밝고 푸른 하늘을 위협하듯 높은 건물들이 대각선으로 배열된 그림이다. 이 작품에서 그렇듯이 오키프는 흔히 화면에서 건물을 단독 시각 요소로 배치하고 건물과 건물 또는 건물 주위의 공간을 강조했다. 거대한 건물의 양감과 그 사이로 열린 하늘은 훗날 미국 남서부의 산맥과 하늘을 그린 풍경화와 비슷한 점이 있다.

50 〈셸턴 호텔과 태양 흑점, 뉴욕〉, 1926
1925년에 오키프와 스티글리츠는 당시 신축된 셸턴 호텔 고층으로 거처를 옮겼다. 그 후로 오키프는 〈뉴욕 시가지 풍경〉 연작을 시작했는데, 이 연작은 1929년까지 계속되었다.

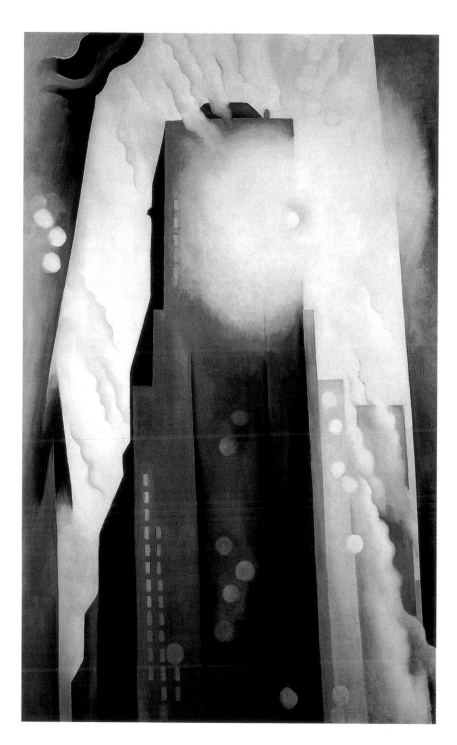

51 (오른쪽 페이지) **마리우스 데 자야스**, 〈알프레드 스티글리츠〉, 1912-1913년 무렵
화랑 291 고문이며 스티글리츠의 절친한 친구인 데 자야스가 그린 이 추상 초상화는 상징으로 원 모티프를 사용했다. 오키프의 뉴욕 그림에서 구형으로 나타나는 빛과 색채는 태양흑점, 가로등을 가리킨다고 한다. 하지만 더 개인적이고 내밀한 메시지를 담았을 수도 있다.

52 (102쪽) 〈아메리칸 라디에이터 빌딩 – 밤, 뉴욕〉, 1927
이 작품은 밤에 본 아메리칸 라디에이터 빌딩을 마치 조명이 쏟아지는 화려한 연극 무대처럼 보여 준다. 그러면서 극적이며 흥미진진한 일이 늘 벌어지는 대도시의 일면을 나타낸다. 화면 오른쪽에서는 강렬한 조명이 밤하늘을 비춘다. 왼쪽에 가장 눈에 들어오는 붉은색 조명 안에는 '스티글리츠' 글자가 나타난다.

53 (103쪽) 〈뉴욕 거리와 달〉, 1925
오키프는 꽃 그림에서도 그랬듯이 이따금씩 배경에 흥미로운 형상을 그려 극적 강조점을 만들었다. 이 작품에서는 화면 가운데 있는 건물의 어두운 윤곽선과 양쪽에서 이 건물을 에워싼 건물 틈으로 이상하게 재단된 하늘의 형태가 눈에 띈다.

또한 오키프의 도시 풍경화와 (조지 호수와 뉴멕시코에서 그린) 자연 풍경화는 반복되는 원 모티프, (해, 달, 별 같은) 자연의 빛과 (가로등, 교통신호등 같은) 인공의 빛을 담은 구체가 꽤 자주 등장하면서 밀접하게 관련된다. 도시 풍경화에서 원과 구는 건물에서 나타나는 직선과 디자인 면에서 반대되며 관람객의 시선이 화면 이리저리로 움직이게끔 돕는다. 이처럼 오키프의 작품에서 원형이 보통 실제 세계에 존재하는 무언가에서 나온 것이긴 해도, 훨씬 개인적 의미를 지닌 것일 수도 있다. 스티글리츠 측근에 속했던 도브, 하틀리, 특히 데 자야스에게 구형과 반원은 정신과 상징 면에서 중요해서 반복하던 요소였다. 때때로 원형은 카메라 렌즈를 가리켰다. 그것을 통해 스티글리츠와 동료 사진가들은 같은 장면을 촬영하기도 했다. 데 자야스가 저명한 화가, 사진가, 사교계 인사들을 그린 캐리커처에서 나타나는 것처럼, (왼쪽, 오른쪽, 또는 위 중심에) 배치한 구형은 스티글리츠 그룹 안에서 캐리커처 주인공의 지위를 가리키는 듯 보이기도 한다.도51

1926년부터 1929년 사이에 오키프는 뉴욕 거리에서 마천루들을 담은 (〈뉴욕 거리와 달〉을 비롯해) 최소한 유화 아홉 점과 소묘 두어 점을 완성했다. 이 그림들은 모두 주위의 작은 건물들에 비해 거대한 마천루를 극적으로 표현했다. 그리고 거리에서 올려다보았을 때, 반대로 고층에서 내려다보았을 때 느껴지는 수직성과 높이를 강조했다. 일부 그림에는 알아볼 수 있는 랜드마크가 없는 거리의 일반적인 건물들을 그렸다. 나머지에는 독특한 윤곽선 또는 아름다운 꼭대기 장식을 통해 실제로 식별 가능한 건물들이 화폭에 담겼다.

다른 주제와 마찬가지로, 이 뉴욕 그림들에는 오키프의 복잡다단한 감정이 투사되었다. 예를 들어 1926년 작 〈어떤 거리A Street〉와 역시 1926년 작 〈도시의 밤〉은 이름 없는 마천루와 거리를 그려 부정적 감정을 담았다. 오키프는 도시의 수많은 불빛과 역동적인 움직임에 찬사를 보내거나 건축 공학을 찬

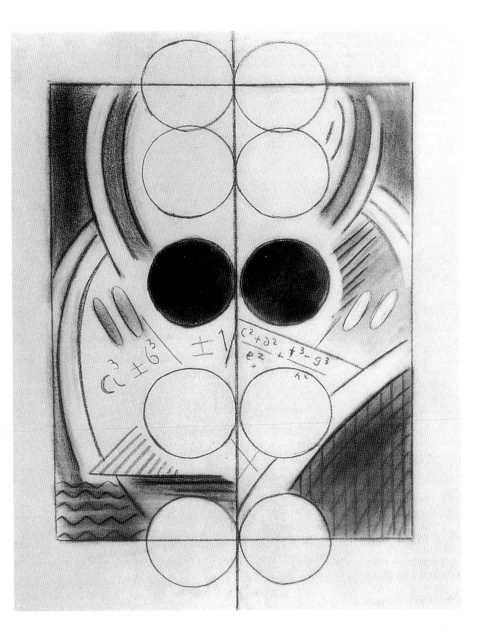

양하지 않고, 오히려 우울하고 고적한 장면을 담았다. 이 두 작품에서는 창과 불빛이 보이지 않거나 생명의 기운이 감지되지 않는 거대한 빌딩 벽 사이로, 손바닥만큼 작은 회색 하늘이 비집고 나온다. 여기서 도시는 오키프에게 닥친 고독감과 불행을

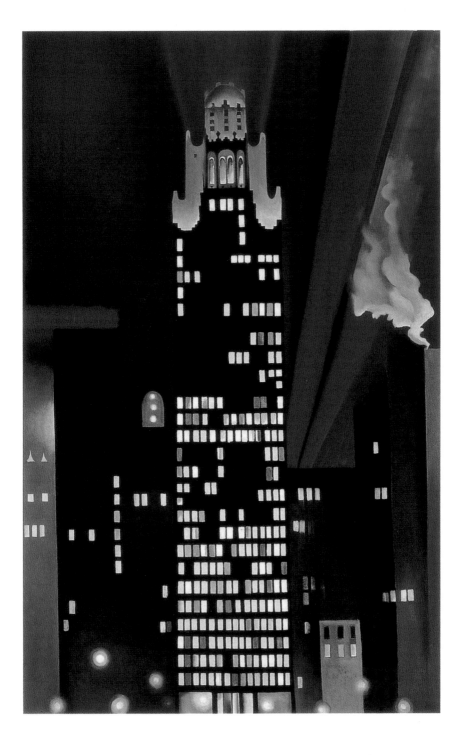

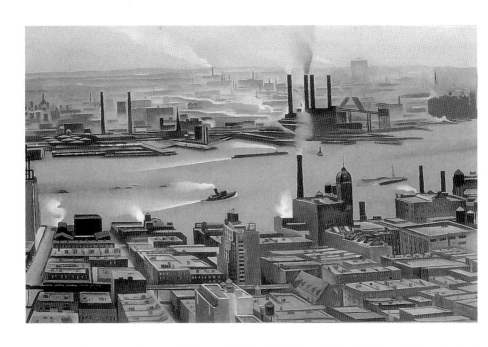

54 〈셸턴 호텔 30층에서 본 이스트 강〉,
1928
뉴욕 이스트 강을 내려다보면서
파노라마처럼 펼쳐지는 풍경을 담았다.
이 그림은 스모그가 잔뜩 낀 뉴욕 일대를
조망하는 동시에 (오키프가 느꼈을)
밀실공포증도 보여 준다.

반영하듯, 사람이 살 수 없는 유령도시처럼 보인다. 그러나 같은 시기에 오키프는 긍정적 에너지가 폭발하는 작품을 그리기도 했다. 〈셸턴 호텔과 태양 흑점, 뉴욕The Shelton with Sunspots, New York〉도50은 오키프의 주장에 따르면 위 왼쪽부터 아래 오른쪽 방향으로 수정 없이 단번에 그렸다. 1927년 작 〈아메리칸 라디에이터 빌딩 – 밤, 뉴욕Radiator Building-Night, New York〉도52에서는 불을 밝힌 건물과 하늘, 마치 할리우드 영화의 신작 제목처럼 네온사인 안에 박힌 스티글리츠의 이름을 담았다. 이 두 작품은 마천루 연작에서도 걸작으로 꼽힌다. 오키프는 〈셸턴 호텔과 태양 흑점, 뉴욕〉에 관해 이런 메모를 남겼다. "어느 날 아침 밖으로 나와 셸턴 호텔을 보고는, 그림을 그리기 시작했다. 햇빛이 건물 한쪽을 먹어 들어가는 듯 보였다. 건물과 하늘까지."[50] 사실주의와 상상력에 감정과 능숙한 기법이 어우러져 여러 수준에서 감상할 수 있는 다층적인 작품이 탄생한 것이다.

　1926년과 1928년 사이에 오키프는 뉴욕 이스트 강 주변 풍경을 담은 유화와 파스텔 연작 여덟 점을 그렸다. 전경에는

건물 옥상이 있고 그 너머로 퀸스 자치구와 하늘이 보인다. 1929년에 그린 9번째 작품 〈분홍색 접시와 초록 이파리*Pink Dish and Green Leaves*〉에서는 이스트 강 부분이 창턱에 올려놓은 그릇과 그 안에 든 나뭇잎, 곧 정물의 배경으로 등장하며 이전보다 화면에서 적은 부분을 차지한다. 오키프는 색조를 미묘하게 변화시키며, 이미지를 선명하게 또는 부드럽게 자유자재로 처리했다. 이미지 위치를 배치하고 조정하면서 이스트 강 그림의 분위기와 관람자가 그림을 볼 때의 느낌도 바꿀 수 있었다. 그림을 보면 하루 중 언제인지, 날씨가 좋은지 나쁜지, 환한지, 어두운지, 어떤 계절인지 정확히 전달된다. 마천루 작품들이 맨해튼 심장부 건물 안에서 여러 건물을 근접 확대한 시각인 것과 달리, 《이스트 강》 연작은 맨해튼의 아파트 너머로 파노라마처럼 펼쳐지는 풍경을 내다본다. 그리고 셸턴 호텔 아파트 창문

55 찰스 실러, 〈미국 풍경〉, 1930
넓게 펼쳐진 하늘에 연기를 뿜어내며 높이 솟은 굴뚝이 간간히 보이는 이 공장 그림은 오키프의 동료 실러가 그렸다. 이 작품은 오키프가 예리한 윤곽선으로 산업도시의 풍경을 그렸던 〈이스트 강〉 연작과 비슷하게 보인다.

또는 호텔 건물 옥상에서 동쪽을 바라보면 보이는 이스트 강 연안 시가지 풍경 일부를 반복한다.

이스트 강 그림은 모두 화면을 세로로 3등분한다. 맨 아래는 맨해튼 섬 동쪽을 따라 어지럽게 이어지는 건물 옥상과 급수탑을 어두운 색으로 칠한 부분이다. 가운데는 맨해튼과 퀸스, 브루클린 자치구 사이를 가르며 흐르는 잔잔한 이스트 강이 차지한다. 맨 윗부분에선 강가에 들쭉날쭉하게 건설된 부두, 스모그가 자욱한 퀸스 자치구의 롱아일랜드시티 공장지대 위에 우뚝 선 탑과 공장 굴뚝이 보인다. 자연에서 영감을 얻었던 작품에 나타나는 성장한다는 느낌과 밝은 색채를 《이스트 강》 연작에서는 거의 찾아볼 수 없다. 그럼에도 언제나처럼 오키프는 선택과 판단을 통해 이미지를 편집했다. 반면 1920년대에 셸턴 호텔에서 뉴욕 시가지를 촬영했던 스티글리츠의 사진은 북쪽으로 퀸스버러 다리 너머, 서쪽으로 맨해튼 심장부 너머까지(스티글리츠가 촬영하기 좋아했던 장면이다) 훨씬 넓은 지역을 담고 있다.

《이스트 강》 연작 여덟 점 중에서 6번째는 다른 작품에 비해 크기(31×81센티미터)가 작다. 연작 모두가 각각 완성작이긴 하지만, 1927년과 1928년 사이에 비교적 규모가 크고 보다 완성된 두 작품을 위한 일차 습작이기도 했다. 〈이스트 강 No. 1*East River No. 1*〉(1927-1928)과 1928년 작 〈셸턴 호텔 30층에서 본 이스트 강*East River from the 30th Story of the Shelton Hotel*〉도54은 뉴욕 시가지라는 주제를 사각형 화면에 어떻게 구성하는가라는 문제로 확장된다. 즉 〈이스트 강 No. 1〉이 세로 방향을 취하며 하늘을 많이 차지하도록 했다면, 〈셸턴 호텔 30층에서 본 이스트 강〉은 옆으로 펼쳐지며 세부적으로 많은 건물을 포함하도록 했다.

뉴욕 시가지를 주제로 한 연작의 마지막을 장식한 이 두 작품은 오키프가 도시에서 느낀 부정적 감정을 각기 다른 방식으로 전달한다. 〈이스트 강 No. 1〉은 이글이글 타오르는 태양과 숨 막히는 스모그, 피처럼 붉은 강이 어우러져 계시록에 나

올 듯 초현실적이며 꿈같은 환시를 보여 준다. 이 그림은 요동치는 감정과 불길한 예감에서 비롯되었다. 스티글리츠가 이스트 강과 뉴욕 시가지를 촬영했던 사진 중 1910년에 찍은 두 작품 〈야망의 도시*City of Ambition*〉와 〈이스트 강 저쪽 시가지*The City across the River*〉의 분위기를 떠올리게 한다. 반면 오키프의 〈셸턴 호텔 30층에서 본 이스트 강〉은 팽창해 가는 대도시에서 죽은 듯이 느껴지는 면면을 냉담하게 그렸다. 오키프는 이미지 윤곽선을 예리하게 처리하는 정밀주의 양식(심지어 이 그림에서 보여 주는 산업도시의 특성은 실러의 공장 그림도55과 비슷하다)으로 화면이 선명하게 보이도록 마감했다. 또한 사실을 솔직하게 그리는 방식을 채택해서 그림에서 보이는 대상이 멀어도 초점이 잘 맞아 보이도록 그렸다. 이 두 그림에서 오키프는 마침내 뉴욕의 진면목을 깨닫고, 이곳을 좋아하지 않기로 작정한 듯하다.

오키프와 스티글리츠는 뉴욕에서 생활하고 작업하며 점차 갈등이 심해졌다. 게다가 두 사람은 신체적으로 정신적으로 건강이 악화되었다. 오키프는 한때 열광했던 뉴욕 시가지 풍경이 자기를 억압한다고 느끼기 시작했다. 오키프가 그린 마지막 뉴욕 그림은 1928년에 착수해 1929년에 완성했던 〈비벌리 호텔, 뉴욕, 밤*Beverly Hotel, New York, Night*〉이다. 마천루를 그리긴 했지만 그다지 흥미롭지 않은 작품이다. 그해부터 오키프는 뉴욕과 조지 호수와 스티글리츠에서 벗어나 멀리 떠나기 시작한다.

5

추상과 전이

1920년대 중엽부터 1930년대 초까지 오키프는 정서적으로 심하게 흔들렸다. 또한 작품에서도 여러 가지 양식을 실험했다. 이때부터 스티글리츠와 함께하는 일상과 일정에서 벗어나 시각적으로 새로운 자극들을 찾아서 나돌기 시작했다. 오키프는 메인 주, 캐나다, 위스콘신 같은 곳으로 짧은 여행을 여러 번 다녀왔다. 1929년에 서부로 떠나기 전부터 오키프는 메인 주 요크비치에 거주하는 친구 베넷과 마르니 쇼플러 부부Bennet and Marnie Schauffler의 집에서 정기적으로 휴양하기도 했다. 요크비치는 놀이공원이 자랑거리인 인기 있는 여름 휴양지였다. 1920년부터 오키프는 몸이 아프거나 매년 여는 전시 때문에 스트레스를 받거나 뉴욕에서 처리할 일들이 한계치를 넘으면 짧게는 이삼 일 길게는 여러 주 동안 요크비치에서 머물렀다. 이따금씩 스티글리츠가 오키프와 함께 왔다. 그러나 대개는 홀로 와서 휴식을 취하고 바다를 바라보았다. 19세기와 20세기에는 메인 주에서 휴가를 보내던 예술가들이 매우 많았다. 오키프의 동료 마린은 이곳에 별장을 소유하기도 했다. 이들과 마찬가지로 오키프는 바다에서 많은 영감을 얻었다. 육지에 둘러싸인 대평원 지대 또는 대도시에서 살던 그녀는 광활한 위용을 자랑하는 대서양에 분명 흥분하고 압도당했을 것이다. 아마도 이런 까닭으로 오키프는 1922년이 되어서야 처음 바다 그림을, 그것도 파스텔화로 시도했을 것이다.

1928년 봄에 오키프는 요크비치에 꽤 익숙해지고 추상에 새로이 관심이 생기면서, 여러 작품 가운데서도 가장 단순하면

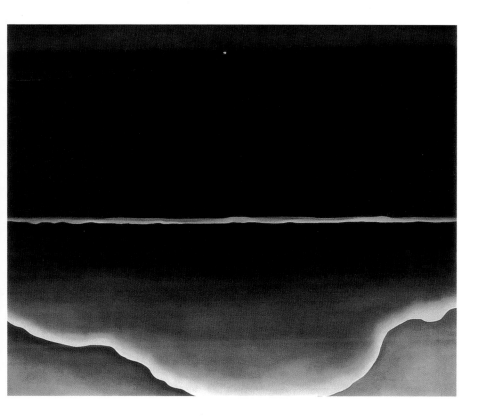

서도 여전히 영감을 불러일으키는 〈파도, 밤*Wave, Night*〉도56을 그렸다. 이 작품에서 오키프는 광대한 바다를 경험하며 숭배하고 싶고 엄숙해지던 감정을 포착해서 끝을 알 수 없는 검은색으로 바다를 칠하고 화면 전체를 신비롭게 감쌌다. 오로지 멀리서 하얗게 빛나는 빛과 해변에서 하얗게 부서지는 파도가 공간에 깊이감을 준다. 이 그림을 그리고 나서 몇 년이 지난 후에도 오키프는 경이롭던 그 바다를 생생히 떠올렸다. "나는 판자를 깔아 만든 데크 끝까지 달려 내려가기를 좋아했습니다. 파도가 밀려 들어와 해변에 퍼지는 광경을 지켜보았습니다. 저녁 무렵 어둑해지면 파도 저쪽 등대에 불이 들어왔습니다. 등대 불이 켜지는 게 그날의 손꼽히는 사건이었습니다."[51] 휘트니 미국미술관에 소장된 〈디어 아일, 메인*Deer Isle, Maine*〉(1923)과 메트로폴리탄 미술관에 소장된 〈스몰 포인트, 메인*Small Point, Maine*〉(1928)처럼, 마

57 에드워드 웨스턴, 〈풍화된 바위, 포인트 로보스〉, 1930
같은 시기에 오키프가 근접 확대해 그린 조개 그림처럼, 웨스턴의 바위 사진은 풍경이나 지형을 닮았다.

린이 메인에 머물며 (주로 수채화로) 그린 그림은 특정 시간과 장소에 한정된다. 반면 오키프가 메인에서 그린 그림은 〈파도, 밤〉처럼 영원하며 상징적이라 강렬한 인상을 남긴다.

오키프는 바다 풍경 외에도 해변을 오래토록 산책하며 모은 조개, 해초, 해변으로 밀려온 유목流木으로 정물화를 많이 그렸다. 오키프에게 조개와 해초, 유목은 흥미로운 소재였다. 그녀는 메인에 머물 때 또는 이것들을 모두 가지고 뉴욕으로 돌아와서 유화와 파스텔화를 그렸다. 예를 들어 1926년에 메인에서 가져온 오브제와 조지 호수에서 얻은 오브제로 《조가비와 낡은 널빤지》 연작 일곱 점을 조지 호수에서 그렸다. (작품 크기가 23×18센티미터부터 153×81센티미터까지 다양하게 구성된) 이 연작을 통해 (조지 호숫가 헛간에서 나온) 비바람에 헐어버린 널빤지와 조가비, 때로는 초록 나뭇잎 한 장을 여러 경우로 짝을 이루어 그렸

다. 오키프는 오브제를 최대한 밀착 확대하거나 아니면 최대한 멀리서, 사실적으로도 추상적으로도, 예리한 초점으로 아니면 부드럽게 연초점軟焦點으로, 차갑고 푸른 기가 도는 회색과 흰색부터 짙은 검정, 연분홍, 보라를 아우르는 다양한 색조로 그렸다. 이 작품들은 화면에 오브제가 어떻게 배열되는가에 따라 다양한 감정을 불러일으킨다. 이 연작에서 7번째 작품이며 가장 규모가 큰 〈조가비와 낡은 널빤지 Ⅶ Shell and Old Shingle Ⅶ〉도59는 애초에 옆으로 긴 조지 호수 풍경화였다. 그러나 오키프는 "호수를 가로지르는 산에 안개가 자욱한 풍경을 그리려고 했는데, 산 모양이 널빤지가 되었다. 내가 창을 통해 내다보던 산은 방 안 탁자에 놓였던 널빤지"⁵²였음을 깨닫고 나서 《조가비와 낡은 널빤지》 연작에 포함시켰다.

한편 1926년부터 1930년 사이에 오키프가 완성한 또 다른 그림 11점은 주로 사실적인 소품으로, 조개 한 개의 모양과 색깔을 재현하는 데 집중했다. 그중 두 작품은 대합 내부를 확대해서 조갯살의 들쭉날쭉한 모양, 빠져나온 부분, 돌기, 색깔의 변화를 정확하고 세밀하게 그렸다. 이런 1930년대 그림에서 실제 대상은 알아보기가 전혀 어렵지 않다. 그럼에도 오키프는 대합의 생김새를 주의 깊게 그려서 관람객이 그것을 풍경으로도 읽을 수 있게 했다. 이렇게 《조가비와 낡은 널빤지》에서처럼 이미지가 여러 가지로 연상을 이끌어낸다는 점은 웨스턴이 돌을 밀착 확대해 촬영했던 사진 연작, 이를 테면 1930년 작 〈풍화된 바위, 포인트 로보스 Eroded Rock, Point Lobos〉도57와 비슷하다.

오키프가 여행에서 얻은 주제 가운데에는 캐나다에서 보았던 검소한 헛간과 십자고상도 있다. 1932년 8월에 그녀는 예전에 스트랜드가 다녀온 가스페 반도를 여행하고 나서 (모두 합쳐 일고여덟 점 되는) 헛간 그림과 그 지역 농부와 어부의 고달픈 삶을 상징하는 나무 십자고상을 연작으로 그렸다. 조지 호수에서 그렸던 헛간과 달리, 캐나다 헛간 그림은 색채와 디자인 면에서 강렬하며, 용도를 넘어선 의미를 지닌 상징물로 그려졌

58 (112쪽) 〈조가비와 낡은 널빤지 Ⅱ〉, 1926

59 (113쪽 위) 〈조가비와 낡은 널빤지 Ⅶ〉, 1926

60 (113쪽 아래) 〈대합조개〉, 1930 오키프는 돌, 조개를 비롯한 자연의 온갖 잔해들을 열렬히 수집했다. 자주 이런 물건들을 집에다 놓아 두고, 그림으로 그리기도 했다. 그것들을 최대한 밀착해 확대해서 보면 선과 형태가 흔히 풍경으로 마무리되곤 했다. 이것이 오키프가 의도한 바는 아니었지만 말이다. 오키프는 〈조가비와 낡은 널빤지 Ⅶ〉도59를 완성한 후에야 그림이 조지 호수의 풍경과 닮았음을 깨달았다고 했다.

다. 캐나다 헛간은 실러가 소묘로 남겼던 펜실베이니아 주 벅스 카운티의 헛간과 비슷하다. 실러는 오키프보다 15년 전에 벅스 카운티의 헛간을 1917년 작 〈헛간 추상Barn Abstraction〉도62 같은 소묘뿐만 아니라 유화로도 그렸고 사진으로도 남겼다. 1920년에는 데 자야스의 현대화랑Modern Gallery에서 전시하기도 했다. 오키프는 〈캐나다의 하얀 헛간 IIWhite Canadian Barn II〉도61 같은 그림에서 실러와 마찬가지로 건축 요소로부터 본질을 이루는 기하학 형태를 걸러냈다. 오키프가 헛간을 이루는 요소들에서 질감을 제거했고, 실러는 제각기 다른 질감의 패턴을 나타냈다는 것이 달랐다. 1933년 전시회에 나온 오키프의 헛간 연작을 보고 미술 평론가 헨리 맥브라이드Henry McBride는 다음과 같이 썼다. "헛간을 화면에 배치한 방식이 매우 정밀하고 절묘하다…… 화가는 저만치 옆에 비켜서서 오롯이 헛간에 〔힘을〕 부여하려는 듯하다. 그것이 저 유화에 오키프가 바라던 것이 가장 잘 담겼다고 말하는 이유다. 곧 그림을 그리는 과정이 완벽하게 감추어졌다."[53]

오키프는 꽤 규모가 큰 캐나다 그림을 그릴 때 〈캐나다의 하얀 헛간 II〉처럼 가로가 세로보다 긴 화면 형식을 주로 채택했다(이 연작에서 가장 큰 그림은 41×102센티미터이며, 다른 두 작품은 훨씬 작아 23×31센티미터다). 이를테면 아래로 길고 가로가 극히 좁은 〈색 짙은 옥수수 I〉 등 같은 시기의 다른 그림들에서도 그랬듯이, 오키프는 그리는 대상에 따라 화면 비율을 정했다. 헛간 연작에서는 옆으로 긴 화면이 헛간 지붕과 벽의 납작한 사각형 형태를 반복한다. 화면 속 공간은 하늘, 건물, 땅으로 구분된다. 스티글리츠는 1923년 조지 호수에서 헛간 지붕과 벽, 땅을 폭이 들쑥날쑥한 가로 띠 세 줄로 단순하게 평면화한 사진을 촬영했는데, 이 사진은 오키프의 헛간 연작과 닮았다.

오키프가 그린 캐나다 헛간은 건물 정면을 화면 전경에 배치하면서 입체적인 형태와 공간감을 부정한다. 그럼에도 헛간의 가라앉은 색채와 거대한 규모가 실재감을 더한다. 내부를

드러내지 않고 아래로 긴 검정, 회색 또는 빨간색 현관 통로가 옆으로 긴 화면에 안정감을 준다. 이런 현관 통로는 스트랜드의 1915년 작 〈월스트리트Wall Street〉에서 건물 측면에 배열된 검은 사각형 통로(물론 스트랜드의 사진에서는 대각선으로 배열되었지만)와도 비슷하다. 이런 헛간 이미지에서는 감정적 거리감이 느껴지며 사회적, 개인적 소외 문제를 제기한다. 흥미롭게도 오키프는 20년 후에 정신적으로 더 나은 상태였는데도 어두운 색으로 칠한 문을 다시 그렸다. 1950년대에 극찬을 받은 안뜰 그림에도 어두운 문이 등장한다. 하지만 이때는 문 이외에 건물의 다른 요소가 일체 없다.

같은 시기(1926년부터 1930년까지)에 오키프는 풍경화, 꽃, 도시 풍경화를 그리는 동시에 매우 추상화된 그림을 그렸다. 이런 추상화된 그림들은 흔히 건축적인 특징을 지니고 있다. 이렇게 오키프는 반대되는 것처럼 보이는 추상과 구상을 가뿐히 오갔다. 훗날 화가 본인은 이렇게 설명했다.

> 많은 사람들이 추상화와 구상화를 어떻게 구분하는지 알고서 매우 놀랐다. 구상화는 추상적 의미에서 훌륭하지 않다면 훌륭한 그림이 아니다. 언덕 또는 나무는 단지 그것이 언덕이거나 나무라는 이유만으로 훌륭한 그림이 될 수 없다. 선과 색채가 어우러져서 무언가를 말해야 한다. 내게는 그것이 바로 그림의 기초이다. 흔히 추상은 내게 물감으로만 분명하게 말할 수 있는, 실재하지 않는 것을 그리는 가장 확실한 형식이다.[54]

오키프가 1919년에 그렸던 추상화와 (체니 실크Cheney Silks 광고 포스터로 쓰인) 1925년의 디자인은 입체로 본을 뜬 형태라고 인식되었다. 그러나 1926년부터 1930년 사이에 그렸던 유화와 소묘 추상화에서 그림 속 공간은 2차원 평면이었다. 화면은 절반이 수직으로, 나머지는 수평으로 나뉘었으며, 무엇보다도 점과 선 요소들을 도드라지게 나타냈다. 무엇이 되었든 설명하는

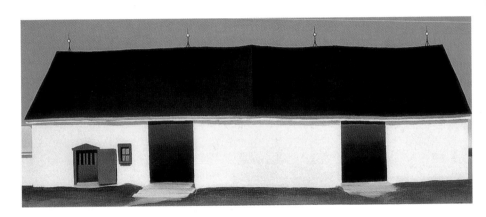

61 〈캐나다의 하얀 헛간 II〉, 1932
오키프는 1932년 여름에 바위투성이
가스페 반도를 여행한 후 소박한 〈캐나다
헛간〉 연작을 그렸다. 이 연작에는 내부를
짐작할 수 없는 어두운 문이 등장한다. 이
문은 15년 후에 그려진 〈안뜰 문〉 연작을
예견하게 한다.

제목이 그림 주제를 추측할 수 있는 유일한 단서였다. 예를 들어, 심하게 추상화된 1926년 작 〈뉴욕 – 밤〉에서 오키프는 점과 선으로 도로가 합쳐지는 모습을 그렸다. 반면 이 작품보다 좀 더 대상을 알아볼 수 있는 1928년 작 바다 풍경 〈파도, 밤〉도56에서는 점과 선이 각각 멀리 있는 등대 신호와 해안으로 밀려드는 파도로 나타났다.

오키프의 작품 중에서도 가장 추상화된 그림으로 꼽히는 1927년 작 〈검은 추상 *Black Abstraction*〉도64에서 점, 선, 음영은 신비로운 화면에 등장하는 유일한 요소이다. 초기의 목탄 소묘처럼 오키프는 흑백 색채를 감정 표현 도구로 삼고 화면의 그래픽 구조에 집중했다. 이번에 이미지는 관찰된 실재가 아니라 화가의 경험을 시각화한 것에 바탕을 두었다. 1927년에 오키프는 가슴에서 양성 물혹을 떼어내는 수술을 두 차례 받았다. 〈검은 추상〉은 첫 번째 수술을 받은 후 영감을 얻어 그린 그림이다.

62 찰스 실러, 〈헛간 추상〉, 1917
실러는 1917년 무렵부터 헛간을 추상화한 소묘를 그렸다. 이 소묘는 나중에 오키프의 〈캐나다 헛간〉 연작에서 화면을 구성할 때 참조한 선례가 되었다.

마취 효과에 빠지지 않으려고 애쓰는 사이에 머리 위에서 밝은 빛이 비치는 수술대 위에 누웠으며 소용돌이에 휘말리며 점점 작아지는 느낌이 들었다고, 오키프는 당시 일을 떠올렸다. 이 그림은 그녀가 의식 상태에서 무의식 상태로 넘어가며 허공을 떠다니는 듯한 모호한 느낌을 전달한다. 동심원을 이루는 거무스름한 고리 세 개가 캔버스 모서리 쪽으로 확산된다. 이 동심원 앞에 놓인 우아한 흰색 V자는 그녀의 뻗은 팔을 암시한다. V자 정점에 놓인 작고 하얀 점은 사라지는 빛을 나타낸다. 〈검은 추상〉은 지극히 제한적인 검정, 흰색, 회색으로 화가가 몸소 체험한 공포를 반영하는 긴장되고 불길한 분위기를 투사한다.

같은 해에 오키프는 〈검은 추상〉과 마찬가지로 검정, 흰색, 회색을 쓴 한 쌍의 회화 〈흰 장미White Rose〉를 그렸다. 상실과 갈망이 〈검은 추상〉과 〈흰 장미〉의 공통된 정서이긴 하다. 그러나 냉담하고 엄격한 〈검은 추상〉과 달리, 자연에서 영감을 얻어 꿈결처럼 느껴지는 두 〈흰 장미〉 그림은 관람객을 회오리치는 빛으로 채운 공간으로 끌어들이며 풍요롭고 관능적인 환상을 보여 준다. 오키프는 〈검은 추상〉의 이미지, 그리고 이런 이미지를 불러일으킨 화가의 경험을 그 후로도 오랫동안 간직했으며, 그것들은 여러 가지 주제로 변화되어 나타났다.

1930년 작 〈흑과 백Black and White〉도63과 살짝 색채를 더한 〈흑백 그리고 파랑Black White, and Blue〉(1930)은 오키프가 도시 풍경을 많이 그린 후에 나온 작품들이다. 그 결과 〈검은 추상〉, 〈흰 장미〉보다는 분명 건축적이다. 자연과 관계를 끊고 인간적 감정도 느껴지지 않는 냉담하고 예리한 화면은 당시 감정적으로 (스티글리츠와) 단절되고, 뉴멕시코로 삶의 터전을 옮기겠다는 결심과 관계있을 수도 있다. 〈검은 추상〉과 함께 이 흑백 그림들은 오키프가 형태와 테마를 풀어 나가는 놀라운 과정을 보여 준다. 〈흑과 백〉, 〈흑백 그리고 파랑〉에서 배경 전반을 차지하는 검은색 호는 〈검은 추상〉도64에 있는 동심원에서 직접 비롯된 것이었는데, 이 두 작품에서는 작은 부분으로 남아 있다. 이 호

위로 대각선으로 기울어진 예각 삼각형이 새로운 요소로 추가가
되었다. 이 삼각형은 에드워드 웨스턴의 1921년 흑백사진 〈다
락의 상승각*The Ascent of the Attic Angles*〉도65을 직접적으로 인용한 것
같다. 당시 웨스턴은 스티글리츠와 교류하고 있었고, 오키프는
이를 통해 웨스턴의 작품을 알았던 것으로 보인다. 그녀가 이
사진을 알지 못했다고 하더라도, 형태와 휜 삼각형의 축이 웨
스턴의 천장 각도와 매우 비슷하므로, 그의 사진이 오키프의
그림에 영향을 주지 않았다고는 생각하기 어렵다.

하지만 오키프는 〈흑과 백〉을 두고 이렇게 말했을 뿐이다.
"어떤 친구에게 보내는 메시지였다. 만약 그가 이 그림을 보고
자신을 위한 것이라는 걸 몰랐다면, 그 내용도 몰랐을 것이다.
나 역시 모른다."[55] 그 친구가 바로 웨스턴이었을 법하다. 웨스
턴은 (오키프가 검은 그림을 그렸던) 1930년 10월에 뉴욕타임스 기
자이자 멕시코 벽화 미술가 오로스코를 후원했던 앨마 리드*Alma*
Reed(1889-1966)의 화랑 델픽 스튜디오*Delphic Studios*에서 전시회를
개최했다. 그의 작품을 다시 보면서 오키프는 마음속으로 그의
작품과 삶, 그녀 자신을 연결 지었을 것이다. 그 무렵 웨스턴은
아내, 아이들과 헤어져 다른 여자 곧 사진가 티나 모도티*Tina*
Modotti(1896-1942)와 살기로 결심했다. 마치 오키프가 스티글리
츠를 떠나기로 결정한 것처럼 말이다.

오키프는 그해에 꽃 그림 중에서도 가장 특이하다고 꼽히
는 연작을 그렸다. 1930년 3월에 《천남성》 연작을 완성했다. 이
연작은 꽃 주제에 강박적으로 매달렸던 초기 작품 세계를 집대
성하고 이후 새롭게 전개된 그녀의 삶과 예술 세계를 연결한다
고 평가받는다. 초기에 여러 다른 주제를 다루며 훌륭한 작품
을 내놓았다고 해도, 꽃은 다른 어떤 주제보다도 오키프의 상
상에서 압도적인 위치를 차지했다. 또한 그녀가 계속 명성을
이어가게 하는 존재 이유와도 같았다. 오키프는 평생 꽃에서
흥미로운 시각적 은유를 보았다. 심지어 더 이상 그림을 그릴
수 없게 된 후에도 간호사에게 오카쿠라 가쿠조岡倉覺三(오카쿠라

63 (왼쪽 페이지) 〈흑과 백〉, 1930

64 (위) 〈검은 추상〉, 1927
1927년부터 1930년 사이에 오키프는 매우
추상적인 흑백 그림을 여러 점 그렸다. 이
그림들은 아득한 공간 깊숙이 들어가는
듯한 느낌을 전한다. 1930년에 그렸던
〈흑과 백〉도63에는 대각선으로 놓인
삼각형을 끼워 넣었다. 이 삼각형은
웨스턴의 사진에서 차용한 것이다.

65 에드워드 웨스턴, 〈다락의 상승각〉,
1921년 무렵

덴신岡倉天心으로 널리 알려진 일본 메이지 시대의 미술운동 지도자이자 사상가_옮긴이 주)의 『차 이야기*The Book of Tea*』 한 대목을 읽어달라고 자주 요청했다. "꽃을 말한 부분을 펴고요…… 아시다시피 그 사람(오카쿠라 가쿠조)은 나비가 날개를 단 꽃이라고 했어요."[56]

오키프에 따르면, 자기가 처음으로 조심스럽게 파고들며 연구했던 꽃이 천남성이었다고 한다. 고등학교 시절 미술 교사가 천남성을 수업 때 보여 주었던 것이다.

> 이상한 생김새와 색채의 변주―검은색처럼 보이는 짙은 자주, 꽃 안에 있는 창백하리만치 흰 초록부터 이파리를 칠한 진초록까지 다종다양한 초록색이 보였다. 선생님은 보랏빛 도는 덮개를 들어 올리고 천남성 꽃 내부를 보여 주었다. 이 꽃을 전에도 많이 봤지만, 꽃 한 송이를 관찰하기는 이번이 처음이었다.…… 선생님이 일깨워서 나는 사물을 바라보게 되었다―아주 작은 부분도 놓치지 않고 주의 깊게 보았다. 처음으로 소묘하거나 유화로 그리겠다는 생각으로 성장하는 식물의 윤곽선과 색깔을 집중해서 보았다.[57]

이처럼 영감을 불러일으킨 가르침을 받고 수년이 지난 후, 오키프는 1930년부터 놀라운 연작을 시작해 천남성 꽃을 불멸의 존재로 만들었다. 이 연작에서 오키프는 다양한 기교를 펼쳐 꽃의 감춰진 면모는 물론 명백히 눈에 보이는 것까지 속속들이 재현했다. 꽃을 대담하고 장대하게 제시하면서 오키프는 세심한 사실주의부터 추상에 가까운 것까지 다양한 회화 양식을 이용했다. 초기 소묘와 회화를 돌이켜볼 때, 이 작품들은 1910년대와 1920년대에 전개되었던 모티프와 색채 배합을 다시 활용했다. 예를 들어 〈천남성 No. 4*Jack-in-the-Pulpit No. 4*〉도67에 등장하는 구근 모양과 활처럼 굽은 선은 1915년에 목탄으로 그린 〈소묘 XIII〉도6에 등장하는 요소를 떠올리게 한다. 한편 《천남성》 연작 1, 2, 3, 5번 작품은 〈색 짙은 옥수수 I〉도41을 비롯한 《옥수수》

연작과 범상치 않은 색채가 비슷하다. 반면 이 연작을 돌아볼 때 〈천남성 No. 4〉와 〈천남성 No. 6〉은 (《검은색》 연작이 보여 주듯) 화면에서 불필요한 요소를 지워 나가며 추상을 지향했던 최근 경향을 총정리하고 있다. 즉 작은 트럼펫 모양 꽃송이를 가장 기본적인 형태로 감축하면서, 오키프는 색 짙은 중심과 흰 줄무늬를 꽃의 나머지 부분으로부터 떼어내어 놀랍게도 꽃송이만 정제된 형태로 보여 준다.

66 (124쪽) 〈천남성 No. 3〉, 1930

67 (125쪽) 〈천남성 No. 4〉, 1930
《천남성》 연작에 속한 회화 여섯 점 중에서도 이 두 그림은 오키프의 작품 세계 전반기에서 대부분을 차지했던 꽃 그림을 집대성했다고 평가받는다.

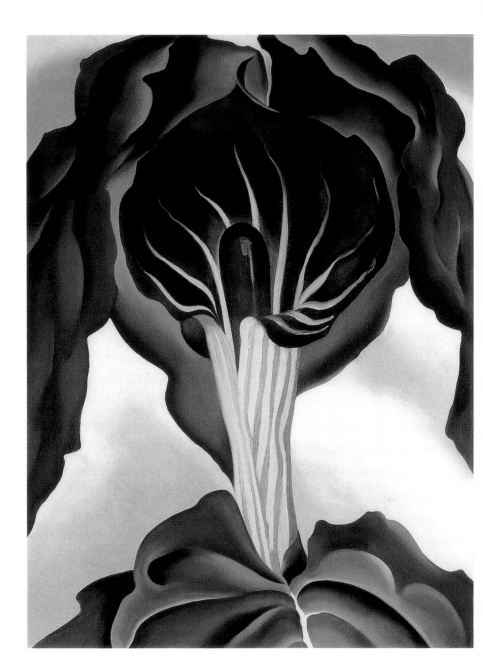

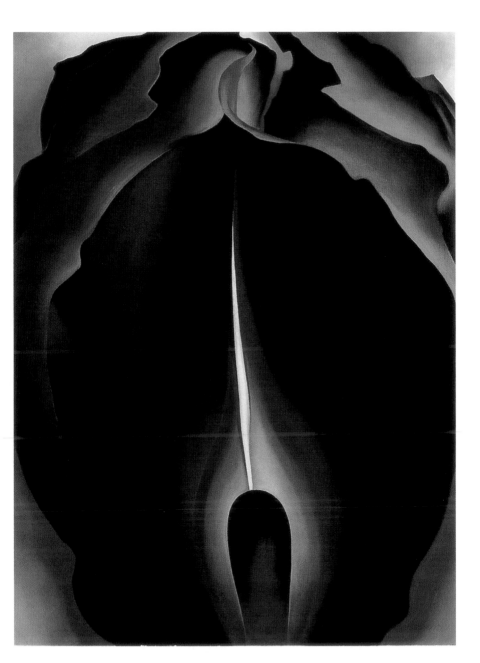

뉴욕에서 뉴멕시코로

**68 미구엘 코바루비아스, 〈칼라 여인
오키프〉**
멕시코 출신인 이 화가는 1929년에
오키프가 메이블 다지 루한의 타오스
집에 머물렀을 때, 역시 그곳에 머물고
있었다. 오키프를 칼라 꽃에 빗댄
코바루비아스의 캐리커처는 그해 여름
『뉴요커』 지에 실렸다.

**69 (오른쪽 페이지) 뉴멕시코 주 타오스
소재 '분홍색 집' 근처에 있는 조지아
오키프, 1929**
1929년 뉴멕시코에 처음 갔을 때부터
오키프는 이곳에 집에 온 듯 편안하게
느껴졌다. 타오스에 있는 루한 부부의
농장에서 촬영한 이 사진은 뉴멕시코에서
기쁨을 만끽하는 오키프의 모습을
고스란히 전한다. 그녀가 머문 루한
부부의 농장에는 당시 수많은 모더니즘
미술가, 작가, 사진가 들이 모여들었다.

오키프가 이전에 그렸던 뉴욕의 마천루와 메인 주의 바다 풍
경화가 그랬듯이, 작품 중에서도 기억에 남는 이미지로 꼽히
는 《캐나다 헛간》 연작은 마치 간주곡처럼 짧은 기간 이루어
졌던 실험에 그치며 궁극적으로 중요하지 않은 작품이 되었
다. 캐나다 헛간보다 오키프에게 심오하고도 더 오랫동안 영
향을 미쳤던 것은 1929년 4월부터 8월까지 뉴멕시코에 머물렀
던 경험이다. (화가이자 사진가 폴 스트랜드의 아내인 레베카 스트랜드
와 함께 기차를 타고 갔던) 첫 번째 뉴멕시코 여행 당시, 오키프는
41세였으며 화가로 명성을 떨치고 있었다. 그 후 20년 넘게 오
키프는 거의 매년 뉴멕시코를 찾았다. 일단 뉴멕시코에 도착하
면 길게는 6개월 동안 그곳에 머물며 고독한 상태에서 작업에
매진했다(물론 지인이 많았으므로 끊임없이 손님이 찾아오기는 했다).
그녀는 뉴멕시코에서도 타오스, 알칼데, 고스트 랜치, 아비키
우 같은 여러 곳에서 머물렀다. 고스트 랜치와 아비키우에서는
집을 가지고 있기도 했다. 그러다가 겨울이 되면 뉴욕으로 돌
아와 스티글리츠의 화랑에서 열 전시회를 준비했다. 오키프는
뉴멕시코와 뉴욕을 오가는 생활을 스티글리츠가 세상을 떠난
뒤 3년이 지난 1949년까지 계속했고, 1949년 뉴멕시코에 아주
눌러앉았다.

1929년 이전에는 오키프가 스티글리츠와 떨어져 여행하는
기간이 짧았다. 오키프가 뉴멕시코에 처음 와서 4개월 동안 머
물며 둘은 처음으로 긴 시간 떨어져 있게 되었다. 이 여행은 오
키프와 스티글리츠가 파경을 맞았다는 결정적 선언일 뿐만 아

니라 그녀가 자신의 예술 세계를 결혼 생활 유지보다 우위에
두었음을 뜻한다. 오키프는 점점 뉴욕과 조지 호수에 갇혀 있
다고 느끼면서 떠나겠다는 결정을 내렸다. 그리고 스트랜드가
뉴멕시코에 열렬한 관심을 가졌다는 점도 분명 자극제가 되었
을 것이다. (1929년 2월과 3월 동안) 인터미트 화랑에서 개최되었
던 오키프의 연례 전시회는 혹평을 받았고 작품도 거의 팔리지
않았다. 이 전시 이후 오키프는 스티글리츠의 반대를 뿌리치고
사교계 명사이며 작가이고 미술 후원자인 메이블 다지 루한
Mable Dodge Luhan(1879-1962)의 타오스 집에 다녀오기로 결정한다.

　　메이블 다지는 현대미술가, 작가, 정치 사상가들로 구성된
모임을 주관하고 있었다. 그녀는 유럽에서 지낼 때 거트루드 스
타인Gertrude Stein(1874-1946)과 레오 스타인Leo Stein(1872-1947) 남
매와 알게 되었다. 이후 그녀는 뉴욕으로 돌아와 1912년부터
1917년까지 그리니치빌리지에 있던 자기 집에서 계속 그런 모
임을 열었다. 메이블 다지는 반문화counterculture의 일부였고 급진
사상과 무엇이든 창조하는 것을, 그리고 성적 실험까지도 독려
했다. 그녀는 1917년에 뉴멕시코로 이주해서 원주민인 토니 루
한Tony Luhan과 네 번째 결혼을 하고는 새로운 살롱을 만들었다.
이곳은 미국과 유럽의 모더니즘 작가들이 지역 예술가, 장인들
과 어울리는 장소가 되었다. 언덕 높이 서 있는 오래된 집은 내
부를 개조해서 열두 명이 넘는 손님이 묵을 수 있었다. 1929년
에 오키프가 루한의 집에 머물 때는 미술사학자 대니얼 캐턴
리치Daniel Catton Rich(1904-1976, 훗날 시카고 미술원Art Institute of Chicago
관장이 되어 1943년에 미술관으로는 처음으로 오키프의 회고전을 기획했
다), 사진가 안셀 애덤스, 화가 마린과 미구엘 코바루비아스
Miguel Covarrubias(1904-1957)와 함께였다. 멕시코 출신인 코바루비
아스는 오키프를 칼라 꽃에 빗댄 캐리커처를 그렸다도68 이 캐
리커처는 문인이자 미술 평론가로 활동했던 로버트 M. 코
츠Robert M. Coates(1897-1973)의 글 「개요: 추상-꽃Profiles: Abstraction-
Flowers」에 수록되어 『뉴요커The New Yorker』지 1929년 7월 6일호에

게재되었다.

　처음에 오키프는 이 새로운 환경에 취해 흥청거렸다. 그녀는 '분홍색 집Pink House'으로 알려진 루한 부부의 타오스 집에서도 별채에 머물렀다. "…… 가장 아름다운 어도비 작업실…… 커다란 창 바깥으로는 풍요로운 초록 알팔파 풀로 넘실대는 들판이 내다보이고, 그 너머로 세이지(산쑥), 그 너머엔 가장 완벽한 산이 우뚝 서 있습니다. 마치 하늘을 날고 있는 듯한 기분이 드네요."[58] 그녀는 자신의 감회를 적었다. "…… 동부의 집에서는 여의치 않았습니다. 마침내 적합한 곳을 다시 찾았다는 느낌이 듭니다. 온전히 나 자신이 된 이 느낌이 좋습니다."[59] 오키프는 운전을 배워 포드 자동차를 구입했고, 이 차를 타고 그 일대를 자유롭게 탐험했다. 예를 들어 6월에 (베어 호수Bear Lake에 면한) 타오스 원주민 보호구역에서 캠핑하고 열흘 동안 콜로라도 남서부에 있는 미국의 첫 국립공원인 메사 베르데Mesa Verde까지 다녀왔다. 첫 뉴멕시코 여행 끄트머리에 보낸 편지를 보면 오키프가 처음부터 뉴멕시코에 끌렸다는 것을 확실히 알 수 있다. "지난해에 내 전시회를 보면서 내 방식으로 돌아가거나 그만두어야 한다는 걸 알았습니다. 그건 내게 모두 죽어버린 것이나 다름없었답니다. 아마도 그림에 이것이 나타나지 않을 수도 있습니다. 모르겠습니다. 어쨌든 난 살아 있다고 느끼고, 그걸 즐기니까요."[60] 하지만 누구나 예상할 수 있듯이 루한 부부의 집에서는 사교가 끊이지 않았다. 오키프는 혼자 있으면서 그림을 그릴 만한 시간을 낼 수 없었다. 오키프는 1880년대부터 번성한 예술인 마을인 타오스에서 두 해 여름을 보냈다. 그러고는 그곳을 벗어나 뉴멕시코에서도 아직 개발이 되지 않은 지역으로 거처를 옮겼다.

　생활 터전을 서부로 옮기며 오키프는 예술 세계는 물론 심신의 건강에서 많은 혜택을 받았다. 그러나 이런 혜택이 갈등 없이 저절로 찾아온 것은 아니었다. 뉴욕과 뉴멕시코를 오가며 살아간 지 몇 년이 흐른 뒤인 1932년에 오키프는 친구에게 편

지를 썼다. "나는 남편과 그와 함께하는 삶, 그리고 문 바깥 세계 사이에서 갈등하는 중입니다. 사실 난 문 바깥쪽을 향하는 걸 타고났습니다. 바깥 세계를 결코 저버릴 수 없다는 걸 알고 있지요. 이렇게 자아가 분열된 상태를 최선의 방법이라고 여기고 지내야만 합니다."[61] 오키프는 기꺼이 20년 동안 이 상황을 견뎠고, 그 덕분에 그녀의 예술은 전성기를 맞았다.

오키프는 1930년대와 1940년대에 아직 인간의 손길이 닿지 않은 뉴멕시코의 거친 자연 속에서 혼자 그림을 그리면서 가장 많은 작품을 쏟아냈다. 사실 스티글리츠 주위의 다른 여러 예술가들도 뉴멕시코에 매력을 느꼈다. 하틀리는 1918년과 1919년에, 마린은 1929년과 1930년에, 스트랜드는 1926년과 1930년부터 1932년 사이에 뉴멕시코에서 머물다 돌아갔다. 그러나 오키프처럼 오랫동안 뉴멕시코에 머문 이는 아무도 없었다. 과소평가되었던 뉴멕시코의 웅대한 자연을 그녀처럼 제대로 포착한 이도 없었다. 시각을 자극하는 것들이 너무 많았으므로 오키프는 뉴멕시코의 풍경에서 어떤 측면을 선택해서 초점을 맞추었다. 반면 다른 예술가들은 작품마다 너무 많은 요소들을 포함시켜서 어쩔 줄 몰라 쩔쩔맨 듯하다. 그들은 혼란스럽고 초점이 없는 작품을 남겼다. 저 높은 데서 파노라마처럼 펼쳐지는 광경을 담으면서도 세부에 지나치게 집착했기 때문이다. 그러나 하틀리만은 오키프의 작품에서 나타나는 명확한 시각과 뉴멕시코의 풍경을 직접 보는 듯한 감각을 생생히 전할 수 있었다. 하틀리가 뉴멕시코를 다녀오고 5년이 지난 후 기억을 더듬어 그린 풍경화들(이를테면 1924년 작 〈묘지, 뉴멕시코 Cemetery, New Mexico〉)이 그랬다.

오키프가 뉴멕시코에서 처음으로 그린 그림은 이 세상의 일부로서 느꼈던 경이를 표현하고 있다. 이 환상적인 작품은 타오스 소재 D. H. 로렌스의 집 앞마당에 심어진 폰데로사 소나무를 그린 것이다. 로렌스는 타오스에서 15개월을 머물며 이 나무 아래에서 글을 썼다. 토니 루한은 로렌스를 후원하면서

70 〈D. H. 로렌스의 소나무〉, 1929
예상치 못한 각도로 돌아가 있는 이
소나무를 보면, 관람객은 몸을 구부려서
나무를 올려다보고 싶은 충동을 느끼게
된다. 강렬한 색채들이 조화를 이루며
창의적인 구도를 보여 주는 이 작품을
통해 오키프가 뉴멕시코에 머무는 동안
예술적으로나 개인적으로나 느낀
해방감을 짐작할 수 있다.

160에이커에 이르는 농장을 그에게 주었다. 루한 부부의 땅 가까이에 있는 이 농장을 받은 로렌스는 답례로 소설 『아들과 연인Sons and Lovers』의 육필 원고를 주었다. 오키프는 로렌스의 집 앞마당에 심은 이 나무를 누구도 예상하지 못한 창의적인 시점에서 지켜보고 그렸다(이 때문에 이 작품을 벽에 걸 때 어느 방향이 옳은지를 두고 설왕설래가 있었다). 오키프가 직접 남긴 말에 따르면, 밤에 "이 나무 아래 놓인 탁자 위에 누웠을 때, 하늘의 별과 함께 이 나무가 당신 머리 위에 서 있는 것으로 보이게"[62] 의도했다고 한다. 감각적이며 신비로운 이 나무는 땅에서 벗어나 허공에 떠 있는 것 같다. 나무는 잎이 무성한 가지들을 별이 총총 박힌 하늘에 쏟아낸다. 이는 예술적 재탄생을 예감한 오키프의 감정을 은유한 것이다. 마치 꿈에서 본 듯한 이 그림은 (짙은 보랏빛을 띤 고동색, 벨벳처럼 부드러운 검은색, 선명한 파란색과 흰색을 쓴) 특이한 색채 배합이 초현실적 효과를 드높인다. 오키프는 1929년 이후 주기적으로 나무 주제를 다시 그렸다. 1940년대에도, 뉴멕시코에 정착한 후인 1950년대에도 계속 나무를 그렸지만, 〈D. H. 로렌스의 소나무D. H. Lawrence Pine Tree〉도70만큼 강렬하고 마술적인 작품은 두 번 다시 없었다.

1929년과 1930년에 연거푸 타오스에 다녀온 후 오키프는 즉각 느꼈던 반응 이상을 그림으로 기록했다. 두 부류로 나뉘는 이 작품들은 아시시의 성 프란치스코 선교회 교회Saint Francis of Assisi Mission의 강렬한 파사드에 바탕을 두고 있다. 모두 유화 여섯 점(그리고 연필로 그린 소형 스케치 대여섯 점)을 통해 오키프는 18세기에 어도비 벽돌로 지은 교회의 형태와 질감을 되살렸다. 이 교회는 랜초스 데 타오스Ranchos de Taos 마을 광장에 자리했다. 타오스와 루한의 집에서는 남쪽으로 불과 약 5킬로미터 떨어져 있었다. 랜초스 교회로 알려진 이 교회는 분명 오키프가 흥미를 느낄 만한 대상이었다. 교회의 정문, 종탑, 흰 십자가를 전면에서 그린 한 작품을 제외한 다섯 작품은 이 건물의 거대하고 압도적인 뒷모습, 곧 기이한 버팀대 때문에 육중해진 형태를 담

았다. 사실 교회는 타오스에서 샌타페이로 통하는 중심도로에서 바라보면 이렇게 보인다. 지금도 그 모습 그대로이다.

이 교회를 처음 그렸던 작품 1929년 작 〈랜초스 교회, 타오스Ranchos Church, Taos〉도71에서 오키프는 불쑥 튀어나와 마치 조각처럼 보이는 덩어리와 구불거리고 불규칙한 벽을 강조했다. 짙은 그림자가 화면에 3차원 공간의 특징을 두드러지게 한다. 이 교회 건물은 하늘과 대치하고 있다. 이는 인간이 만든 놀라운 건물과 자연의 일부인 이 지역 산세의 관계, 다시 말해 인공세계와 자연의 대비로 되풀이된다. 특히 교회와 하늘을 병치한 방식은 상대적으로 크기가 작은 1929년 작 〈랜초스 교회 No. 3Ranchos Church No. 3〉에서 두드러진다. 이 그림은 단단한 벽과 수증기가 어린 듯 부드러운 하늘이 나뉘는 단계에 집중한다. 그리고 지붕의 예리한 모서리가 건물과 하늘의 경계를 표시한다.

이듬해인 1930년에 그린 〈랜초스 교회Ranchos Church〉도72에서는 교회 건물이 더 이상 주위 환경과 구분되지 않는다. 오히려 색채와 색조, 질감이 비슷해지고 진한 경계선도 사라져서 배경과 하나를 이룬 느낌을 준다. 교회와 땅이 한 가지 형체로 녹아들면서 건축물이라기보다는 마치 지질시대의 유적처럼 보인다. 건물의 불규칙한 모양과 사방으로 퍼져 나가는 듯한 구름의 형태도 서로 상응한다. 이 작품에서 느껴지는 조화는 오키프가 뉴멕시코를 두 번째 방문하면서 새로운 환경에 차츰 적응하고 있다는 자각이 드러난 것일 수도 있다.

오키프가 《랜초스 교회》 연작을 시작한 지 두 해가 지난 1931년에 폴 스트랜드는 오키프의 그림과 거의 동일한 시점에서 교회를 촬영했다. 〈교회, 랜초스 데 타오스, 뉴멕시코Church, Ranchos de Taos, New Mexico〉도73는 흑백사진으로 오키프가 건물 구조를 정확하게 재현했음은 물론 그녀가 선택한 시각을 확인시켜 준다. 오키프는 랜초스 교회 그림에서 건물의 실제 비례를 약간 변경해서 건물이 수평으로 퍼지는 육중한 양감을 강조했다. 또한 이 건물의 소소한 세부와 (표면이 고르지 못하고 균열이 있는 점 같

71 〈랜초스 교회, 타오스〉, 1929

72 (오른쪽 페이지) 〈랜초스 교회〉, 1930
오키프가 처음 뉴멕시코를 다녀가며
눈여겨보았던 주제 하나가 랜초스 데
타오스라는 작은 마을에 있는
버트레스(버팀대)가 붙은 어도비 교회였다.
오키프가 처음 이 교회를 그릴 땐 특이한
모양을 제대로 기록하려고 했다. 하지만
얼마 되지 않아 교회를 자연 풍경의
일부처럼 그리는 방향으로 전환했다.

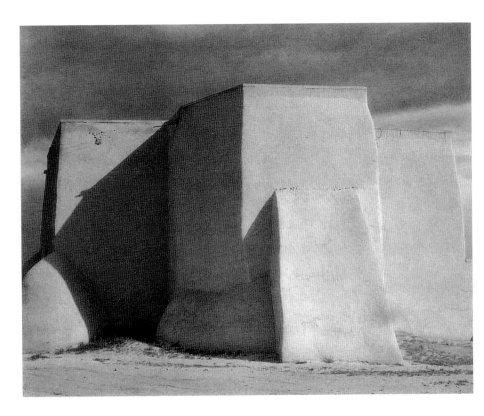

은) 질감 요소를 완전히 제거하고 어도비 표면에 칠한 페인트가 거칠고 오톨도톨하다고 암시할 뿐이다.

랜초스 교회 그림이 종교적 이미지라는 점과 관련해서 1929년 작 유화 네 점과 소묘 한 점에는 페니텐테 수도회 십자가가 등장한다. 뉴멕시코 풍경 여기저기에 점점이 흩어져 있는 이 십자가는 오키프와 함께 여행했던 레베카 스트랜드(폴 스트랜드의 아내)의 작품에도 나타나는 주제다. 페니텐테 수도회의 십자가는 오키프가 처음 뉴멕시코를 방문하고 얻은 모티프로, 이미지 목록에 포함되었다. 〈검은 십자가, 뉴멕시코*Black Cross, New Mexico*〉도74는 십자가 주제 그림 중에서도 으뜸으로 친다. 정교한 회화 기법에 예상을 뒤엎는 기발한 화면 구성과 강렬한 색채가 결합되면서 오키프의 작품 중에서도 가장 극적인 걸작으로 꼽힌다. 이 그림에서 오키프는 거대하고 짙은 십자가 모양을 전

면에 등장시켜 그것이 특별히 더 크고 인상 깊게 보이도록 했다. 짙은 검은색 십자가 안에 박힌 고동색 원 네 개는 구멍을 막은 나무 마개이거나 햇빛이 비친 모양으로 보이는데, 보일까 말까 한다. 그 뒤로 구릉이 꼬리에 꼬리를 물며 강렬한 빨간색과 노란색으로 칠한 수평선까지 끝없이 이어져 십자가의 가로대를 강조한다. 그림 상단 하늘에는 밝게 빛나는 노란 별 하나가 페니텐테 십자가를 역광으로 비추며 더욱 극적으로 보이게 한다. 십자가는 거대하고도 검지만, 믿을 수 없을 만큼 아름답고 경이롭다. 페니텐테 수도회는 원체 18세기 말에 뉴멕시코 북부와 콜로라도 남부에서 성장했는데, 스스로를 채찍질하여 십자가형을 재연하는 평신도 수도 단체로 유명하다. 오키프에게 페니텐테 수도회 십자가는 "가톨릭교회의 얇지만 짙은 베일"[63]을 상징했다. 이 베일은 글자 그대로 또 비유적으로도 남서부 지역을 완전히 뒤덮고 있었다. 또한 그녀가 말하길 십자가는 "뉴멕시코를 그리는 한 가지 방식"[64]이기도 했다.

오키프는 뉴멕시코 땅을 그 후 50년 동안 그리고 또 그려 수많은 풍경화를 남겼다. 그야말로 한 부분도 놓치지 않고 세밀하게 또는 전체적으로 뭉뚱그려서 그렸던 뉴멕시코의 산맥은 이후 오키프의 작품 대부분에 영감을 주는 대상이 되었다. 여러 지질시대에 형성된 웅장한 대지, 이국적인 색채, 강렬하고도 투명한 빛, 이국적인 식물, 이 모든 것이 오키프에게는 풍부한 자원이었다. 이것들을 이용해 오키프는 이미 포괄적이었던 시각적 어휘를 더욱 확장했다. 이제까지 그녀의 작품에서 색채는 언제나 잠재적 표현 형식이었다. 그러나 뉴멕시코 작품에서 색채는 남서부 환경에서 보던 자연색보다 훨씬 더 강렬해졌다.

풍광 중에서도 산은 특히 새롭고 강력한 힘을 발휘하는 주제였다. 오키프는 산을 그릴 때 재현과 추상을 결합한 자기 양식을 적용했다. 오키프는 산의 형태에 내재한 입체적 특성을 이용해 3차원 공간과 형태를 그리는 방향으로 선회했다. 산의 윤

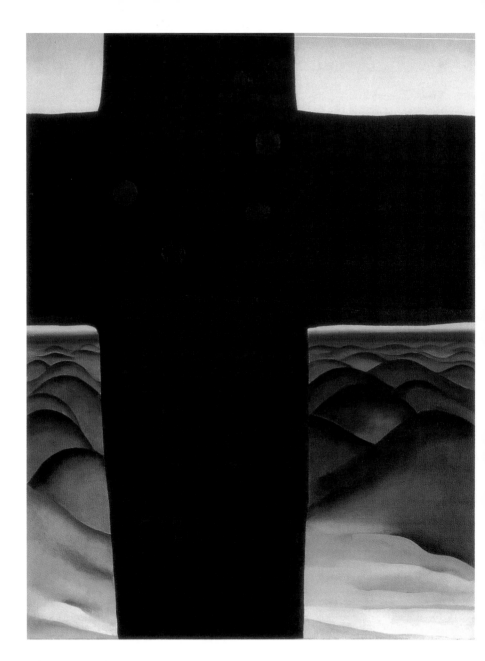

74 〈검은 십자가, 뉴멕시코〉, 1929
풍경 안에서 엄청난 존재감을 드러내는
검은 십자가를 통해 미국 남부에서
가톨릭교회가 지닌 막강한 지배력을
짐작하게 된다.

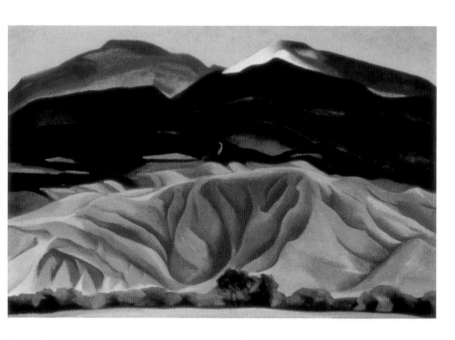

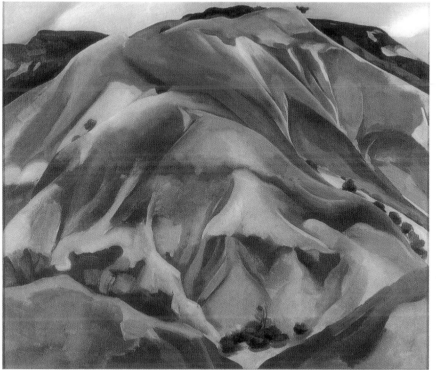

곡선을 통해서는 순수한 추상적 형태의 본성을 깨달았다. 과거에 오키프에게 추상적 형태란 (예를 들어 1915년 작 〈소묘 XIII〉도6처럼) 상상 속에서 이루어진 것이었다. 광활한 하늘과 구릉지의 입체감이 주름지듯 겹치며 태곳적 폭발로 패인 고랑을 배경으로 어마어마한 산악지대가 뿜어내는 숨이 멎을 것만 같은 단순함을 오키프는 그리고 또 그렸다.

1929년에 타오스에 처음 와 있는 동안 오키프는 풍경화를 고작 두세 점 그렸다. 그러다가 풍경화 수는 1930년에 두 번째로 타오스에 머무는 동안 그리고 그 후에 점점 늘어 갔다. 뉴멕시코의 독특한 빛 덕분에 매우 먼 거리도 마치 망원경으로 보듯 훤히 볼 수 있었다. 대기가 투명하고 햇빛이 밝게 빛나면서 지형의 조각적 특성을 강조했다. 그 독특한 생김새가 광활한 푸른 하늘을 배경으로 흔히 실루엣으로 나타났다. 애초에는 이토록 장엄한 풍경을 화폭에 담을 수 없다는 두려움을 틀림없이 느꼈을 것이다. 따라서 오키프는 처음 풍경화를 그릴 때 비교적 작은 화면에 거대한 산악지대를 욱여넣기보다는 알칼데Alcalde 근처에 낮은 회색 모래 언덕을 그렸다. 이런 소품들에서는 배경 없이 언덕 하나가 화면 전체를 채우기도 했다. 그림을 보면서 관람객은 엄청난 규모라는 인상을 받지만 실제는 그 반대다. 그것은 오키프가 꽃을 확대한 그림에서 이용했던 기법과 비슷하다.

오키프에게 작은 것을 커 보이게 하기는 식은 죽 먹기였다. 그보다는 서부의 광활한 하늘과 거대한 산악 지형을 이젤 크기의 화폭에 담아내는 방법을 찾는 게 더 어려운 과제였다. 오키프가 과거 조지 호수 그림에서 다루지 않았던 문제들이었다. 조지 호수의 지형은 뉴멕시코의 지형과 매우 달랐으므로, 뉴멕시코에서 제기되는 문제들이 아예 없었다. 1930년에 두 번째로 뉴멕시코를 방문하고 나서야 오키프는 이곳 지형을 파노라마처럼 그리는 법을 시도했다. 처음으로 파노라마를 시도할 때 다시 한 번 작은 화폭을 썼다. 차츰 대상에 익숙해지면서 화

폭 크기는 점점 커졌다. 오키프는 이토록 방대한 공간을 화폭에 옮기는 새로운 방법을 고안했다.

예를 들어 1930년 작 〈검은 메사 지대 풍경, 뉴멕시코/마리가 소유한 오지 II*Black Mesa Landscape, New Mexico/Out Back of Marie's II*〉도75는 이 시기 그림 중 꽤 규모가 큰 유화로 원거리 풍경을 파노라마처럼 그렸다. 오키프는 과거의 원근법을 따르기보다 풍경을 압축하고 평면화해서 가로 띠들이 계속 이어지도록 그렸다. 관람자의 시선은 밝은 색채에서 어두운 색채로 변함에 따라 이런 가로 띠들을 오가며 화면 전체를 훑는다. 그림 속 공간은 깊숙이 물러나는 대신 가로 층들이 차곡차곡 쌓인 것처럼 보인다. 오키프는 전면에 있는 붉은색 언덕의 형체를 세세하게 그렸다. 반면 중경과 후경에서 산맥으로 나타내는 부분을 평면으로 처리해서 붉은색 언덕이 앞으로 나와 보이게 했다. 이렇게 강조된 붉은색 언덕은 단지 전경에 주의를 집중시키려는 화면 장치가 아니라, 이런 장소를 처음으로 보게 된 오키프의 경험을 전달한다. 오키프는 이렇게 말했다. "내가 매혹된 것은 바로 거기 있는 언덕의 형태였습니다. 붉은 모래 언덕 뒤로 검은 메사(꼭대기는 평평하고 등성이는 벼랑으로 된 언덕으로 미국 남서부에 분포함_옮긴이 주) 언덕이 자리 잡고 있었습니다. 아무리 걸어도 그 검은 언덕에 닿을 수 없을 것 같았죠. 내가 아무리 긴 거리를 걸었다고 해도 말입니다."[65] 이 작품에서는 이 광대한 땅을 횡단할 수 없다는 데서 오키프가 느꼈던 경이로움이 시각적 형태로 나타난다.

1930년에서 1931년으로 넘어가는 동안 오키프는 대형 유화(76×91센티미터 크기) 한 쌍을 그렸다. 붉은색 언덕 일부분을 최대 근접 확대한 〈아비키우 너머에 있는 붉은색 언덕*Red Hills Beyond Abiquiu*〉과 〈산, 뉴멕시코*The Mountain*〉도76가 그것이다. 이 두 작품에서 화가의 자리는 멀찍이 떨어진 관찰자로부터 사실상 언덕에 서 있는 것으로 변화했다. 오키프는 언덕 꼭대기를 올려다보는 듯하다. 심지어 나지막하고 크기가 작은 언덕이 화가의

75 (139쪽 위) 〈검은 메사 지대 풍경, 뉴멕시코/마리가 소유한 오지 II〉, 1930

76 (139쪽 아래) 〈산, 뉴멕시코〉, 1930–1931 뉴멕시코의 어마어마한 자연을 포착하기 위해 오키프는 두 가지 방향을 취했다. 하나는 한 겹 한 겹 차곡차곡 쌓아서 공간의 깊이를 압축하는 것이다. 나머지는 풍경에서 작은 부분을 확대해서 전체 화면을 채우는 방식을 썼다.

시야 전체를 차지하고 있다. 언덕 아래 땅은 저만치 떨어져 있고 바위 위로는 은빛 하늘만 보일 뿐이다. 오키프는 이렇게 풍경에서 매우 작은 부분에 집중해서 이 장소 전체가 얼마나 대단한 규모인지를 훨씬 효과적으로 전달했다. 〈검은 메사 지대 풍경, 뉴멕시코/마리가 소유한 오지 II〉도75와 세트를 이룬 이 두 그림은 오키프가 뉴멕시코에서 그린 여러 작품에서 크기와 규모를 전달하는 데 이용했던 두 가지 접근법을 잘 보여 주고 있다. 이 두 가지 접근으로 오키프는 풍경화의 관례는 물론 관람객 스스로의 사실 인식에도 도전했다.

한 가지 주제를 확대하고 최대한 가까이 다가가 그리는 방식은 오키프가 예전에 동부에서 꽃 그림을 시작할 무렵에 창안했다. 오키프는 뉴멕시코에서 꽃을 그릴 때도 이 방식을 적용했다. 꽃은 1930년대까지 오키프의 작품에 자주 등장하는 주제였다(꽃 그림을 모두 합하면 유화와 파스텔화 완성작만 60점이 넘는다). 그러나 1940년대와 1950년대에는 간헐적으로 나타났다(이 시기 완성작은 고작 25점에 불과하다). 뉴멕시코 지역에서 자생하는 인디언 페인트브러시 꽃(카스텔리야), 독말풀(다투라), 달맞이꽃 같은 식물들이 오키프의 주제 레퍼토리로 들어왔다.

타오스에서 처음 그렸던 꽃 그림은 1929년과 1930년에 그린 〈검정 접시꽃과 파랑 참제비고깔Black Holleyhock and Blue Larkspur〉도77이라는 제목의 작품들이다. 이 두 그림에서 오키프는 루한 부부의 게스트하우스 바깥 길에 줄지어 피어 있던 접시꽃과 참제비고깔의 미묘한 질감과 극적 색채를 포착했다. 이 두 그림이 이전의 꽃 그림 연작과 다른 점이 있다면, 꽃 속이 서로 다른 방향, 다시 말해 하나는 위로, 다른 하나는 옆을 향하고 있다는 것이다. 이 두 꽃의 관계, 곧 붉은 기가 도는 검정 접시꽃 한 송이가 그보다 꽃잎이 작은 파랑 참제비고깔 무리를 지배하는 관계는 두 작품에서 동일하게 나타난다. 하지만 작품 전체의 효과는 화폭의 방향에 따라 달라졌다. 예를 들어 아래로 긴 화면에서는 접시꽃이 화면 위쪽 3분의 2를 차지하면서 아래쪽에 있는

가녀린 파랑 참제비고깔을 포위하는 것 같다. 반면 화면이 옆으로 긴 화폭에서는 두 꽃이 차지하는 공간이 거의 비슷한 크기로 나뉜다. 물론 접시꽃이 거대한 크기와 짙은 색 때문에 여전히 화면에서 중요한 위치를 차지했다. 두 작품 모두에서 오키프는 명암, 크기, 섬세한 부분과 조밀한 부분을 능숙하게 대비하며 조절했다.

오키프의 꽃 그림 중 후기 작품에서는 뉴멕시코 자생 식물들이 빈번히 등장했다. 1932년에는 독말풀을 각기 다른 세 방향에서 보여 주는 유화 연작 세 점을 그렸다. 독말풀은 아름답지만 독성을 지닌 꽃으로 미국 남서부에서 많이 분포한다. 이 꽃은 회화로 다루기에는 유별난 주제였다. 꺼끌꺼끌한 꼬투리가 달려 예쁘지도 않고 밤에 꽃을 피우기 때문이었다. 오키프처럼 고집스러운 화가만 인내하며 이 식물이 감추고 있는 아름다움이 피어나길 기다릴 수 있었을 터이다. 수년 후 오키프는 밤에 피는 이 꽃의 낯설고 이국적인 아름다움에 매료되었던 경험을 생생하게 적었다. 아비키우에 있는 오키프의 집 정원에 독말풀이 자라고 있었던 것이다.

그것(독말풀)은 아름다운 흰색 나팔 모양의 꽃인데, 강한 잎맥이 꽃이 활짝 열려 있도록 지지하고 꽃의 둥근 부분보다 더 길게 자란다—잎맥이 꽃잎 끝을 넘어서 자라면 비비 꼬인다…… 독말풀의 미묘한 향기를 떠올리니, 서늘하고 달콤했던 그날 저녁으로 돌아간 것만 같다.[66]

오키프는 이 독말풀을 매우 양식화해 그렸다. 투명하게 빛나는 흰색과 푸른 기가 도는 녹색으로 이루어진 기본 색채 배합에 의존하면서 부드럽게 빛나는 노랑으로 악센트를 주었다. 세 작품 모두에서 꽃잎 가장자리가 곱슬곱슬하게 말린 모양이 짙은 색 이파리를 배경으로 뚜렷하게 나타나서 섬세한 곡선과 소용돌이치는 모양을 강조한다.

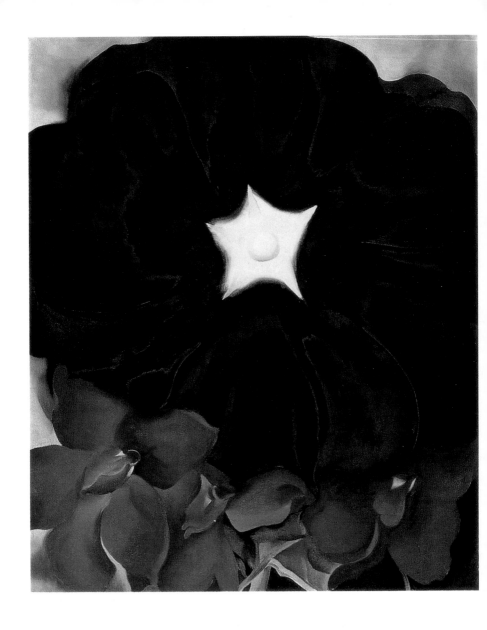

77 〈검정 접시꽃과 파랑 참제비고깔〉,
1929
뉴멕시코를 드나들던 때에도 오키프는
뉴욕에서처럼 꽃 그림을 줄기차게
그렸다. 오키프는 이 작품에서처럼 꽃이
완전히 전면을 향하고 한가운데 자리
잡은 화면 구성을 자주 그렸다.

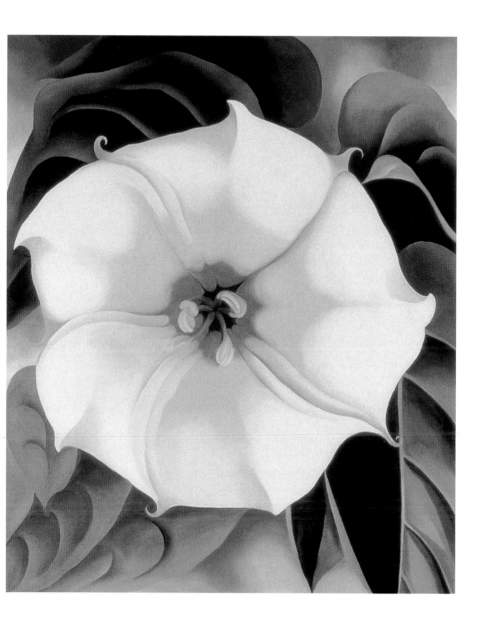

78 〈독말풀〉, 1932
오키프는 자기 정원에서 자라던 독말풀을
그렸다. 미국 남서부에서 자라며 밤에
꽃을 피우는 독말풀은 정교하게
양식화되어 더욱 아름답게 보인다.

79 〈파인애플 봉오리〉, 1939
1939년에 오키프는 돌 사(社)의 주문을
받아 광고 인쇄물에 쓰일 하와이
파인애플을 그렸다. 돌 사에서 계속
파인애플을 그려달라고 압력을 넣자
오키프는 뉴욕으로 돌아온 후 마지못해
파인애플 봉오리 딱 한 개를 그려 넣었다.

　　1936년에 오키프는 세 방향에서 바라본 독말풀을 한 화폭
에 모아 그렸다. 뉴욕 엘리자베스 아덴 스파가 주문한 이 그림
을 건네고 오키프는 1만 달러를 받았다. 이동 벽면에 설치된 캔
버스에 그린 이 작품은 세로 183센티미터에 가로 213센티미터
에 달했다. 그 당시까지 오키프가 완성했던 작품 중 규모가 가
장 컸다. 이 그림은 이전 작품에서 이미지를 직접 차용했으므
로 새로운 창작물이 아니지만, "특정 장소를 위한 그림을 그리
고 싶다. 그것도 '커다랗게'……"**67**라고 했던 바람이 이루어졌
다. 오키프에게는 이 그림을 성공적으로 마무리했다는 사실이
무엇보다 중요했다. 4년 전에 라디오 시티 뮤직홀(Radio City
Music Hall, 1932년 뉴욕 록펠러 센터에 문을 연 6,000여 석 규모 세계 최
대 공연장_옮긴이 주)의 주문을 완수하지 못했기 때문이다. 1939
년에 오키프는 또 다시 독말풀을 그렸는데, (이파리 없이) 그

린 이 이미지는 스튜번 유리 사(Steuben Glass, 손으로 직접 만드는 고급 유리, 크리스털 제품으로 유명한 회사_옮긴이 주)에서 식각触刻 유리 디자인으로 주문한 작품이었다.

　또 1939년에는 하와이에 있는 돌 파인애플 사Dole Pineapple Company가 잡지 광고로 주문했던 그림을 많이 그렸다. 돌 사는 하와이 제도의 큰 섬에 있는 파인애플 농장으로 오키프를 데려와 (2월 초부터 4월 중순까지) 지내게 할 작정이었다. 하지만 오키프는 자기가 어디서 무엇을 그리는지 사람들의 입에 오르내리는 것을 꺼렸으므로 파인애플 농장이 있던 섬이 아닌 다른 섬들에도 들렀다. 그 후 오키프는 풍경화와 꽃 그림 19점을 돌 사에 제출했는데, 파인애플 그림은 그중에 없었다. 오로지 돌 사가 고집했으므로 뉴욕으로 돌아온 후 오키프는 마지못해 작은 파인애플 봉오리를 한 개 그려 넣었다. 이 짧은 하와이 체류 기간에 오키프가 남긴 작품들은 새로운 기준을 만들어내지 않았고, 따라서 그리 중요하게 여겨지지 않는다. 하지만 오키프는 하와이에서 매우 아름다운 꽃 그림을 여러 점 그렸고, 이 작품들은 그녀가 이미 확립한 공식을 따르고 있다. 그중에서 특히 유명한 작품이 크기가 크고 옅은 색을 칠한 〈벨라 돈나Bella Donna〉이다. 오키프는 마우이 섬에 머물렀던 2주 동안 이 그림을 그렸다. 〈벨라 돈나〉는 오키프가 이전에 그렸던 《독말풀》 연작과 이미지와 화면 배치가 매우 흡사하다. 그러나 이 작품에는 《독말풀》 연작에서 적용된 양식화와 세부 처리 방식이 나타나지 않았다. 대신 오키프는 하얗고 풍성한 벨라 돈나(다투라Datura candida, 일명 '천사의 나팔') 꽃송이를 그리며 확실한 형태가 없는 모양과 선, 창백한 색채로 부드러운 그늘을 드리워 열대의 관능을 표현했다. 이런 그림들은 엄청난 성공을 거두었으나 오키프의 작품 세계에 보탬이 되지는 못했다.

7

뼈: 머리뼈와 골반 뼈

동물 뼈를 그린 그림들은 오키프가 뉴멕시코에서 그린 작품들 중에서도 가장 중요하다고 손꼽힌다. 1930년대부터 그리기 시작했던 동물 뼈 이미지는 험준한 미국 남서부를 가리키는 강력한 상징물이다. 오키프에게 동물의 뼈는 사막의 영원한 아름다움을 상징했다.

> 내겐 동물의 뼈가 내가 아는 모든 것처럼 아름답다. 정작 살아서 어슬렁거리는 동물들보다 이상하게도 훨씬 살아 있는 것처럼 느껴진다.…… 뼈는 광대하고 텅 빈, 인간의 손이 닿지 않는 사막에서 치열하게 살아남은 것들—잔혹한 사막의 아름다움을 아는 것들의 핵심을 예리하게 꿰뚫는 것 같다.[68]

오랜 세월 오키프는 자기가 주워 온 말, 암소와 수소, 엘크, 숫양의 머리뼈를 그렸다. 그리고 집의 선반, 지붕 보, 벽에 자주 전시하듯 걸어 놓았다.

1930년에는 그것들을 뉴욕으로 잔뜩 실어와 햇빛에 탈색된 표면, 삐뚤삐뚤한 귀퉁이, 이 방향 저 방향에서 보이는 불규칙한 틈을 머리뼈 단독으로 또는 풍경을 배경으로 놓고 그리기 시작했다. 이런 오브제에서 오키프는 채움과 비움solid-and-void 테마를 전개할 실질적 방법을 찾았다. 초기에 그렸던 추상 소묘 다수 작품에 영감을 준 채움과 비움 테마는 오키프의 작품들이 흔히 그러했듯이 그 후 수십 년 동안 전개되었다.

1930년부터 1931년 사이에 오키프가 처음으로 그린 뼈 그

GEORGIA O'KEEFFE TURNS DEAD BONES TO LIVE ART

The horse's skull and pink rose pictured in color on the opposite page may strike some people as strangely curious art. Yet because it was painted by Georgia O'Keeffe, whom they consider a master of design and color, American experts, collectors and connoisseurs will vehemently assure the doubters that it is a thing of real beauty and rare worth.

O'Keeffe's magnificent sense of composition and subtle gradations of color on such ordinarily simple subjects as leaves and bones have made her the best-known woman painter in America today. As such she commands her price. At an art sale O'Keeffe's *Horse's Head with Pink Rose* would bring approximately $5,000. A collector once paid $25,000 for a series of five small O'Keeffe lilies. Elizabeth Arden, the beautician, commissioned O'Keeffe to paint a flower piece for $10,000 last year. Art Critic Lewis Mumford has called her "the most original painter in America today." The Whitney Museum, The Museum of Modern Art, the Brooklyn Museum, the Detroit Institute of Arts, the Cleveland Museum of Art, and the Phillips Memorial Gallery in Washington, D. C. are proud to hang her paintings in their permanent collections. The color reproductions on the following pages include several from a portfolio of twelve O'Keeffes which Knight Publishers issued in November at $50 per copy.

Georgia O'Keeffe was born in 1887 in Sun Prairie, Wis. Her father was Irish, her mother Hungarian. She grew up in Virginia, attended art school in Chicago and New York, gave up painting in 1906 to spend the next ten years working for advertising agencies and teaching art. Her first show occurred in New York in 1916. Since then her talent for painting flowers with great sexy involutions and her flair for collecting ordinary objects and turning them into extraordinary compositions have made her famous.

IN NEW MEXICO O'KEEFFE GETS MATERIAL FOR A STILL LIFE BY LUGGING HOME A COW'S SKELETON

As long as there is light, O'Keeffe paints steadily all day. Here she pastes back a piece of the fragile skull which has broken off. Her best friends call her O'Keeffe, not Georgia.

On her penthouse roof in New York O'Keeffe keeps this steer's skull bleached in the sun. She looks upon skulls not in terms of death but in terms of their fine composition.

80 1938년 2월 14일자 『라이프』 지 28쪽
「조지아 오키프, 죽어 있던 뼈를 예술로 되살리다」라는 기사에 오키프가 동물의 뼈와 머리뼈를 수집하고 손질하는 모습을 찍은 사진이 실렸다.

81 **알프레드 스티글리츠**, 〈조지아
오키프 (손과 말 머리뼈)〉, 1930
스티글리츠는 오키프의 초상 사진을
대단히 많이 촬영했다. 그중에서도
오랫동안 잊히지 않는 이미지를 담은 이
사진은 말 머리뼈에 난 구멍을 더듬는
오키프의 손을 포착했다. 아름답게
구성해서 인화한 작품이지만
스티글리츠는 이 이미지를 통해 마치
오키프의 성격이 그녀가 들고 있는
머리뼈처럼 단단하고 준엄하다는 것을
일러 주는 듯하다.

림 중 일부는 단색 배경 앞에 동물의 머리뼈 하나가 떠 있는 초
자연적 장면이었다. 1931년에 그린 소품 〈말 머리뼈와 흰 장
미 *Horse's Skull with White Rose*〉는 검은색을 배경으로 썼다. 역시 1931
년에 (〈말 머리뼈와 흰 장미〉와) 같은 크기의 화폭에 그린 〈파란색
위에 있는 말 머리뼈 *Horse's Skull on Blue*〉는 제목에 나타나듯 파란색
이 배경이다. 이 두 그림은 머리뼈를 주제로 삼았던 가장 시기
가 이른 습작으로 꼽힌다. 1931년 가을 조지 호수에서 그렸을
것으로 짐작된다. 이 두 그림에서 머리뼈는 이빨 쪽을 아래로
하고 수직으로 서 있게끔 앞쪽으로 기울인 상태이다. 정면에서
보았으므로 뒤쪽의 둥근 부분은 전혀 나타나지 않는다. 이런 위
치 덕분에 말 머리뼈의 길쭉한 모양이 강조된다. 화폭이 아래로
긴 점 역시 길쭉한 말 머리뼈의 형태를 돋보이게 한다. 이처럼
부자연스러운 위치에서 푹 파인 눈구멍이 텅 빈 시선을 던지며
관람자를 붙잡는 듯 보인다. 역시 1931년에 그린 〈말 머리뼈와
분홍색 장미 *Horse's Skull with Pink Rose*〉는 앞선 두 소품처럼 파랑, 검
정, 흰색으로 그렸지만 머리뼈가 왼쪽으로 4분의 3가량 틀어져
있다. 파란색과 흰색 천에 놓인 머리뼈는 위압감이 훨씬 덜하
다. 앞선 두 작품보다 규모가 훨씬 크지만 아마도 눈구멍이 관
람객의 시선을 피하고 있기 때문일 것이다.

　때로는 이런 유령 같은 환상이 천으로 만든 꽃으로 장식되
었다. 꽃들도 오키프가 뉴멕시코에 머무는 동안 수집한 것이었
다. 이전에는 (유리 위에 반전 그림을 자주 그렸던) 레베카 스트랜드
가 1929년에 오키프와 함께 뉴멕시코에 왔을 때 옥양목 장미를
그리곤 했다. 1931년에는 오키프가 〈흰 옥양목 꽃 *The White Calico
Flower*〉을 다채로운 회색 색조로 그렸다. 화면 구성과 색채로 보
면 이 그림은 사진가 이모젠 커닝햄이 이전에 촬영했던 〈목련
꽃 *Magnolia Blossom*〉(1925)과 비슷하다. 물론 커닝햄의 생화가 오키
프가 그린 조화보다 단연 섬세하고 빛이 난다.

　오키프가 암소 머리뼈를 그리던 시기에 스티글리츠는 오
키프를 뼈와 함께 촬영했다. 이 사진들은 오키프의 초상 사진

중 일부를 차지하며 그녀의 성격에 대해 무언가 중요한 사실을 전달하는 것 같다. 말 머리뼈에 난 구멍을 더듬는 오키프의 손을 촬영한 사진은 화가와 뼈를 강력한 시각적 관계로 연결하면서, 그저 주제를 탐구하는 것을 뛰어넘은 상징적 의미를 암시했다. 스티글리츠는 오키프의 초상 사진을 20년 넘게 촬영했다. 이 사진들에는 모델이 된 오키프의 신체적, 감정적 변화뿐만 아니라 스티글리츠가 그녀와의 관계를 어떻게 인식하는지 그 세월 동안 변화한 양상도 담겨 있다. 1930년 작 〈조지아 오키프(손과 말 머리뼈)*Georgia O'Keeffe (hands and horse skull)*〉도81는 뼈를 위대하면서도 잔혹한 사막의 이중성을 상징한다고 본 오키프의 해석을 되풀이하는 것처럼 보인다. 부부가 불화했던 시기에 이 사진을 촬영하며 스티글리츠는 아름답지만 다가가기 힘들다는 면에서 오키프와 그녀가 들고 있는 뼈가 비슷하다고 말하고 싶었는지도 모른다.

스티글리츠처럼 오키프도 매우 단순하지만 여러 수준에서 음미할 수 있는 작품들을 창조할 수 있었다. 오키프가 1931년에 그렸던 대작 머리뼈 그림 한 쌍인 〈암소 머리뼈: 빨강, 하양, 파랑*Cow's Skull: Red, White, and Blue*〉도82과 〈암소 머리뼈와 옥양목 장미들*Cow's Skull with Calico Roses*〉도83은 시기를 막론하고 그녀의 가장 유명한 작품으로 꼽힌다. 이 두 작품은 비슷한 사물을 확대해서 공들여 그렸다는 점은 같으나, 색채 배합이 달라지면서 매우 다른 효과를 낸다.

둘 중에서도 크기가 더 큰 〈암소 머리뼈: 빨강, 하양, 파랑〉은 형태와 선으로 감동을 주는 추상화를 보여 주며 민족주의와 신앙 문제를 제기하는 풍부한 상징을 담았다. 화면 배열을 볼 때 이 작품은 매우 단순하다. 암소 머리뼈는 자연 환경에서 떨어져 나왔으며 주름진 파란 바탕에서도 떨어져 나왔다. 파란 바탕색은 하늘일 수도 있고 직물 배경막이 걸린 것일 수도 있다. 스탠포드 대학교 미술사학과 교수 완다 콘*Wanda Corn*은 1999년에 발간된 저서 『위대한 미국의 것*The Great American Thing*』에서 파

란색 배경이 나바호족이 만든 담요일 수 있다는 의견을 제시했다. 이 담요는 1930년에 스티글리츠가 촬영했던 오키프의 초상 사진 네 점에서 오키프가 둘렀던 것이기도 하다. 정확하게 정면으로 놓인 머리뼈의 위치 그리고 꼼꼼한 모델링으로 말미암아 이 그림은 마치 어떤 성인의 유품처럼 신비한 위력을 발휘하는 이미지가 된다.

길게 뻗어 나간 뿔과 (머리뼈를 걸어 놓은 나무나 이젤로 추측되는) 수직 지지대로 형성되는 십자가 형상이 종교적 함의를 강화한다. 머리뼈와 십자가 처형은 보다 미니멀리즘으로 기운 작품 〈빨강 위에 놓인 암소 머리뼈*Cow's Skull on Red*〉(1931년 무렵-1936년)에서 보다 직접적으로 연결되었다. 이 작품에는 〈암소 머리뼈: 빨강, 하양, 파랑〉과 동일한 머리뼈가 등장한다. 불과 이삼 년 전 오키프는 뉴멕시코 풍경에서 흔히 등장하는 나무 십자가를 많이 그리기도 했다.

〈암소 머리뼈: 빨강, 하양, 파랑〉도82은 미국 국기인 성조기星條旗에 쓰인 삼색을 보여 주는데, 작품 제목 때문에 더욱 성조기를 연상하게 된다. 1920년대와 1930년대 미국의 화가, 음악가, 작가들은 모두 미국 고유의 예술 형식을 발전시키는 데 관심이 있었다. (더무스와 실러의 친구인) 문인 윌리엄 카를로스 윌리엄스William Corlos Williams(1883-1963, 과장된 상징주의를 배제하고 객관주의 시를 주창했다_옮긴이 주)는 1925년 작 『미국 고유의 것으로*In the American Grain*』에서 이렇게 기록했다. "우리가 생각하거나 행동하는 모든 것에는 '미국'이라는 근원이 있다."[69] 그는 "자기의 '새로운 지역성'을 깨달아 고유의 형식과 구조에 바탕을 둔 표현을 창조하는 것"이 예술가에게 달렸다고 여겼고, "그것을 지역 의식이라고 이름 붙였다."[70] 스티글리츠와 주변의 예술가들은 윌리엄스의 이 같은 생각을 열렬히 지지했다. 사실, 스티글리츠는 화랑 아메리칸 플레이스를 시작하면서 윌리엄스에게 그의 책을 기리는 뜻에서 화랑의 이름을 바꾸었다고 편지를 썼다. 하지만 스티글리츠의 주변 예술들은 자신들의 사명이 윌

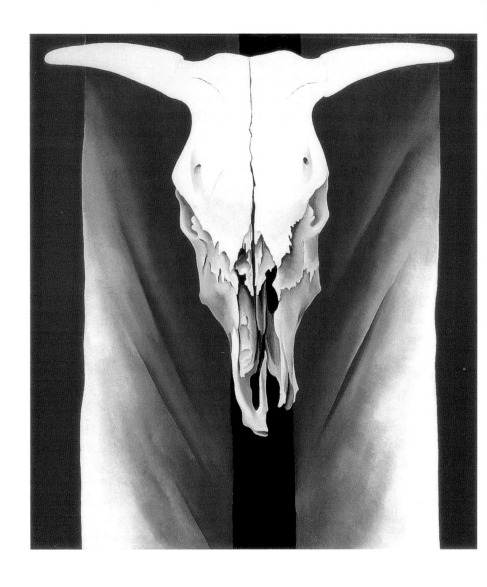

82 〈암소 머리빠: 빨강, 하양, 파랑〉, 1931

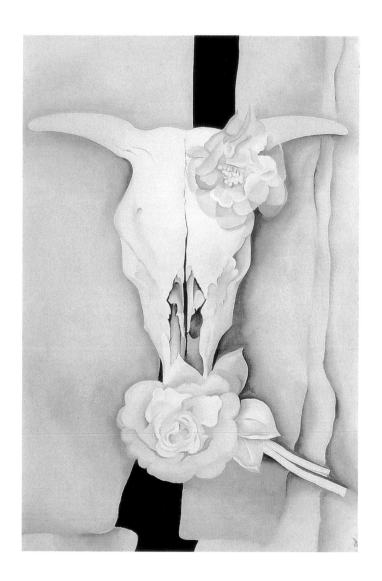

83 〈암소 머리뼈와 옥양목 장미〉, 1931
오키프의 작품 중에서도 가장 유명한
축에 속하는 이 두 작품은 암소의
머리뼈를 완전히 다른 색채 배합으로
보여 준다. 하나는 미국 국기에 쓰인
빨강, 하양, 파랑을, 다른 하나는 흰색이
다양한 색조로 구현된 교향곡이라 할
만하다. 두 작품 모두 사막의 영원한
아름다움에 찬사를 보내고 있다.

리엄스의 주장과는 약간 다르다고 해석했다. 이들은 단지 미국 고유의 주제가 아닌 미국적 '양식'을 창조하고자 했다. 한편 다른 예술가들, 특히 지역주의와 사회적 사실주의에 경도되었던 작가들은 미국적 장면을 보다 구체적으로 재현하여 미국적 정신을 추구했으나 작품은 감상주의로 흐르기 일쑤였다. 지역주의와 사회적 사실주의 작가들은 미국의 농촌 풍경과 도시 이야기를 주제로 삼았다. 오키프는 이들이 미국을 바라보는 관점이 잘못되었다고 여겼다.

> 그때 뉴욕에서는 격렬한 논란이 일었습니다―1920년대 말 1930년대 초 동안―위대한 미국 회화에 관해서. 위대한 미국 소설이란 무엇인가와 비슷한 논쟁이었습니다. 사람들은 미국적인 장면을 '그리기' 원했습니다. 당시 나는 동부와 서부를 여러 번 오가면서 미국적 그림이라는 발상이 좀 터무니없다는 생각을 했습니다. 사람들이 생각하는 미국적인 장면은 다 허물어져 가는 집, 판자가 떨어져 나간 사륜 짐마차와 뼈만 앙상하게 남은 말 따위였습니다. 나는 미국이 매우 부유하고 풍요롭다고 여겼는데 말이죠.…… 이런 세상에. 내 생각엔 미국적 장면을 이야기하는 사람들이 미국을 전혀 모르는 것 같았습니다. 그러니까 암소 머리뼈는 한편으로 미국적 그림에 대해 내 방식으로 농을 친 거예요. 빨강, 하양, 파랑 바탕에 머리뼈를 그리면서 얼마나 기쁘던지.[71]

일찍이 1923년에 어떤 작가가 오키프의 작품이 "전체적으로 또 지역적으로도 미국적"[72]이라고 평했던 적이 있다. 1945년에는 오키프 스스로 "나는 우리나라에 제 목소리를 부여하는 몇 안 되는 화가들 중 한 사람"[73]이라고 주장하기도 했다.

오키프는 풍자를 염두에 두고 그렸지만 〈암소 머리뼈: 빨강, 하양, 파랑〉은 미국을 상징하고 있었다. 오키프는 뉴멕시코 사막과 사막의 유해가 미국을 나타낸다고 보았다. 1932년에는

뼈를 그리는 것이 "이 나라를 내가 어떻게 느끼는지 정의하는 새로운 방식"[74]이라고 설명했다. 그럼에도 오키프의 태도는 자기가 꾸짖었던 지역주의 작가들의 태도와 그리 차이가 없었다. 비록 지역주의자들처럼 아메리카 원주민 문화의 붕괴를 훈계하거나 거친 서부의 삶을 감상적으로 다루지 않았다 해도 말이다. 일반적으로 미국 풍경은 19세기 초 미국 화가들 역시 미국의 풍경을 숭배했던 주제이다. 오키프는 자기 그림에 숭고한 종교적 색채를 더해서 이 땅의 신성함을 부각했던 것이다.

머리뼈 그림 연작에는 다른 작품도 많지만 〈암소 머리뼈: 빨강, 하양, 파랑〉처럼 강렬하고 기념비적인 작품은 다신 없었다. 사실 오키프는 이 작품과 더불어 같은 해에 거의 동일한 화면 구성으로 〈암소 머리뼈와 옥양목 장미〉도83를 그렸다. 하지만 색채 배합을 완전히 다르게 해서 정반대 효과를 냈다. 표현이 좀 이상하긴 하지만 경쾌하고 가벼운 느낌이 든다. 밝은 원색을 쓰기보다 건조된 뼈의 부드러운 회색부터 옥양목 장미 두 송이의 초록빛을 띤 흰색과 배경에 칠한 크림색에 이르기까지 다양한 흰색조가 어우러지는 정교한 앙상블에 의존했다. 또한 머리뼈 코 부분에 보이지 않게 우묵 들어간 부분에 스카치 캔디처럼 갈색기가 도는 노란색을 칠해서 관람객의 시선을 집중시키고 화면을 보다 꼼꼼히 살펴보게 했다. 오키프는 섬세한 아름다움을 보여 주는 머리뼈 위에 나풀나풀한 꽃으로 맵시를 내서 작품의 진중한 느낌을 완화했다. 오키프는 한 작품에 예상 밖 요소들을 장난스럽게 배치했다. 그렇게 하는 것이 만족스러웠기 때문이었다. 그럼으로써 화가는 보는 사람에게 논리적으로 연결해 보라고 한다. 머리뼈와 옥양목 장미는 색채가 비슷하고 무생물이라는 점을 제외하곤 아무 관계가 없지만 말이다.

이듬해인 1932년에 오키프는 또 다시 기이한 병치에 도전했다. 기하학적인 뉴욕 마천루 위에 빨간색, 연분홍색, 파란색 옥양목 꽃 세 송이를 배치한 것이다. 원래 이 그림은 뉴욕 현대

미술관MoMA의 전시회 《미국 화가와 사진가의 벽화*Murals by American Painters and Photographers*》를 위한 디자인이었다. 그러나 실물 크기의 벽화는 그려지지 않았다(1932년 작 〈맨해튼*Manhattan*〉 참조).

오키프가 머리뼈 뒤에 있는 고동색 기둥을 수직선이 아닌 비뚤어지게 처리한 점도 〈암소 머리뼈와 옥양목 장미〉가 처했던 시각적 난제에 추가되었다. 〈암소 머리뼈: 빨강, 하양, 파랑〉도82 에서처럼 기둥은 처음에 시선을 아래쪽 직선으로 향하게 했다가 예기치 않게 왼쪽으로 구부러진다. 이 두 그림은 화가로서 오키프의 기량과 특별한 효과를 위해 작품을 조절하는 능력을 뚜렷하게 드러낸다. 한편으로 동물 머리뼈를 그리며 집중 탐구했던 결과를 집대성했다고 평가된다.

오키프의 작품에서 보았듯이 한 가지 테마가 결실을 맺으면 그 안에는 흔히 다른 테마의 씨앗이 들어 있었다. 〈암소 머리뼈와 옥양목 장미〉에서 재지 않고 바로 꽃을 그려 넣고는, 4년이 지난 1935년에는 〈숫양 머리뼈, 흰 접시꽃 – 구릉*Ram's Head, White Hollyhock-Hills*〉도84에서 머리뼈와 꽃이라는 테마를 더 전면적으로 전개하기 시작했다. 4년 동안 머리뼈와 꽃에 천착했다는 것은 오키프가 그것들을 오랫동안 상상했으며 그런 후에 한 작품에서 어울리지 않는 이미지들을 병치하는 실험을 거침없이 진행했다는 뜻이다.

이런 작품들은 오키프가 일과 개인사에서 계속 난관에 부딪혔기 때문에 띄엄띄엄 등장했다. 그 사이 3년 동안 오키프는 뉴멕시코에 가지 못했고 18개월 동안 거의 그림을 그리지 못했다. 1932년 4월에 오키프는 스티글리츠의 반대를 뿌리치고는 1,500달러를 받고 그해 말 개관 예정인 뉴욕 라디오 시티 뮤직홀 여성 화장실에 벽화를 그리는 일을 수락했다. 자신의 결정이 옳았음을 보여 주어야 하고, 시간에 쫓기며 일하며 기술적 난관을 극복해야 한다는 점에 압박을 느낀 오키프는 자신감을 잃고 캐나다로 도피했다(그곳에서 《캐나다 헛간》 연작을 그렸다). 결국 1932년 10월에 오키프는 벽화 주문을 포기하고 말았다. 게

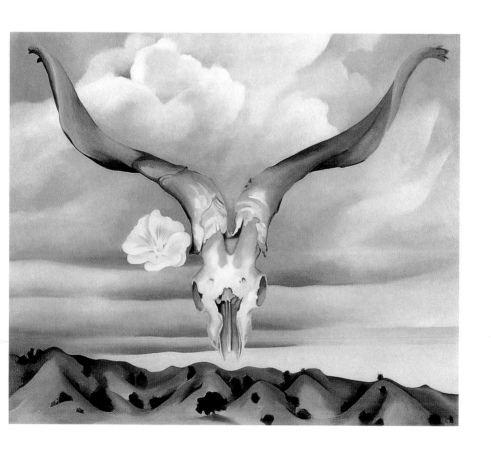

84 〈숫양 머리뼈, 흰 접시꽃 – 구릉〉, 1935
작품 속 모든 요소들이 정확하게
그려졌지만 환상적인 이 장면과 모순되지
않는다. 크기가 과장된 숫양 머리뼈와
하얀 꽃이 아트막하고 완만한 붉은 구릉
위 하늘에 떠 있으면서 공간 관계를
왜곡한다.

다가 같은 해 말에 스티글리츠가 아메리칸 플레이스를 개관하며 도로시 노먼의 이름으로 임대차 계약한 일 때문에 개인적으로도 큰 충격을 받았다. 두어 달 후인 1933년 2월에 오키프는 병원에서 신경증 진단을 받았다. 3월에는 (1933년 1월에 개관한) 아메리칸 플레이스에서 자기 전시회를 관람할 수 있을 정도로 상태가 호전되었다. 곧 그녀는 친구이며 사진가인 마조리 칸턴트Marjorie Content(1895~1984)와 휴양 차 버뮤다로 떠나 4월까지 그곳에 머물렀다. 오키프가 그림을 다시 그리겠다고 마음먹은 건 1933년 10월이었다. 하지만 정작 작업을 재개한 시기는 1934년 1월이었다. (1934년 3월부터 4월 사이에) 두 번째로 버뮤다에 체류하면서 오키프는 바나나 꽃과 윤기 없는 반얀 나무를 살짝 진부한 목탄 소묘로 몇 점 그렸다. 1934년 6월부터 9월까지는 칸턴트와 함께 뉴멕시코에서 머물렀다. 당시 알칼데 근처 H & M 목장에 있는 동안 중요한 작품을 거의 그리지 못했다.

그해 겨울 곧 1934년 12월에 스티글리츠의 70세 생일을 기념하는 『미국과 알프레드 스티글리츠: 집합적 초상America & Alfred Stieglitz: A Collective Portrait』이 발행되었다. 스티글리츠의 사진을 선별해서 동료들의 헌사를 함께 실은 이 책은 도로시 노먼이 진행하고 발간했다. 오키프는 이 책의 발간 작업에 참여해 달라는 부탁을 받았지만 거절했다. 오키프에게 이 책 견본을 건네며 그 안에 적은 메시지를 보면, 스티글리츠는 노먼이 자기 자리를 차지했다고 배신감을 느꼈을 오키프를 달래려고 애쓴 것 같다. "조지아에게/ 당신이 없었다면 지금의 내가 아니었을 거요 / 알프레드 Nov. 31/34 / (아메리칸) 플레이스도 존재하지 못했을 것이고 / 내 걸작 사진 대부분도 없었을 거요-."[75] 모든 게 혼란스럽고 실망스러운 상황에서 오키프는 1935년 4월에 맹장 수술을 받았다. 그림 작업에서 또 다시 물러설 수밖에 없었다.

이처럼 줄줄이 이어지는 곤경을 극복해야만 했던 정체기를 거친 후였으므로, 오키프가 1935년에 그린 작품들에서 느껴

지는 강한 힘은 계시처럼 다가온다. 〈숫양 머리뼈, 흰 접시꽃 – 구릉〉도84과 이듬해에 그린 관련 작품들을 통해 오키프는 머리뼈 테마로 위풍당당하게 복귀를 알렸다. 오키프의 작품 세계에서 이런 그림들은 뼈와 풍경 이미지를 한 작품에 결합한 초기 작으로 꼽히기도 한다. 그중에서 여러 점은 꽃을 세 번째 요소로 덧붙였다. 과거에 오키프는 뼈, 풍경, 꽃 모티프를 분리해서 그리며 확장된 연작으로 검토했다. 이 세 모티프를 처음으로 한 작품에서 결합했을 때는 그것들의 상대적 크기, 규모, 원근법을 고려하지 않았다. 다시 말하면 머리뼈를 정면에서 세심하게 세부를 그렸다면, 풍경은 하늘에서 아래를 내려다보며 파노라마처럼 펼쳐져야 마땅하다는 뜻이다. 그러나 예상과 달리 각 요소를 동등하게 초점을 맞추어 그리면서 가까이 있는 것과 멀리 있는 것을 구분하기가 애매모호하다. 또한 머리뼈는 이제 지지대 없이 신비롭게 공중에 떠 있어서 자연스럽지 않다. 작품 속 이미지 각각이 사실적으로 그려졌지만 이미지가 함께 이루는 장면은 전혀 신빙성이 없다. 이처럼 조작된 이미지의 시각적 효과는 놀라운 동시에 짜릿하다. 건축과 문명 비평가인 루이스 멈퍼드Lewis Mumford(1895-1990)의 눈에는 이렇게 여러 모티브를 혼합한 그림이 "필연이며 당위이고, 용기이며 아름다움으로"[76] 보였다.

　〈숫양 머리, 흰 접시꽃 – 구릉〉에서는 (타오스 서쪽에 있는) 리오그란데 계곡의 부드럽게 굽이치는 모래 구릉이 화폭 아래쪽에 단단히 자리 잡고 있다. 특별할 것 없는 구릉이지만 오키프는 매우 멀리에서 그것도 높은 데서 바라본 풍경처럼 그렸다. 한편 머리뼈와 꽃은 가까운 데서 보고 세밀하게 그린 것처럼 보인다. 약간 위쪽으로 올라가 있는 접시꽃은 얕은 공간에 그려졌지만, 길고 우아한 뿔 한 쌍이 달린 숫양의 머리뼈는 엄격하게 정면을 향하면서 낯선 윤곽선이 강조되었다. 낯설고도 우아한 아름다움을 보여 주는 윤곽선은 이 시기 오키프의 회화에서 선호되었던 특징이다. 1936년 작 〈숫양 머리뼈와 갈색 이파

리Ram's Skull with Brown Leaves〉에서 오키프는 흰 배경 위에 머리뼈가 떠 있는 것처럼 그려서 가는 선을 강조했다. 여기서는 붉은 모래 구릉 대신 갈색 낙엽 두 장이 구불거리는 모양을 (구릉과 비슷한) 시각적 등가물로 이용했다. 2년 후인 1938년에 그린 〈숫양 머리뼈, 파란 나팔꽃Ram's Head, Blue Morning Glory〉에서는 숫양 머리뼈 옆으로 파란 꽃 한 송이가 등장한다.

이런 그림에서 관계가 없는 요소들을 병치한 놀라운 효과는 이질적 요소들의 상징적 연관성을 강조하는 것처럼 보인다. 그러나 이미지가 흔히 도발적이거나 불안하므로, 일부에서는 이런 이미지를 초현실주의로 보기도 한다. 오키프가 구축한 요소들은 형식적으로 관련되어 있다. 다시 말해 색채, 형태, 질감, 패턴에서 관련 있는 요소들을 묶는 것이다. 그와 같은 연상은 "관계 맺는 사물보다 관계 자체가 더 실제적이며 더 중요하다"[77]라는 페놀로사의 신념을 되풀이하는 것일 수도 있다. 어떻게 보면 이런 작품들은 관례에서 벗어나 신기원을 이루었다기보다는 여러 재현 이미지를 콜라주해서 오키프가 뉴멕시코에서 한 경험을 종합한 것일 수도 있다.

1937년 작 〈멀고도 가까운 곳에서From the Faraway Nearby〉도85는 풍경과 머리뼈 테마에서 이후 더 야심찬 발전이 있었음을 알려 준다. 이 그림은 1937년에 오키프가 아비키우 근처 고스트 랜치에서 처음으로 머물던 시기에 그렸다. 나중에 그곳은 그녀의 집이 되었다. 이 작품은 앞에서 정리했던 표준적인 풍경과 머리뼈 형식과는 구별된다. 비록 같은 모티프를 이용했던 관련 작품들의 전반적 효과를 유지하고 있지만 말이다. 여기서 동물 머리뼈는 공중에 매달려 있는 게 아니라 화면 아래 야트막한 풍경 위에 마치 내려올까 말까 망설이는 듯 놓였다. 따라서 이 거대한 뿔과 언덕 꼭대기의 색채와 모양이 매우 비슷하다는 점이 강조된다. 여기서 뿔은 어떤 작가가 지적했듯이 "실제가 아니다. 이렇게 고문대처럼 커다란 뿔을 이고 다니는 사슴이나 엘크는 없다. 이것은 신화에 나오는 짐승의 뿔이다. 그 땅에 살

았던 모든 동물을 떠올리게 하는 시에 등장하는 그런 짐승 말이다.…… 그것은 오랜 시간을 견뎌낸 것, 이 세상을 초월한 것, 영원한 것을 진술한다."[78] 과거 《랜초스 교회》 연작에서 나중에는 교회가 땅에서 자라나온 듯 그려진 것처럼, 여기서 머리뼈는 지나치게 뻗어나가 풍경을 연장하는 것처럼 보인다. 뿔에 난 구멍과 울퉁불퉁한 표면은 언덕의 갈라진 틈 형태로 되풀이된다. 오키프는 장밋빛, 회색, 파란색, 갈색을 차분한 색조로 칠해서 여러 가지 요소들을 통합하고 기이하게 고요한 분위기도 만들어냈다. 이 시기에 그려진 다른 풍경 속 머리뼈 작품들은 동물의 머리뼈를 정면을 향하며 평평하게 그렸다. 반면 이 작품에서 머리뼈는 4분의 3 방향으로 틀어서 입체감이 두드러진다. 하지만 이 장면에서 공간은 전반적으로 그럴싸해 보이지 않는다. 머리뼈는 화면 전면에 불쑥 나타난 반면, 아래쪽에 붙은 야트막한 풍경은 먼 거리에 있는 것처럼 보인다. 그러므로 중경 없이 전경과 후경만 남아 공간이 성급하게 뒤로 물러나는 것이다. 하이퍼리얼리즘 양식으로 그려졌다고 해도 이 그림은 온전히 추상에서 기원한 모더니즘 회화로 구성되었으며, 풍경화 관례에 도전하는 작품으로 남았다.

오키프에게 이 그림은 서부에 살면서 느꼈던 감정의 변화가 깃들어 개인적으로 의미심장한 작품이었다. 원래 제목이 '사슴의 뿔, 카메론 근처Deer's Horns, Near Cameron'였던 이 그림은 1937년 초가을 사진가 안셀 애덤스를 비롯해 여러 사람들과 함께 애리조나에서 캠핑했던 경험과 연결된다. 나중에 오키프가 그림의 제목을 〈멀고도 가까운 곳에서〉라고 바꾸었던 것이다. 처음에 오키프는 '먼 곳'이라는 말을 남서부를 가리키는 어휘로 썼다가 나중에는 아비키우 주변 지역으로 범위를 좁혔다. 하지만 오키프는 그림의 제목을 보다 시적인 것으로 바꾸면서 특정한 장소와 맺는 연결고리를 약화시켰다. 그리고 이 낯선 이미지가 보다 넓고 모호한 의미에 어울리게끔 했다. 1976년에 그녀가 "아름다우며 인간의 손길이 닿지 않아 고독이 느껴지는

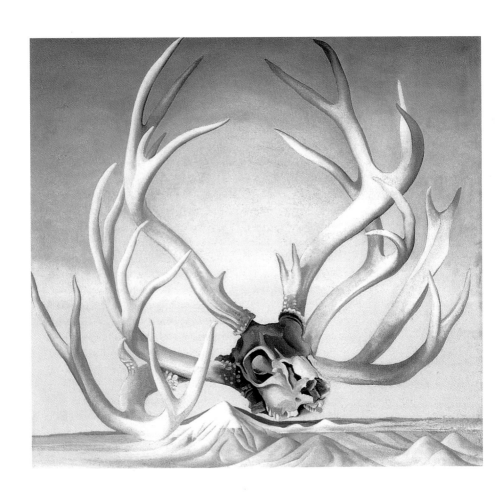

85 〈멀고도 가까운 곳에서〉, 1937
그림 제목에서 '먼 곳'은 오키프가 이전에
기록으로 남겼던 "아름다우며 인간의
손길이 닿지 않아 고독을 느끼게 하는
장소"를 가리킨다.

장소 - 내가 '먼 곳'이라고 부르는 장소의 일부'**79**라고 적었을 때 이 단어는 물리적으로 실재하며 그런 감정을 불러일으키는 곳을 가리켰다.

오키프는 1943년부터 1945년 사이에 그린 《골반 뼈*Pelvis*》 그림을 통해 수집한 동물 뼈와 이 뼈들을 품고 있던 사막 풍경, 두 가지 테마를 더 깊이 탐구해 나갔다. 이 연작은 유화 14점(과 소묘 1점)으로 구성되었다. 하나의 전체로 골반 뼈를 분석하는 작업에서 시작해 나중에는 시야를 좁혀 골반 뼈 일부를 확대하는 방향으로 나아갔다. 《골반 뼈》 연작을 통해서 오키프는 뼈의 꺼지고 튀어나온 표면, 공간의 개폐 양상을 대비했다. 이 연작과 관련된 1946년 작 추상 조각도86도 그러했다. 이 조각은 염소 뿔 모양을 바탕으로 제작된 것이다(1943년 작 〈염소 뿔과 파랑*Goat's Horn with Blue*〉 참조). 표면과 공간에서 반대되는 양상 대비는 초기 작품에서도 제기된 문제였다. 1918년에 그린 《음악》 연작도24 참조과 1923년에 그린 《회색 선》 연작도25 참조에서 불분명한 구멍을 그렸다. 1920년대 중엽에 꽃과 이파리를 그릴 때 타원형 구멍과 곡선 형태를 강조했던 작품이 있다. 오키프는 1950년대에 마지막으로 《골반 뼈》 두 점을 그렸다. 1956년 작 〈페더널 - 랜치에서 I*Pedernal-From the Ranch I*〉, 1958년 작 〈페더널 - 랜치에서 II*Pedernal-From the Ranch II*〉라는 제목의 그림이다. 이 두 그림이 골반 뼈를 그린 것인지 제목만으로는 알 수 없지만 말이다(페더널은 뉴멕시코 북쪽에 있는 좁다란 메사 낭떠러지를 가리킨다. 정식 명칭은 세로 페더널이며 인근 지역에서는 그냥 '페더널'로 부른다_옮긴이 주). 이후 1970년대의 바위 그림에 오키프는 다시 한 번 타원형을 등장시켰다. 그때는 구멍이 아니라 빈 데가 없이 꽉 차고 입체감이 느껴지는 돌(사물)이었다.

〈골반 뼈와 달-뉴멕시코*Pelvis with the Moon*〉와 〈골반 뼈와 그림자와 달*Pelvis with Shadows and the Moon*〉도88 같이 1943년에 그린 《골반 뼈》 연작 초기작에서는 우아하고 복잡하게 뒤얽힌 뼈 모양 전체가 등장한다. 뼈는 풍경 속에 똑바로 세워져 있다. 화면 맨 앞

에 놓인 골반 뼈는 화폭 네 귀퉁이를 모두 차지한다. 이 연작의 다른 그림에서 뼈는 정면, 뒷면, 측면 등 다양한 각도에서 탐구 되지만, 화폭에서 언제나 중심을 차지하며 화가의 관점이 항상 정면을 향한다. 우선 뼈에 관심이 집중되며 관람자의 시선을 독차지한 다음에야 부수적 풍경 요소로 시선이 옮겨 간다. 풍 경 요소는 뼈 뒤쪽에서 마치 무대 배경처럼 보인다. 이 두 작품 에서는 풍경 요소로 세로 페더널이 등장했다. 헤메스 산지에 위치하며 위가 평평한 메사인 세로 페더널은 마치 멀리 있는 푸른색 신기루처럼 보인다.

오키프는 이런 초기작 뒤를 이은《골반 뼈》연작에서 풍경 요소들을 모조리 제거해서 관람객이 작품의 본질적 요소에만 집중하도록 한다.도89 참조 텅 빈 눈구멍을 통해 하늘이, 때로는 달이 나타나기도 한다. 이런 작품 양상은 당시 그녀가 읽었던

아시아의 예술이론과 일맥상통하는 것 같다. 오키프는 당시 영국의 시인이자 일본과 페르시아 미술을 연구하던 로렌스 비니언Laurence Binyon(1869-1943)의 『용의 비행The Flight of the Dragon』을 읽었다. 이 책에서 비니언은 빈 공간이 "더 이상 채워지거나 남겨진 것이 아니라 시선을 잡아끄는 힘으로 작용한다"[80]라고 주장했다. 소설가 진 투머Jean Toomer(1894-1967)로부터 온 편지를 보면, 그는 오키프가 "뼈에 난 구멍을 통해 우주를 그렸다."[81]라고 적었다. 이렇게 보는 방식은 오키프가 아트 스튜던츠 리그 재학 시절 체이스의 수업에서 처음으로 배웠다. 체이스는 "정사각형을 오려낸 카드를 들고 뚫린 곳을 통해 바라본 것을 화폭에 옮기라고"[82] 가르쳤다. 체이스가 수업에서 활용했던 카드와 비슷하나 정사각형 대신 직사각형을 오려낸 카드가 훗날 오키프의 서재에 있던 책 속에서 발견되었다. 카드에서 오려낸 직사각형은 오키프가 다수 작품에서 뉴멕시코 풍경을 담았던 화

87 **토니 바카로**, 〈타원형 구멍이 난 치즈를 눈에 댄 오키프〉, 1959
공식석상에서 오키프는 장난기를 좀처럼 드러내지 않았다. 그러나 오키프가 치즈에 난 타원형 구멍을 통해 보는 이 사진에서는 감춰졌던 유머 감각이 잘 드러난다.

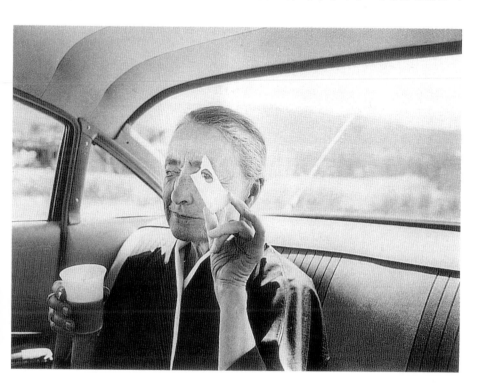

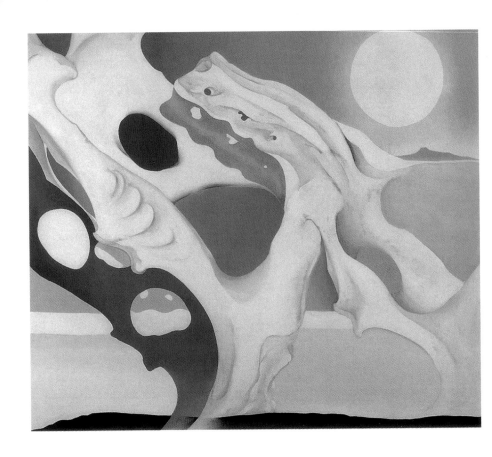

88 〈골반 뼈와 그림자와 달〉, 1943
1943년부터 1947년까지 5년에 걸쳐
오키프는 동물 골반 뼈의 복잡한 표면과
형태를 탐구하는 방대한 연작을 그렸다.
연작 초기작에서는 풍경을 배경으로 골반
뼈 전체를 화면에 담았다. 이후에는 뼈에
난 타원형 구멍과 그 너머로 펼쳐지는
하늘에 초점을 맞췄다.

89 (왼쪽 페이지) **토니 바카로**, 〈오키프와
'골반 뼈, 빨강과 노랑'〉, 1960
이 그림에서 오키프는 골반 뼈 모티프를
불타는 듯한 빨강과 노란색으로 칠했다.
뼈 색을 원래 색에 가깝게 칠했던 골반 뼈
작품들과 달리, 이 작품에서는
자연색에서 벗어나 대담하게 다른 색을
채택했다.

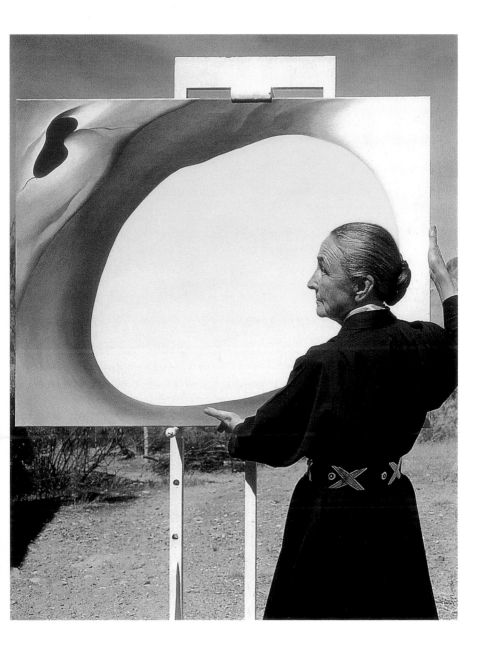

폭과 판형이 비슷하다. 1959년에 토니 바카로는 구멍 뚫린 스위스 치즈 조각을 눈에 대고 장난치듯 사진가를 바라보는 오키프의 사진을 촬영하기도 했다.도87

〈골반 뼈와 그림자와 달〉이후 3년(1944년부터 1947년까지) 동안 오키프는 어쩌다 한번 골반 뼈와 구멍 주제로 돌아오곤 했다. 《골반 뼈》 연작의 후기작은, 골반 뼈 부분을 확대하고 그 구멍 안에 하늘이 보이는 1944년의 여러 작품에서 나타난 화면 구성을 되풀이했다. 이런 작품들은 자연 그대로의 뼈 색에서 벗어나 대담하고 생동감 넘치는 색으로 칠해서 훨씬 추상화에 가깝게 보인다. 즉 탈색된 회색으로 뼈를, 푸른색으로 하늘을 그리는 대신, (예를 들어 1945년 작 〈골반 뼈 연작, 빨강과 노랑*Pelvis Series, Red with Yellow*〉처럼) 밝은 노랑, 빨강, 파란색을 칠했다.도89 1945년 12월에 오키프가 썼던 편지에는 "뼈 연작의 파란색과 빨간색"을 언급한 부분이 있다. "내가 공간 속으로 사라지는 것처럼 느끼게 합니다. 이것은 내가 좋아하는 방식이기도 합니다. 그리고 한편으로 약간 무섭게 느껴집니다. 나 말고 누구도 하지 않을 것 같기 때문이죠."**83**

뉴멕시코 풍경: 고스트 랜치

오키프의 뼈 그림은 아마도 1930년대와 1940년대 초, 무르익은 창조력이 빛을 발하던 전성기에 그려진 가장 독창적이고 놀라운 이미지일 것이다. 하지만 머리뼈와 골반 뼈로 실험하던 시기를 벗어난 뒤에도 장대한 뉴멕시코 풍경은 오랫동안 지속되었다. 이곳에 점차 익숙해지면서 오키프는 예전에 꽃을 그리던 방식으로 풍경 일부분을 확대해 자주 그렸다. 이 무렵에는 풍경에 뼈, 꽃, 조개 같은 소품을 덧붙여 병치하면서 다시 한 번 각 요소의 상대적 크기와 규모를 무시하고 그렸다. 예를 들어 1937년에 그린 호화로운 파스텔화 〈붉은 언덕과 흰 꽃*Red Hills and White Flower*〉과 1941년에 같은 지역을 그린 대형 유화 〈붉은 언덕과 뼈*Red Hills and Bones*〉도91는 오브제의 크기를 과장해 실제 풍경의 규모와 대등하게 맞서게 했다. 사진가 애덤스는 이 지역을 이렇게 묘사했다. "하늘과 대지가 정말 광활합니다. 이 하늘과 땅의 디테일은 당신이 어디에 있더라도 아주 선명하고 아름답지요. 당신은 거시적인 것과 미시적인 것 사이에 자리 잡은 빛나는 세계에 혼자 있습니다. 당신의 발아래와 머리 위로 모든 것이 옆으로 펼쳐지며, 오래 전에 시간마저 멈춘 그런 세계입니다."[84] 거대한 산악과 광대한 하늘이 시시각각 빚어내는 거대한 얼굴을 오키프는 마음속 깊이 새겼다. 오키프의 후기 풍경화 대부분은, 사실 기억을 더듬어 그린 것이다. 그녀는 풍경을 예리하게 관찰했으며 뉴멕시코를 속속들이 알고 있었다.

　　오키프가 잘 알고 있어서 여러 작품에 되풀이해서 등장시킨 장소는 고스트 랜치에 있는 그녀의 집 근처였다(이 집은 1998

년 이래로 샌타페이 소재 조지아 오키프 미술관 소유가 되었다). 1934년
부터 오키프는 고스트 랜치에서 여름을 지내기 시작했다. 당시
고스트 랜치는 약 85제곱킬로미터(21,000에이커)에 이르는 관광
목장으로, 『네이처Nature』지를 창간한 아서 팩Arthur Pack과 그의
아내 피비Phoebe 소유였다(피비는 1955년에 고스트 랜치를 장로교 교회
에 기증했다. 그 뒤 이곳은 교육, 회의, 선교 센터로 운영되었다). 오키프
는 두 해 여름을 이곳 본관에서 다른 손님들과 함께 지냈다. 본
관은 도로에서 벗어난 고지대에 위치해 있었는데, 건물 앞에는
(동물) 머리뼈와 작은 표지판만 있었다. 1936년 5월에 오키프가
예약하지 않고 고스트 랜치에 찾았더니, 빈 방이 하나도 없었
다. 아서 팩은 오키프에게 랜초 데 로스 부로스Rancho de los Burros
를 쓰라고 제안했다. 그곳은 역시 팩이 소유했던 U자형 숙소
로, 본관에서 약 5킬로미터 떨어져 농장 저지대에 위치했다. 도
로에서 한참 떨어진 곳에 지어진 소박한 어도비 건물은 거대한
벼랑 아래쪽에 자리 잡아 눈에 잘 띄지도 않았다. 고스트 랜치
에 속하긴 하지만 멀찍이 있어 사생활이 보장되었다. 오키프는
그때 기억을 떠올리며 이렇게 말했다. "그 집을 보자마자 반드
시 손에 넣어야 한다고 생각했습니다."[85] 4년 후인 1940년 10월
에 오키프는 팩으로부터 이 집과 주위의 땅 약 0.3제곱킬로미
터(8에이커)를 구입해 여름과 가을 숙소로 이용했다. 1945년에
아비키우에 커다란 농장을 구입한 이후에도, 오키프는 이 집에
서 계속 여름과 가을을 지냈다.

차마 강 계곡에 자리 잡은 오키프의 고스트 랜치 집은 북
쪽, 남쪽, 서쪽으로는 여전히 팩이 소유했던 땅에 둘러싸여 있
었다. 동쪽으로는 카슨 국유림Carson National Forest에 면했다. 그녀
의 침실에 난 커다란 창과 이 집 지붕에서 보는 경치는 장관이
었다. 1942년에 오키프는 아서 도브에게 이곳의 경관을 이렇게
묘사했다.

내가 보는 창밖 경치를 당신이 볼 수 있다면 얼마나 좋을까

요—북쪽으로는 분홍빛 흙과 노란색 벼랑이 있고—서쪽에는 키가 크고 아름다운 나무가 메사를 덮고, 창백한 보름달이 새벽녘 라벤더빛 하늘로 지려고 합니다—앞에는 분홍과 보랏빛 언덕이 있고 키 작은 흐릿한 초록색 삼나무가 우거집니다—그리고 공간이 아주 넓게 느껴집니다—정말 아름다운 세상입니다.[86]

오키프는 이곳의 유별난 색채와 지형을 그리고 또 그렸다. 1943년 여름에는 〈봄날의 미루나무 _Cottonwood Trees in Spring_〉에서처럼 집에서 본 미루나무를 그리기 시작했다. 이 나무를 그릴 땐 한 그루를 그리거나 숲 전체를 그렸다. 초점을 흐릿하게 하고 (옅은 노랑, 오렌지, 분홍, 황갈색을 주로 해서) 부드러운 색으로 그렸다. 미루나무 그림에서 오키프는 나무줄기와 가지 같은 단단한 요소보다 나뭇잎처럼 지극히 가볍고 여린 것을 강조했다. 줄기와 가지는 예전에 조지 호수의 단풍나무와 자작나무 작품에서, D. H. 로렌스의 폰데로사 소나무에서 화면의 구조를 만들던 것이었다. 1954년까지 투명한 미루나무가 수많은 화폭에서 마치 유령처럼 등장했다. 하지만 오키프가 이전에 그린 나무 그림에서 나타나던 시각적, 심리적 짜릿함은 사라졌다.

이 집 앞은 사막지대에서 자라는 덤불이 무성한 평야였다. 이곳에서는 멀리 세로 페더널이 보였다. 커다랗고 꼭대기가 평

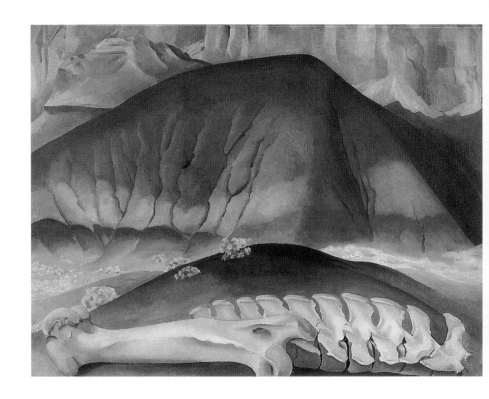

91 〈붉은 언덕과 뼈〉, 1941
미국 남서부의 색채와 이미지는 1929년
이후 오키프의 작품에 꾸준히 등장했다.
이 그림에서는 동물의 뼈 형태가 언덕의
등성이와 만곡에서 되풀이된다.

92 (오른쪽 페이지 위) 〈빨간색과 노란색
절벽〉, 1940

93 (오른쪽 페이지 아래) 〈회색 언덕〉, 1942
오키프가 선호했던 뉴멕시코의 장소들,
고스트 랜치에 있는 빨간색과 노란색
절벽도92과 그곳에서 약 240킬로미터
떨어진 회색 언덕을 근접 확대해 그린
작품이다. 이 회색 언덕에 '검은 땅'이
있다고 한다.

평한 메사인 세로 페더널은 스카이라인을 압도하고 있었고 오키프의 그림 다수에도 등장했다. 그녀는 고스트 랜치에 있는 랜초스 데 로스 부로스 집 뒤쪽에 210여 미터 높이로 우뚝 솟은 거대한 절리 암벽을 '뒷마당'이라고 불렀다. (오키프가 처음 이 집에 머물렀던) 1937년과 (아비키우에 새 집을 구입했던) 1945년 사이에 오키프는 잇따라 이 절벽 그림 일곱 점을 그렸다. 알록달록한 암벽의 세부만 화폭에 담거나 암벽 전체를 화폭에 담으려고 초점을 조절해 완성한 것들이다. 1940년 작 〈빨간색과 노란색 절벽Red and Yellow Cliffs〉도92과 거의 똑같은 다른 그림은 물리적으로 거대하고 자연색으로 물든 이곳의 분위기를 설득력 있게 전달한다. 그래서 오키프는 이렇게 말했을 것이다. "여기로 나오면, (당신이) 해야 할 일 절반이 완성된답니다."[87]

이 두 그림에서 관람객은 거의 화면 전체를 차지하는 절벽에 극적으로 가까이 다가가게 된다. 오키프는 하늘과 땅바닥을 화면 상, 하단에 아주 좁게 그려 넣어 이 장소가 훨씬 큰 환경의 일부임을 넌지시 제시했다. 두 그림은 내부의 얕은 공간에 풍경 요소가 세 층으로 나뉘어 화면 안으로 물러선다. 맨흙이 드러나는 비탈에 초록 노간주나무 관목과 잣나무pinon가 점점이 나 있는 전경, 둥그스름하며 홈이 팬 빨간색 언덕이 중경을 차지하며, 마지막으로 후경에 인상적인 암벽이 등장하면서 화면 속 공간은 더 이상 깊이 들어가지 않는다. 강렬한 태양빛이 작품을 따뜻하게 비추어 화면 위 암벽을 그린 노란색 줄무늬는 녹아내릴 것처럼 보인다.

고스트 랜치 주위에 펼쳐지는 풍경은 이국적이지만, 그곳에서 오키프의 생활은 단순하고 검소했다. 그곳은 음식과 물까지 남쪽으로 110여 킬로미터 떨어져 있는 샌타페이에서 운반해 와야 하는 척박한 곳이었다. 오키프를 위해 생필품을 구비하는 일은 마리아 섀벗Maria Chabot이 맡았다. 섀벗은 텍사스 출신인 다부진 여성으로 1940년 10월에 오키프를 만났다(그 당시 섀벗은 메리 휠라이트 아래에서 일하던 중이었다. 휠라이트는 알칼데에 있는

목장 소유주이자 샌타페이 휠라이트 아메리칸 인디언 박물관을 설립한 인물이다). 오키프와 만난 후 섀벗은 이듬해 6월에 고스트 랜치로 이사했다. 1945년까지 그곳에서 오키프의 조수이자 벗이 되어 주었고 1년 후에는 아비키우에 마련된 오키프의 새 집을 개보수하기 시작했다.

오키프는 섀벗과 함께 자주 그림 여행을 떠났다. 그럴 때는 야외에서 캠핑하면서 텐트에서 자고 자기 차인 포드 사 모델 에이에서 그림을 그렸다. 이 임시변통 작업실을 만들려면 "오른쪽 앞좌석을 제거하고, 운전석 나사를 풀어 뒤쪽으로 돌린 다음 거기에 앉아서 (76×102센티미터나 되는) 캔버스를 뒷좌석에 놓고 그리곤"[88] 했다. 오키프가 그림그리기 좋아했던 장소들 중 하나가 고스트 랜치에서 북서쪽으로 240킬로미터가량 떨어진 곳이었다. 그녀는 이곳에 '검은 땅Black Place'이라는 별명을 붙였고 "우리에게 남은 가장 헐벗은 땅의 일부"[89]라고 설명했다. 1935년부터 1949년까지 14년이 넘는 시간 동안 오키프는 자신의 작품 세계에서 타의 추종을 불허할 만큼 이곳에서 많은 그림을 그렸다. 오키프는 1935년 8월에 나바호 지역을 자동차로 횡단하다가 처음 검은 땅에 발을 디뎠다. 여행에서 돌아와 이듬해 8월 이곳을 다시 찾은 오키프는 '검은 땅'을 품고 있는 회색 언덕을 그렸다.

멀리서 보면 이 회색 언덕은 오키프에게 "코끼리들이 1마일(약 1.6킬로미터)가량 늘어서 있는" 것처럼 보였다. 대여섯 작품은 "고르게 균열이 간"[90] 바위 표면의 질감을 보여 준다.도93 참조 또한 오키프는 두 언덕이 갈라지는 지점을 확대 시점으로 보여 주는 데 집중해, 가장 극적인 작품 몇몇을 그려냈다.도94, 95 참조 일부 작품에서 이 언덕은 조각처럼 입체감이 나타나는 둥근 모양으로 그려졌지만, 다른 작품에서는 언덕 모양이 색면처럼 평평해졌다. 1943년 무렵 오키프는 회색 언덕을 최소한 유화 여섯 점과 소묘 한 점에 그렸다. 그러나 이 주제를 다룬 가장 강렬한 작품은 1944년과 1945년 사이에 등장했다. 이 시기에 오키프는

같은 주제로 유화 6점, 대형 파스텔화 1점, 연필 스케치 9점 이상을 완성했다. 4년 후인 1949년에는 같은 주제로 유화 두 점과, 소묘 한 점을 그려 작품 수가 가장 많은 연작 중 하나를 완결 지었다.

1944년부터 1945년까지 오키프는 속속들이 알게 된 지형과 풍경에 내재한 시각적 드라마를 표현할 수 있는 작품 형식을 발전시킨다. 덧붙여 그러한 작품 형식이 다양한 해석 수단으로 활용되는 데 관심을 가졌다. 초창기 검은 땅과 회색 언덕 그림은 하늘과 땅을 일부 보여 줄 수 있을 만큼 충분한 거리에서 그려졌다. 같은 장소를 그린 1944년과 1945년 사이의 그림은 언덕의 특별한 부분을 파고들었고 더 넓은 주위 환경을 시사할 수 있는 것들은 모두 제거했다. 오키프가 그린 다른 뉴멕시코 풍경화 일부에서도 마찬가지였다. 이렇게 일부에 집중한 이미지는 즉각 전경으로 화면 전체를 꽉 채워 그림을 보는 이에게 그곳에 화가와 함께 있는 듯한 느낌을 갖게 한다.

1944년부터 1949년 사이에 완성된 그림 중에서는 울퉁불퉁한 지형을 그리며 명암이 극적으로 변화하고, 특히 두 언덕이 잇닿은 부분에 집중한 작품이 눈길을 끈다. 1944년과 1945년 사이에 그려진 연필 스케치를 보면, 오키프가 이 모티프를 가능한 모든 변형을 시도하며 면밀하게 습작했다는 것이 드러난다. 〈검은 땅 III *Black Place III*〉도94과 뒤이어 그려 짝을 이루는 작품인 〈검은 땅 IV *Black Place IV*〉도95는 1944년에 그려진 이 주제 작품 중에서도 가장 규모가 크고 가장 극적인 작품들로 꼽힌다.

〈검은 땅 III〉은 《검은 땅》 연작 다수에서 이용되어 특징으로 자리 잡은 가라앉은 검은색, 흰색, 회녹색으로 그렸다. 반면 〈검은 땅 IV〉는 강렬한 노란색과 빨간색으로 칠했다. 노랑과 빨강은 이 연작에서는 독특하지만 골반 뼈 연작에서 일부 작품에 쓰였고 그 외 다른 작품에서도 간간이 등장하던 색채이다. 오키프는 풍경에서 예외적이며 방해가 되는 세부를 제거해서 언덕과 언덕을 가르는 틈이 두드러지게 했다. 이 두 그림에서 풍

경은 매우 추상화되었고 평평해졌으므로 언덕과 언덕 사이의 갈라진 틈은 그림 속에서 독립된 형태가 된다. 가운데가 마치 '번개'처럼 강조된 지그재그 선이 엄청난 힘을 받아 땅에 꽂히는 것으로 보인다. 이런 극적 장면을 지켜보며 우리는 오키프가 이런 태곳적 힘이 이곳에 존재했다는 것에 압도되면서 경외감을 느꼈음을 알 수 있다.

《검은 땅》 연작에서 후기 작품은 크기가 더욱 커졌으며 상당히 추상화된 화면을 보여 준다. 예를 들어 1949년 작인 〈검은 땅 초록Black Place Green〉은 앞의 1944년 작품들에 요소로 등장했던 곤두박질치는 화살을 빼버렸고 주위에 있는 언덕을 그리지 않았다. 1945년과 1949년에 그렸던 다른 유화에서는 같은 풍경을 완전히 다르게 해석했다. 1945년 작 〈검은 땅 IBlack Place 1〉과 〈검은 땅 III〉도94 같은 작품에서 거친 선과 예리한 색채 대비가 나타났다면, 1949년 작 〈검은 땅, 회색과 분홍색Black Place, Gray and Pink〉에서는 부드러운 관 형태와 가라앉은 색조가 강조되었다. 1944년에 그린 《검은 땅》 연작에서는 어둡고 긴장감이 느껴지는 게 특징이지만 1949년 작품에선 그런 느낌이 사라졌다. 오키프가 뉴멕시코로 완전히 생활 터전을 옮긴 후 느꼈을 평화를 시사하는 것일 수도 있겠다.

1944년부터 1949년 사이에 그려졌던 모든 《검은 땅》 연작에는 V자형 화면 구성이 반영되었다. V자형 화면은 오키프가 훨씬 오래전에 고안했던 것이기도 하다. V자형 화면은 대칭과 균형은 물론 역동적 운동감을 제시할 수 있었고 긍정적이고 형이상학적인 힘을 상징했다. 수십 년 동안 몇 가지 주제와 형태를 되풀이했듯이, 화면 구성에서도 독자적 레퍼토리를 발전시켰다. 그 결과 그녀의 작품들은 특별한 일관성을 지니고 있다. V자형 화면 구성은 이를테면 1921년 작 〈파랑과 초록 음악〉도26 같은 1910년대와 1920년대 초기 소묘와 회화, 〈폭포 No. III-이아오 계곡Waterfall No. III-Iao Valley〉처럼 1939년에 그렸던 하와이 폭포 작품들에서 선례를 찾아볼 수 있다. 《검은 땅》 연작에서 오

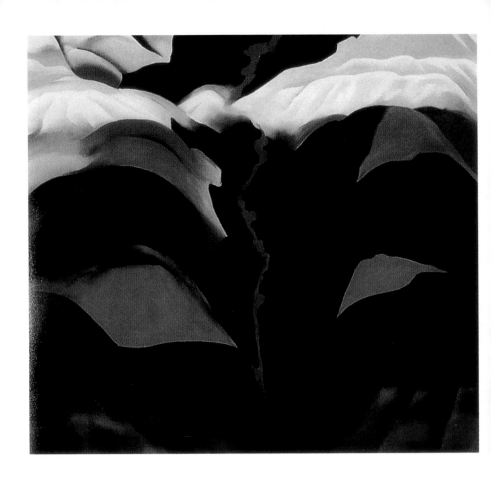

94 〈검은 땅 Ⅲ〉, 1944

95 〈검은 땅 IV〉, 1944
이 그림들은 파도치듯 이어지는 구릉과
언덕이 갈라지는 극적 지점을
추상화했다. 이처럼 거친 아름다움에
직면해 오키프가 느꼈던 지극한
경이로움을 포착했다. 다른 연작에서도
그랬듯이, 오키프는 보다 자연색에
가까운 쪽과 감정을 표현하는 쪽 두 가지
색채 배합을 실험했다.

키프는 형태 가짓수를 제한하여 작품을 구성했다. 그러나 이 연작보다 화면에 V자형 토대가 더욱 명확하게 나타난 그림은 바로 《검은 땅》 연작 이후에 등장했던 작품들이다. 후기 작품 중에 〈검은 새*Black Bird*〉도99와 《폭포》 연작을 비롯해 1940년대 말과 1950년대에 그렸던 작품들, 하늘에서 내려다본 강을 추상적으로 해석한 1950년대 말 작품들, 1960년대 중엽과 말에 그렸던 《협곡*Canyon*》 연작도111도 V자형 화면 구성이 두드러진다.

아비키우의 집과 안뜰

오키프가 노년기에 새로 그리게 된 주제는 손으로 꼽을 정도이
다. 그녀는 자연이 빚은 장관을 고요하게 감상하면서 이런 주
제들을 명상하듯 연구해 그렸다. 작품 대부분은 오키프의 집
두 곳 주위의 장소가 중심이 되었다. 고스트 랜치의 집을 구입
한 지 5년 뒤인 1945년에 오키프는 아비키우 마을에 두 번째
집을 구입했다. 그녀는 세상을 떠날 때까지 이 집에서 겨울과
봄을 지냈다. 오키프가 이 집을 구입한 이유 하나는 수도 시설
이 있어 채소와 꽃을 정원에서 키울 수 있다는 점이었다. 고스
트 랜치 집에는 수도 시설이 없었다.

　아비키우 집은 어도비 벽돌집으로, 차마 강 계곡이 내려다
보이는 언덕 꼭대기 3에이커 가량 비옥한 땅이 있는 터에 자리
잡았다. 단순하지만 우아한 이 집은 미로처럼 구불구불한 공간
에 작업과 생활을 겸한 공간이 꾸려졌다. 집은 좁다란 복도로 뜰
과 연결되었다. 창문 일부는 안쪽으로 개인 정원과 안뜰patio(보
통 바닥에 타일을 깔고 분수대, 관상식물을 배치한 스페인식 안뜰을 뜻한
다_옮긴이 주)이 들여다보였다. 그 외 창문들은 바깥을 향해 집
을 둘러싼 외벽과, 정원, 그 너머 더 넓은 풍경을 담았다. 원래
울타리가 있던 공간 안쪽은 공간이 넓고 장식이 드문 화실로
꾸몄다. 오키프는 이 화실 벽을 흰색으로 칠하고 바닥에도 흰
색 융단을 깔았다. 텅 빈 공간에서 더 나은 착상을 할 수 있다고
오키프는 말했다. 그녀의 그림을 제쳐놓고, 이 순백의 공간에
들어오는 색은 바깥을 향한 창에서 들어오는 장대한 풍경뿐이
었다. 오키프는 창이 너무 커서 마치 야외에 있는 것처럼 여겨

진다고 말하기도 했다. 그녀는 작고 어두운 수도자의 방 같은 침실에도 바닥에서 천장까지 이르는 커다란 창 두 개를 내서 바깥 풍경이 가장 중요한 작품이 되도록 했다. 오키프는 담을 세워 마을 사람들로부터 떨어져 지냈고 그 마을 출신 충직한 일꾼들만 이 집에 다니게 했다. 이런 식으로 오키프는 40년 가까이 방해받지 않고 사생활을 철저하게 보호받으며 작업할 수 있었다. 오키프가 세상을 떠난 후 이 집은 조지아 오키프 재단의 본부가 되었다. 가구와 정원은 오키프 생전에 남겨 놓은 모습대로 유지하고 있으며 1998년에는 미국역사기념물National Historic Landmark로 지정되었다.

오키프는 특히 매료되었던 이 집의 면모를 이렇게 전했다.

> 내가 처음 보았을 때 아비키우의 집은 어도비 담장이 정원을 둘러싼 폐허였다. 더구나 담장은 나무들이 쓰러지며 두어 군데 허물어져 있었다.…… 안뜰에는 작고 귀여운 우물집과 물을 길어올 수 있는 들통이 있었다. 안뜰은 적당한 크기였고 기다란 벽이 있었으며 벽 한 쪽으로 문이 있었다. 안으로 문이 난 이 벽은 내가 소유해야만 할 것이었다.[91]

문은 오키프가 1925년 작 〈깃대〉도28와 1932년 작 〈캐나다의 하얀 헛간〉도61처럼 이전에 그린 일부 작품에 이미 등장했다. 이때에는 더 큰 건축물이나 풍경의 일부였다. 문은 중심 모티프, 때로는 작품 안에서 유일하게 존재하는 모티프가 되었다. 한편으로 이런 안뜰 문은 미술학도 시절 다우의 가르침과 텍사스에서 미술 교사로 가르쳤던 경험에서 나온 것이기도 하다. 그곳에서 오키프는 학생들에게 이런 주문을 했다. "정사각형 하나를 그리고 그 안 어딘가에 문을 붙여 보라고 했습니다. 학생들에게 공간을 어떻게 나눌지 생각하게 하는 방법이었습니다."[92]

1946년부터 1960년 사이에 아비키우 집의 문은 안뜰을 그

린 유화와 소묘 23점은 물론 1955년에 오키프가 직접 촬영했던 소형 흑백사진 연작에도 영감을 주었다. 이 사진들은 (오키프가 사진이라는 또 다른 매체를 구사하는 능력은 차치하고라도) 기록 측면에서 관심이 간다. 오키프의 작품에서는 아비키우 집의 안뜰이 오직 두세 가지 요소만 남는 추상 그림이 되었다. 이 사진들이 그나마 추상화하기 이전 아비키우 집의 안뜰을 있는 그대로 보여 준다. 사진에서는 관목, 건물 기둥, 어도비 벽에 난 균열 등 오키프가 작품에서는 제거하기로 했던 안뜰 주위의 부수적 세부들을 모두 확인할 수 있다. 이런 시각적 방해물들이 함께 있다고 해도 어두운 정사각형 문이 있는 가로로 긴 벽을 그린 작품이 놀라울 정도로 아름답다는 건 변할 수 없는 사실이다.

오키프가 안뜰 그림을 한 점만 그렸던 해도 있었다. 그러나 다른 해에는 네 점부터 여섯 점에 이르는 그림을 연속으로 그렸다(1955년 이후에는 안뜰 그림이 가장 작품 수가 많은 연작이 되었다). 가장 이른 시기에 그린 안뜰 그림은 스케치북에 그린 소묘 두 점과 종이에 그린 유화 소품으로, 1946년 여름에 그린 것들이다.도96 뉴욕 현대미술관에서 5월부터 8월까지 개최되었던 회고전 개막식에 참석한 후 아비키우로 돌아와 이 집을 보수하기 시작했을 무렵이었다. 이들 소묘는 오키프가 처음 이 안뜰에서 관찰했던 것을 담고 있다. 오키프는 심이 무른 연필로 스케치북에 이 소묘 두 점을 그렸다. 직사각형 평면에 드리운 그늘을 복잡한 양식으로 그려서 안쪽 벽과 바깥쪽 벽, 숨어 있는 통로를 통해 공간이 이어져 있음을 시사했다. 이 작품들은 명암을 연구한 습작이기도 하지만, 같은 해 여름에 그린 회화 〈안뜰에서 I *In the Patio I*〉도96과 긴밀히 관련된다. 이 그림은 환하게 빛나는 햇빛을 받으며 푸른 하늘과 황갈색 어도비 벽과 땅, 짙은 고동색 그림자 등 자연색을 극적으로 재현했다. 먼저 그린 소묘 두 점처럼 이 유화에서도 열린 문을 통해 관람객은 일련의 사각형 문으로 이어지는 얕은 공간을 들여다보게 된다.

1946년 여름에 오키프는 아비키우에 더 오랫동안 머물 계

96 〈안뜰에서 Ⅰ〉, 1946

97 (오른쪽 페이지 위) 〈내 마지막 문〉,
1952–1954
오키프는 1946년부터 1960년까지 14년
동안 아비키우 집에 있는 안뜰 문에서
영감을 얻어 캔버스, 종이에 유화, 소묘
등으로 25점 넘게 그렸고 사진도
촬영했다.

98 오키프가 촬영한 아비키우 집과 안뜰,
1955년 무렵

획이었다. 하지만 당시 82세 노인이었던 스티글리츠가 심장마비로 쓰러져 위독하다는 소식이 날아오면서 아비키우를 떠날 수밖에 없었다. 오키프는 즉시 뉴욕으로 돌아갔다. 그로부터 불과 며칠 후인 1946년 7월 13일 스티글리츠는 세상을 떠났다. 그의 유골은 조지 호수 한구석에 서 있는 소나무 아래에 묻혔다. 1928년에 스티글리츠가 처음으로 극심한 협심증으로 고통받았던 이후 그의 건강 문제는 늘 골칫거리였다. 오키프는 스티글리츠를 병간호하며 많은 시간을 보내야 했다. 1937년부터 스티글리츠는 사진을 촬영할 때 쓰던 무거운 장비를 다룰 수 없을 정도로 기력이 떨어졌다. 그 이후 세상을 떠날 때까지 그는 심각한 심장병으로 고생했고 나이가 들면서 쇠약해졌다. 스티글리츠가 세상을 떠난 후, 오키프에게는 그가 남긴 여러 가지 일들을 정리해야 하는 벅찬 임무가 떨어졌다. 그 일이 엄청난 양이라는 점을 고려해서 오키프는 1946년 가을에 도리스 브라이Doris Bry를 고용했다. 브라이는 스티글리츠가 남긴 방대한 서신과 서류, 수백 점에 이르는 회화, 소묘, 판화, 조소, 사진 수집품을 분류해서 정리하는 일을 도왔다. 브라이는 1973년까지 오키프와 친밀한 관계를 유지했다. 그녀는 믿을 만한 조수가 되었고 나중에는 오키프의 작품 목록 작성을 도왔다. 게다가 오키프의 전시회, 도서 출간, 작품 판매를 실질적으로 도맡았다. 1968년부터 1973년까지는 오키프의 작품을 거래하는 화상으로 활동했다. 오키프와 브라이가 뉴욕에서 처음으로 함께 일했던 1946년부터 1949년 사이에, 아비키우의 집은 대대적인 개보수 작업이 진행되었다(새벗이 책임을 맡았고, 오키프는 정기적으로 방문해서 확인했다). 오키프는 집을 고치며 깨달음을 얻었다. "한편으로는 그 집을 보수한다는 게 완전히 어리석은 일처럼 보일 수도 있겠죠. 그러나 집을 보수하는 일이 다른 모든 성가신 잡일로부터 나를 구원하는 것 같습니다."[93] 여기서 말한 잡일이란 스티글리츠의 유산을 목록으로 만들고 배분하는 일을 가리켰다. 동시에 오키프는 스티글리츠의 수집품으로 전시회

를 기획하는 일을 도왔다. 이 전시는 1947년에 뉴욕 현대미술
관에서 개최되었다.

스티글리츠가 세상을 떠나고 마지막으로 그의 수집품을
처분하는 일 때문에 오키프는 동부에 묶여 있었다. 하지만 결
국 그녀는 동부에서 벗어나 서부로 영구 이주했다. 그동안 뉴
욕과 뉴멕시코를 오가며 스티글리츠와 뉴멕시코로 자아가 분
열되어 있다는 감정에서는 해방되었지만, 또한 상실감도 엄청
났다. 극히 드문 예가 있기는 하지만 스티글리츠 사후 오키프
가 그린 작품들은 예전 그림에서 느껴지는 강렬한 감정이 실리
지 않았다. 1946년에 그렸던 〈검은 새와 흰 눈이 쌓인 붉은 언
덕A Black Bird with Snow-Covered Red Hills〉도99은 그녀를 감쌌던 고요함에
그리움이 살짝 내비쳐 특히 가슴 아프게 느껴지는 그림이다. 30
년 후 오키프가 이 그림에 관해 적었을 때도, 그림을 그릴 당시
느꼈던 양가 감정이 여전히 남아 있었다.

어느 날 아침 온 세상이 눈으로 덮여 있었다. 붉은 언덕의
V자 골짜기를 지나 걸어가면서 언덕이 흰 눈으로 뒤덮인 걸 보
고 놀랐다. 아름다운 이른 아침 풍경이었다. 검은 까마귀가 온
통 흰 세상 위로 날고 있었다. 이 풍경은 또 다른 그림이 되었다.
눈 덮인 언덕 위로 하늘이 펼쳐지고, 검은 새 한 마리가 날고 있
다. 언제나 거기 있다는 듯이, 언제나 저쪽으로 날아간다는 듯
이.[94]

사람들은 그녀의 후기 작품에서 화가가 자신에게, 그리고
뉴멕시코 생활에서 느꼈던 평화로움을 감지한다. 오키프는 그
후 40년 동안 뉴멕시코에서 거추장스러울 것이 전혀 없는 삶을
살 것이었다. 스티글리츠와 함께했던 세월 동안 성가셨던 연례
전시회와 사회적 의무에서 벗어났다. 가로 길이가 210센티미
터가 넘는 대형 유화 〈봄Spring〉은 1948년 여름에 그린 작품이다.
꿈에 본 환상으로 이 거칠 것 없는 평화로움을 암호화해서 나

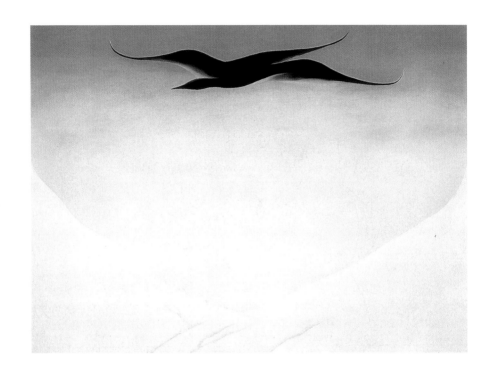

99 〈검은 새와 흰 눈이 쌓인 붉은 언덕〉,
1946
스티글리츠가 세상을 떠난 해에 오키프는
(그의 죽음을) 애도하는 듯한 이 그림을
그렸다. 홀로 있는 검은 새가 순백의 눈
위를 빙 도는 장면이다.

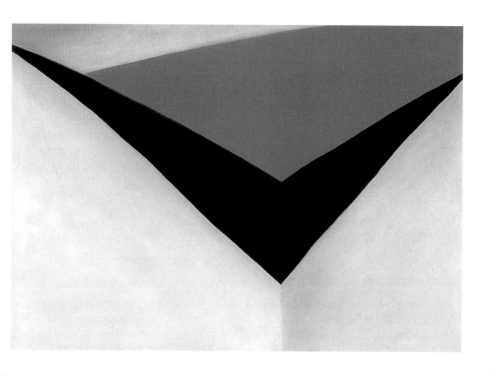

100 〈안뜰에서 IX〉, 1950
〈검은 새와 흰 눈이 쌓인 붉은
언덕〉도99을 그린 지 4년이 흐른 후
오키프는 검은 새 모티프를 이번에는
기하학적으로 변형해 〈안뜰 벽〉 연작에
포함시켰다.

타냈다. 안개가 낀 듯 부드러운 파랑과 흰색 바탕에 뼈들이 새처럼 허공을 날고 나무처럼 바닥에서 움터 나오는 것 같다. 바람개비 꽃들이 마치 커다란 눈송이처럼 옅게 비치는 하늘을 떠다닌다. 고요한 순간은 이 작품 배경에 단단히 박혀 있는 길게 이어진 산과 페더널처럼 단절되지 않고 이어질 것이다. 일반적으로 뉴멕시코, 특히 타오스와 샌타페이 근처 지역에는 대규모 예술 센터가 남아 있었다고 해도, 오키프는 이들 예술가 공동체 또는 그들의 활동과 직접 연결되기를 피했다.

1948년에 오키프는 다시 한 번 《안뜰》 주제로 돌아왔다. 이 시기에 오키프는 1946년에 그렸던 것처럼 열린 문이 아니라 닫힌 문을 그렸다. 이처럼 과거와 다른 흥미로운 변화가 나타나는 1948년 작 《안뜰》 그림에서는 단순한 모티프로 새로운 작품을 만들 수 있는 그의 창조적 발상을 보여 준다. 예를 들어 과거와 다른 색채 배합이 완전히 다른 효과를 만들어낸다. 실제 어도비 벽을 시사하는 차분한 흙색이 심지어 가장 추상화된 작품에서도 자연색을 모방하는 현실감을 주었다. 한편 흙색을 대신하는 파스텔의 파랑, 분홍 또는 강렬한 빨강과 노란색은 정신 또는 감정 연상을 더욱 자극한다. 마찬가지로 오키프는 바라보는 시점을 정면에서 비스듬히 바꾸어 작품의 기본 역학을 완전히 바꾸었다. 정면을 똑바로 보았을 땐 직사각형 형태와 가로로 긴 색 띠가 움직임 없이 고정되어 영원히 남아 있을 것 같은 느낌을 준다. 한편 비스듬한 시선으로 같은 형태를 바라보았을 땐 비대칭으로 화면이 구성되면서 공간 속으로 움직임이 느껴진다. 문과 함께 눈, 구름, 나뭇잎, 그림자 같은 요소들을 포함시킨 것 또한 역동적인 시각 효과에 기여한다.

1950년에는 안뜰의 문과 담을 집 주위 풍경 안에 놓거나 하늘과 직접 닿게 그리기도 했다. 흥미롭게도 이런 작품들 중 하나인 1950년 작 〈안뜰에서 IX*In the Patio IX*〉도100는 검정, 하양, 파랑 같은 동일한 색채 배합을 써서 1946년에 그렸던 〈검은 새와 흰 눈이 쌓인 붉은 언덕〉도99을 반복했다. 1950년 작품에서는

1946년 작품을 장면 그대로 옮기지 않고 검은 새는 납작한 V자형 그림자로 변형했다. 눈 덮인 언덕은 아비키우 집 담장으로 바꾸어 그렸다. 한편 〈안뜰에서 VIIIIn the Patio VIII〉과 〈안뜰 문과 구름Patio Door with Clouds〉 같은 1950년에 그렸던 다른 두 그림에서는 하늘이 더 우선시되면서 화면 절반 이상이 위로 올라가는 흰 구름과 하늘로 채워졌다. 10년 후에는 구름과 함께한 안뜰이 뉴멕시코 연작 중에서도 가장 크고 가장 중요한 연작으로 꼽히는 《구름 위 하늘Sky Above Clouds》도117, 118로 진전되었다.

한편 아비키우 집 안뜰을 매우 다르게 해석한 작품들로는, 1952년과 1954년 사이에 그렸던 〈내 마지막 문My Last Door〉(이 그림 이후 6년 동안 안뜰 그림이 여러 점 더 나왔으므로, 이 제목은 오해를 불러일으키기도 한다)과 1954년 작 〈검은 문과 빨간색Black Door with Red〉과 1960년 작 〈흰색 안뜰과 빨간 문White Patio with Red Door〉을 꼽는다. 122×213센티미터나 되는 대형 화폭에 그린 이 이미지는 지극히 감축되어 2차원적이다. 즉 기하학적 형태와 색채를 단순하게 추상적으로 구성한 작품이다. 각 작품에서 직사각형 문은 옆으로 긴 색면 중앙에 떠 있는데, 이 색면 위와 아래는 안마당 벽 위 하늘과 벽 아래쪽 바닥을 가리키는 가느다란 색띠로 둘러싸여 있다. 예전 《골반 뼈》 연작도88, 89에서도 오키프는 처음 어떤 주제를 그릴 땐 자연색을 칠했다가 이후 거기서 벗어나 자유롭게 색채를 구사했다. 《안뜰》 연작을 마무리했던 이 세 작품도 제각기 옅은 회색과 파랑, 밝은 빨강과 노랑, 부드러운 장밋빛을 적용했다. 파랑과 회색 그림과 장밋빛 안뜰 그림이 고요하고 명상적인 반면, 빨강과 노랑으로 그린 안뜰 그림이 내뿜는 에너지는 완전히 다르다. 이 세 작품은 오키프의 그림에서 감정은 주제나 형태가 아니라 색채를 통해 표현된다는 점을 다시 한 번 알려 준다.

말년의 작품: 여행에서 받은 영향

화가 경력을 마무리하는 말년에 이르러 오키프는 정기적으로
이전에 그렸던 작품들을 다시 그렸다. 예를 들어 〈평원에서From
the Plains〉, 이 작품과 짝을 이룬 〈평원에서 IIFrom the Plains II〉도101는
형식적으로 매우 비슷하나 크기가 훨씬 작은 1919년 작 두 그
림을 바탕으로 그렸다. 〈빨강과 오렌지색의 기다란 흔적Red &
Orange Streak〉도102과 〈연작 ISeries I〉이 그것이다. 〈평원에서〉는 오키
프가 텍사스에서 받은 인상을 그린 작품이었다. 1950년대에는
이처럼 초기의 이미지를 벽화처럼 큰 화폭으로 확대하면서, 오
키프는 소 울음소리가 메아리치는 "땅이 넓고 텅 빈 시골"95의
분위기를 훨씬 정확하게 전달했다.

거대한 화폭은 흔히 1950년대 이후 그녀의 작품에서 쓰였
다. 오키프가 이렇게 큰 화폭을 썼던 이유는 1940년대 말과
1950년대에 그토록 유명세를 떨쳤던 (예를 들어 잭슨 폴록Jackson
Pollock, 마크 로스코Mark Rothko, 윌렘 데 쿠닝Willem de Kooning 같은) 추상표
현주의 화가들의 대형 회화에 화답한 것으로 볼 수도 있다. 오
키프는 당대 미술의 흐름에 거의 영향을 받지 않았다. 그렇다
고 해도 이때가 1920년대와 1930년에 실험했던 발상과 이미지
들을 극적으로 커진 화면에서 최종적으로 탐구할 시기라고 느
꼈을 것이다. 또한 대형 작품들은 오키프가 세계 여러 곳을 광
범위하게 여행하면서 얻었던 시야가 확대된 세계관에 부응하
는 것이기도 했다.

1950년대부터 1970년대까지 오키프는 미국 전역은 물론
해외로도 폭넓게 여행했다. 이때는 으레 친구들이나 조수들과

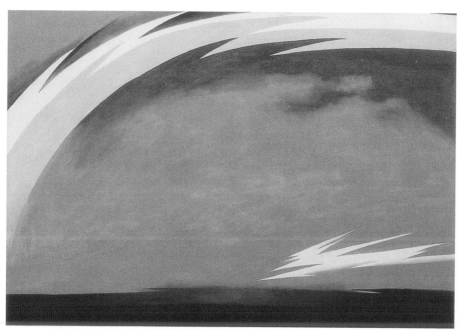

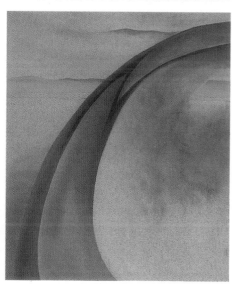

101 〈평원에서 II〉, 1954

102 〈빨강과 오렌지색의 기다란 흔적〉,
1919
1950년대부터 오키프는 초기 작품에
등장했던 이미지를 되풀이해서 그렸다.
상당히 큰 화폭에 과거 이미지를 새롭게
해석해 내놓는 경우가 많았다.

함께였다. 미국 내 여행은 주로 박물관과 화랑에서 전시할 때, 명예 학위나 상을 수상할 때, 친구와 가족을 방문하는 일로 이루어졌다. 그녀가 받았던 수많은 상 가운데서도 두 가지는 미합중국 대통령이 수여했다. 하나는 1977년에 제럴드 포드 대통령이 수여한 대통령 자유훈장(Medal of Freedom, 공적이 뛰어난 민간인에게 주는 최고의 훈장이다_옮긴이 주)이었다. 다른 하나는 1985년에 로널드 레이건 대통령이 수여한 예술 분야 최고의 영예 국가예술훈장National Medal of Arts이었다.

오키프는 (1933년과 1934년에 버뮤다에 머물면서 휴양했던 것을 제외하고) 1951년에 처음으로 미국을 떠나 해외여행에 나섰다. 63세 때 일이었다. 오키프는 6주 동안 멕시코에 있었다. 이유는 "그 (후배) 화가들boys〔호세 클레멘테 오로스코José Clemete Orozco, 디에고 리베라Diego Rivera, 다비드 알파로 시케이로스David Alfaro Siqueiros를 일컫는다〕이 그렸다는 벽화를 보고 싶었기"**96** 때문이다. 그곳에서는 멕시코 화가 코바루비아스, 리베라, 프리다 칼로Frida Kahlo와 함께 지냈다. 뒤이어 1953년에는 프랑스에서, 1953년과 1954년 사이는 에스파냐에서 두세 달씩 지냈다. 그러나 이 시기에 그린 회화와 소묘로 판단해 보면, 멕시코와 프랑스, 에스파냐 경험은 모두 작품에 곧장 반영되지 않았다. 1956년 3월부터 6월 중순까지 페루에서 여러 달을 보내고 난 뒤 오키프는 비로소 여행에서 비롯된 이미지들을 그리기 시작했다. 그 결과물은 그리 흥미롭지 않으나 뉴멕시코의 집 주위에서 벗어나 새로운 시각 자료에 개방적이었다는 증거가 된다. 오키프가 페루를 여행하며 남긴 그림들은 현장에서 그린 연필 소묘 소품 19점가량, 소묘보다 약간 크기가 큰 수채화 4점, 화폭에 예비 작업으로 그린 목탄 스케치 1점, 유화 6점이다. 마추픽추 근처 산 풍경과 삭사이우아만Sacsayhuaman의 성채 일부를 기록했다.

1957년과 1979년 사이에 오키프는 동남아시아, 동아시아, 서아시아, 중앙아시아, 북아프리카, 유럽, 라틴아메리카, 카리

브 해 등 지구 구석구석에 열두 차례 여행을 다녔다. 어느 곳에
서든 짧으면 대여섯 주, 길면 대여섯 달 머무는 게 보통이었다.
오키프가 열혈 여행가였다는 게 무엇보다도 놀랍다. 해가 갈수
록 시력이 떨어져서 결국 앞을 보지 못하게 되었기 때문이다.
오키프는 점점 나빠지는 시력엔 아랑곳없이 94세까지 줄곧 여
행을 즐겼다. 그녀는 방문했던 특정한 장소보다 오히려 비행기
를 타고 하늘을 나는 경험을 통해 세계관을 바꾸었다. 그리고
이 경험에서 영감을 얻어 오키프는 두 가지 주요 주제, 곧 하늘
높은 데서 내려다본 강과 구름 위 하늘을 떠올렸다.

> 자기가 살고 있던 세상 위로 날아오른다는 건 정말 숨이 막
> 힐 듯 짜릿합니다.…… —그리고 아래로 세상이 멀리 저 멀리
> 로 뻗어가는 걸 내려다봅니다. 리오그란데 강—산지—여러 강
> 들이 땅에 그리는 선들—산마루—파도—길—들판—물웅덩
> 이—습지와 황야—잠시 후 작은 호수들—갈색 무늬—잠시 후
> 우리는 애머릴로 상공을 지나고 있습니다. 여러 가지 초록색조
> 와 차분한 갈색이 절제된 무늬를 이루는 매력적인 곳입니
> 다—정사각형과 두어 군데 곡선형이 있어 비스듬해진 모양도
> 있고 호수가 많습니다.…… 세상은 모든 게 단순화되고 아름답
> 고, 말쑥하게 무늬를 형성합니다. 그처럼 시간과 역사가 우리의
> 시대를 단순화하고 직선화하겠죠.—우리가 하늘에서 본 것은
> 매우 단순하고 아름다워서 사람들에게 무엇인가 멋진 것이 될
> 거라고 생각할 수밖에 없습니다—더 많은 사람들이 비행기를
> 타고 날 수 있다면 정말 사소하고 별것 아닌 일들이 사라질 것
> 입니다.[97]

오키프가 페루에서 그린 그림과 1960년에 일본에서 그린
후지 산 그림 두 점을 제외하면, 해외에서 방문한 장소들은 특
별히 작품에 등장하지 않았다. 대신 이런 경험은 이후 자연에
서 나온 추상 연작에서 이용한 형태, 색채, 공중에서 내려다보

103 **토드 웹,** 〈오키프의 화실, 뉴멕시코〉, 1963
이 사진에서 보는 것처럼 오키프가 1959년과 1960년 사이에 그렸던 하늘에서 내려다본 강 그림은 그 당시 작업했던 추상화된 나무 가지 그림과 매우 비슷했다.

는 시점을 선택하는 데 정보를 제공했다. 1959년과 1960년 사이에 오키프는 하늘에서 보았을 때 구불거리는 강을 모티프로 삼아 대형 회화 14점을 그렸다. 추가로 같은 이미지로 그린 목탄 소묘 여러 점과 수많은 펜과 연필 스케치를 남겼다. 이러한 추상 도안은 오키프가 비슷한 시기에 나무와 나뭇가지 하나를 그렸던 그림들과 너무나 비슷해서 강인지 나무와 나뭇가지인지 구분하기 어려운 경우가 자주 있다. 오키프가 우주를 바라보는 관점에서 예상되듯, 그처럼 관련 없는 이미지들도 서로 교환될 수 있다.

　이 강과 나무 그림 연작에서 오키프는 자연 그대로의 색을 밀고 나갔다. 오키프가 말하길, 자연은 이미 "당신이 꿈속이라고 믿기 시작할 만큼 그토록 믿기지 않은 색채"[98]를 부려 놓았기 때문이다. 1959년에 그렸던 〈파랑 B*Blue B*〉도104와 〈빨강과 분홍이었네*It Was Red and Pink*〉 같은 작품들은 강렬한 색채와 감정을 표현한다. 이 연작 중 일부 작품은 어둡고 우울한 느낌이지만,

나머지 작품들은 부드러운 파스텔의 옅은 색채가 퍼져 나간다. 그러나 과거에 나왔던 걸작의 특징인 탄탄한 구조는 이 시기 작품 대부분에서 사라진다. 당시 그림들이 모두 색채와 감정을 다룰 뿐, 실체는 거의 다루지 않았기 때문이다. 이처럼 새로운 작업(비행기에서 내려다보고 그린 것들)이 오키프의 예술성을 반신반의하게 했다는 점은 의심의 여지가 없다. 광대한 뉴멕시코 풍경에 압도되었던 화가들처럼, 이제 오키프는 엄습해 오는 무한한 공간의 도전에 잠시 압도당한 것처럼 보였다. 또한 강렬하지만 덧없이 흘러가는 인상을 최고의 그림으로 변화시키는 방법에 확신이 없는 것처럼 보였다.

같은 시기에 같은 이미지로 대략 61×46센티미터 종이에 그린 흑백 목탄 소묘 연작은 회화보다 성공적이었다. 오키프는 이전의 다른 주제, 특히 초기 작품에서 다루었던 주제들을 회화와 소묘 작품으로 탐구하고자 했다. 미술품 보존 전문가 주디스 월시Judith C. Walsh는 이런 점을 예리하게 지적한다. "오키프의 작품 세계를 전체적으로 살펴봤을 때 목탄으로 그린다는 건 새로운 출발을 의미한다. 그녀는 1926년에 다시 목탄 그림을 그렸는데, 당시는 뉴욕의 마천루 그림을 (목탄 소묘로) 검증했다. 1934년에 뉴욕과 '연을 끊은' 후에, 1959년에 비행기를 타고 처음으로 여행을 다녀온 이후에도 그랬다. 마지막은 1976년에 (서인도제도의) 안티과 섬Antigua과 빅서 강(Big Sur, 미국 캘리포니아주에 있는 강_옮긴이 주)에서 시력이 점점 떨어지는 가운데 다시 그림을 그리기 시작했을 때도 마찬가지였다."[99] 비록 색채주의자로 칭송받았지만 오키프의 작품이 가진 힘은 언제나 특출한 디자인에 있었다. 그것은 그래픽 분야에서 활동할 때 쌓았던 숙련된 기술에서 비롯되었다.

1959년에 그린 〈소묘 IVDrawing IV〉도105(〈파랑 B〉를 변형해 목탄으로 그린 것) 같은 작품들과, 이 연작에 속한 일곱에서 열 점에 이르는 목탄 소묘는 후기 작품 중에서 종이에 그린 몇 안 되는 작품으로 특히 중요하다. 그것들은 유화를 위한 습작이 아니라

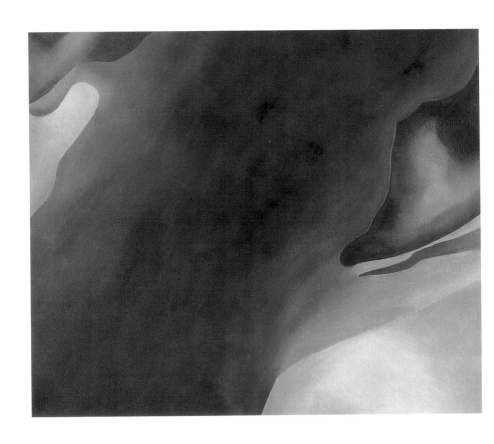

104 〈파랑 B〉, 1959
오키프의 후기 작품 중에서도 가장
독창적이라고 꼽히는 일부 작품은 비행기
여행에서 영감을 얻었다. 오키프는
엄청난 고도에서 내려다본 구불구불한
강을 여러 가지 연상을 자극하는 여러
색채로 그렸다.

선과 형태, 구조에 집중한 독자적인 작품이었다. 그 작품들 속에서 강과 나무의 구불구불하고 각진 선은 얇은 종이를 배경으로 대담한 실루엣을 드러냈다. 오키프는 강약을 조절하며 목탄으로 아름다운 선을 그어 기본적으로 선 위주인 디자인에 음영과 깊이를 더했다. 이 목탄 소묘의 효과는 짝을 이루는 대형 회화보다 훨씬 더 설득력 있다. 대형 회화에서는 주된 형태의 윤곽선이 색을 칠한 배경과 제대로 구분되지 않기 때문이다. 의식했든 아니면 의식하지 못했든 간에 오키프는 다시 한 번 1910년대 중·후반에 그렸던 목탄 소묘와 수채화, 1920년대 회화에 이미 등장했던 추상적인 이미지를 되풀이했다. 그럼으로써 현재 자신이 경험한 것에 새로운 의미를 부여했다.

비슷한 흐름에서 오키프는 〈추상 IX〉도9 같은 초창기 목탄 소묘에 보이던 유려한 곡선을 연작 그림에 되살렸다. 이 연작은 아비키우 집 근처의 길이 산 아래 부분을 돌아서 사라지는 장면을 담았다. 1963년 작 〈겨울 길 I _The Winter Road I_〉도107과 1964년 작 〈랜치로 가는 길 _Road to the Ranch_〉도108을 포함해, 1952년 무렵부터 1964년 사이에 그렸던 유화 아홉 점과 수없이 많은 연필과 잉크 스케치는 마치 리본처럼 펼쳐진 길을 배경에 두고 그리고 추상 형태 단독으로도 그렸다. 오키프가 인정했던 것처럼, 매우 그래픽적인 회화와 소묘로 구성된 이 연작은 1950년대 중엽 직접 촬영한 소형 흑백 사진을 보고 착상했다.도109

아비키우 집의 내 방은 두 면이 유리창인데, 한쪽 창으로 에스파뇰라로, 샌타페이로, 세상으로 향하는 도로가 보인다. 오르락내리락 하면서 점차 넓어지며 속도가 붙어서 내가 사는 언덕 꼭대기 집 창으로 돌진했다가 지나쳐 가버리는 그 길에 푹 빠졌다. 나는 이 길을 스냅 사진으로 두어 장 찍었다. 그중 한 장은 길을 모두 담을 수 있도록 카메라를 높이 들고 촬영했다. 우연히도 사진 속에서 길은 허공으로 일어나는 것처럼 보였다. 그 사진 덕분에 유쾌해진 나는 길을 새로운 형태로 소묘하기 시작

하고 색을 칠했다. 길 뒤로 보이는 나무와 메사는 이 그림(1964년 작 〈랜치로 가는 길〉을 이름)에서 중요하지 않다—중요한 것은 그저 길이다.[100]

오키프가 기록했듯이 인화된 사진은 예기치 않게 촬영된 이미지를 평면화하면서 공간이 앞으로 기울어졌다. 오키프는 이 장면을 그린 회화와 소묘에서 그 효과를 되살리려고 했다. 스냅 사진처럼 아래로 길든, 오키프의 작품처럼 옆으로 길든 상관없었다. 길 이미지로 실험하는 동안 오키프는 풍경에서 부가적인 세부들을 없애고 도로를 흐르는 강, 세속을 초월하는 상징인 강으로 바꾸었다. 1962년 작 〈파란 길Blue Road〉, 1963년 작 〈겨울 길 I〉도107, 1964년 작 〈랜치로 가는 길〉도108과 〈길이 풍경을 지나간다Road Past the View〉 같은 1960년대의《길》그림들은 오키프의 후기 작품에서도 가장 우아하다고 손꼽힌다. 관찰한

105 〈소묘 IV〉, 1969

106 (오른쪽 페이지) 〈소묘 X〉, 1969
질감과 색조의 미묘한 차이를 풍부하게 살려낸 대형 목탄 소묘 역시 《강》 연작의 일부였다. 이 작품에 나타난 상상력 풍부한 구성을 보면 1915년 무렵 초창기 목탄 소묘에 나타난 보다 선적인 이미지가 떠오른다.

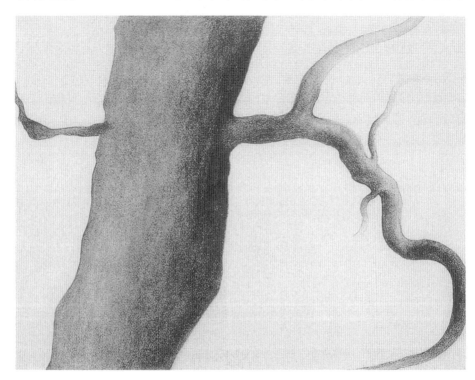

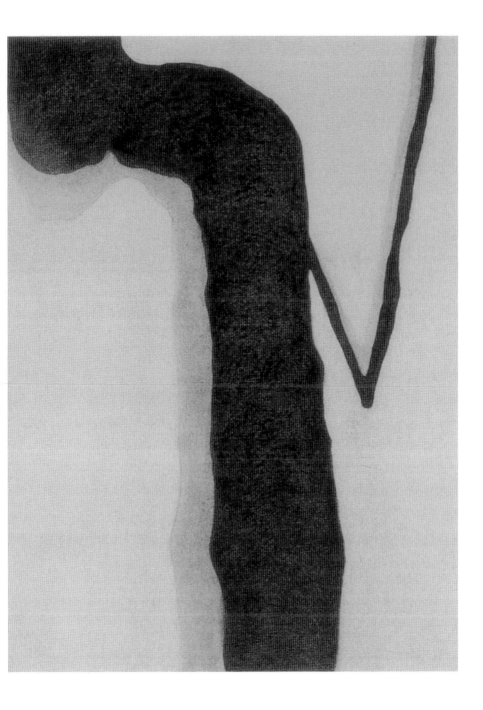

107 〈겨울 길 I〉, 1963

108 (오른쪽 페이지) 〈랜치로 가는 길〉,
1964
우아하고 마치 서예의 필획 같은 선은
오키프의 소묘와 회화에서 나타나는
특징이기도 하다. 1960년대 초에 그린 이
회화 두 점에서 오키프는 아비키우 침실
창문에서 보았던 도로를 리본처럼
그렸다. 왼쪽 그림에서 도로는 그것을
상징하는 선으로 최소화되었다. 오른쪽
그림에서 도로는 옅게 칠한 풍경 속
이곳저곳으로 우리의 시선을 이끈다.

109 오키프가 아비키우에서 도로를 촬영한 사진, 1950년대 초·중엽
오키프는 자기가 촬영했던 에스파뇰라 샌타페이 구간 도로 사진을 보다가 우연히 공간이 평평해진 것을 알아챘다. 여기서 영감을 얻어 오키프는 길 그림을 그렸다.

실재에 바탕을 두지만, 굽은 길은 오키프가 인생이라는 길 마지막에 가까이 다가가면서 더 정신적인 실체를 깨달았음을 은유하는 것으로 볼 수 있다.

하지만 오키프는 육체적으로도 예술적으로도 도전을 계속하며 90대에 접어들었다. 74세가 되던 1961년 여름에는 7일 동안 뗏목을 타고 290킬로미터를 이동해 콜로라도 강을 탐사하는 여행을 떠났다. 사진가 엘리엇 포터Eliot Porter(1901-1990), 토드 웹Todd Webb(1905-2000)을 포함한 벗들과 함께하는 일정이었다. 오키프는 그 이후에도 잇따라 콜로라도 강 여행에 나섰고 파월 호수도 방문했다. 이 여행의 영향으로 1965년 무렵 그렸

110 **토드 웹**, 〈파월 호수 트와일라이트 캐니언에 온 오키프〉, 1964
오키프는 노령과 건강 문제에 아랑곳없이 여러 차례 뗏목 여행을 감행했다. 콜로라도 강까지 내려왔던 첫 뗏목 여행은 1961년, 74세 때의 일이었다. 그때 촬영했던 이 사진은 파월 호수에서 극적인 풍경이 펼쳐지는 가운데 걷고 있는 오키프를 보여 준다.

던 회화와 소묘에는 생생하고 대담한 이미지가 담겼다. 《캐니언 지역*Canyon Country*》연작을 구성하는 주요 작품인 대형 목탄 소묘와 유화 다섯 점에서 오키프는 채색한 커다란 형태 두어 가지만을 이용해 매우 모던한 작품을 창조했다. 콜로라도 강을 따라 형성된 바위와 등성이의 여러 부분을 재현한 이 거대한 형태들을 다양한 각도에서 바라보고 확대했다. 1965년 무렵에 그렸던 〈강에서I*On the River I*〉도111과 〈캐니언 지역〉, 그리고 역시 1965년 무렵에 그렸던 흑백 소묘 〈강을 따라가는 여행에서*From a River Trip*〉도113는 당시 훨씬 나이가 어렸던 엘즈워스 켈리Ellsworth Kelly(1923-2015) 같은 미국 화가들이 그린 미니멀리즘과 매우 흡

111 〈강에서 I〉, 1965년 무렵
이 작품처럼 매우 단순화된 그림으로
오키프는 콜로라도 강을 여행하며
경험했던 자연과 인간의 인상 깊은
드라마를 포착했다.

112 (오른쪽 페이지) 〈검은 돌과 파란
하늘과 흰 구름〉, 1972
오키프가 여행 중에 모았던 돌은 후기
작품에서 강력한 모티프가 되었다. 색이
어둡고 형태가 배와 비슷한 돌을 보면,
오키프가 1920년대에 그렸던 아보카도
그림이 떠오른다.

113 〈강을 따라간 여행에서〉, 1965년 무렵
하늘에서 본 강 그림처럼 《콜로라도 강》 연작에도 아름다운 목탄 소묘가 여러 점 포함되어 있다. 이 연작에 포함된 소묘를 보면 오키프가 색조의 단계적 차이를 여전히 능숙하게 표현한다는 점을 알 수 있다.

사해졌다. 오키프 스스로도 자기 작품을 켈리의 작품과 비슷하다고 보면서 미술사학자 바버라 로스에게 농담처럼 이렇게 말하기도 했다. "아시다시피 그의 작품을 볼 때마다 내가 그린 게 아닐까 생각한다니까요."[101]

또한 오키프는 1960년대에 콜로라도 강을 여행하며 수집한 돌로 《검은 돌Black Rock》 연작도112 참조을 그렸다. 자연의 일부 이를테면 뼈, 조개, 돌을 주워서 집을 장식하거나 작품의 모티프로 삼는 습관은 평생 이어졌다. 당연하지만 오키프가 선택한 사물들은 어떤 형태와 질감을 애호하는지를 보여 준다. 색채와 형태 측면에서 《검은 돌》 연작은 1920년대 초에 그렸던 아보카

도 정물화 소품을 떠올리게 한다. 이번에는 규모가 훨씬 커졌다. 오키프는 1944년에 검은 돌 두 개를 그린 파스텔 소묘 〈내 마음My Heart〉을 완성했다. 여기에 등장한 돌은 나중에 《검은 돌》 연작에서 등장하는 매끈한 돌을 예상하게 된다. 그리고 좀 간접적이긴 하지만 1940년대의 《골반 뼈》 그림도 이 연작과 관련된다. 물론 단단한 바위가 아니긴 해도, 하늘을 향해 열린 뼈 구멍이 바위 형태와 비슷한 계란형이기 때문이다.

돌 주제로 다시 돌아왔던 1963년 무렵 오키프는 유화 소품 한 점과 소형 연필 소묘 대여섯 점을 그렸을 뿐이다. 그러나 약 10년 후인 1970년부터 1972년까지 오키프는 이 단순한 정물 모티프를 발전시켜 추가로 유화 네 점을 그렸다. 이 모든 돌 그림에서는 매끄러운 배 모양 돌이 잘린 나무 그루터기 위에 놓였는데, 색 있는 배경에 그림자를 드리우고 있다. 가장 작은 부분도 크게 보이게 할 수 있는 관점에서 볼 때, 그것이 바위인지 아니면 확대된 조약돌인지 분명하지 않다. 그러나 바위이든 조약돌이든 오키프는 아주 특별하고 중요하게 그렸다. 오키프는 돌을 평면적으로 그렸지만 섬세하게 색채를 조절해 돌의 무게와 둥근 모양을 전달했다. 또 매끄러운 곡면을 이루는 표면에 떨어지는 빛을 반영했으며 그림자를 집어넣었다. 오키프가 전성기 때 그린 작품들과 비교했을 때 돌 이미지는 삭막하고 어색해 보인다. 하지만 이런 조야함에는 힘이 있다. 훗날 오키프는 이런 기록을 남겼다.

글렌 캐니언 댐으로 가는 길에 주웠던 검은 돌들은 내게 하나의 상징이 되었다. —세상과 하늘의 광대함과 경이로움을 일깨우는. 그것들은 오랫동안 거기 놓여 있었다. 태양, 바람, 불어오는 모래바람이 들뜬 마음으로 눈과 손이 귀중히 여길 것을 찾아내고—사랑해야 할 소중한 무엇을 만들어낸 것이다.[102]

40년 전 뉴멕시코 사막에서 햇빛에 탈색되어 하얗게 변한

114 ⟨평평한 흰색 구름 위 하늘 II⟩,
1960/1964
1960년대 초에 오키프가 처음 그린 하늘
그림은 비행기 창을 통해 바라본
광경에서 비롯되었다. 화가는 회화적
수단을 극히 제한해서 구름으로 꽉 찬
하늘이 끝없이 펼쳐지는 파노라마를
효과적으로 화폭에 담았다.

115 (오른쪽 페이지) ⟨후안과 함께한 하루
IV⟩, 1976–1977
미니멀리즘 회화에 가까운 '구름 위 하늘'
그림과 관련된 이 작품은 워싱턴
기념탑을 보았던 인상을 1976년과 1977년
사이에 연작으로 그린 것 중 하나다. 당시
시력이 많이 떨어진 오키프는 기념탑을
거대한 덩어리로 인식했으며 빛이
단계적으로 변이되는 것만 보았을
뿐이다.

뼈만큼이나 검은 돌이 오키프에게 중요했다는 것이다.

이런 바위 모양은 1970년대 초에 오키프가 새로운 조수 후
안 해밀턴Juan Hamilton(1945-)의 도움을 받아 만들었던 도자기 연
작에 잠깐 다시 나타났다. 해밀턴은 젊은 도예가이자 조각가로
1973년에 오키프를 찾아왔다. 그는 오키프에게 도자기 만드는
법을 가르치고 고스트 랜치 집에 도자기 가마를 지었다. 당시
거의 앞을 볼 수 없었지만 오키프는 이렇게 새로운 창작물을
만들 수 있다는 것에 감사했다.도116 거의 촉각에만 의존해 도자
기를 만들었던 것이다. 그 후 (1986년에 세상을 떠날 때까지) 13년
동안, 오키프와 해밀턴은 개인적으로도 작업에서도 긴밀한 관
계를 형성했다. 1984년에 오키프의 건강이 악화되면서 의료시
설 가까이 머물러야 했기에 옮긴 거처가 바로 샌타페이에 있는
해밀턴의 집이었다. 두 사람은 함께 지내던 기간에 오키프의
수많은 전시회를 개최했다. 오키프가 직접 글을 쓰고 디자인해

서 의미 있는 『조지아 오키프』(1976)를 비롯해 여러 가지 출판 작업도 진행되었다.

오키프가 말년에 그렸던 작품 중 가장 극적이며 유명한 작품으로는 1960년대와 1970년대의 구름 그림이 꼽힌다. 〈평평한 흰색 구름 위 하늘 II*Sky Above the Flat White Cloud II*〉(1960/1964)도114를 포함한 구름 그림 여섯 점을 보면, 화면이 지극히 단순화된 결과 희미한 색을 칠해 만든 가로 띠만 보인다. 대개 화폭 전체의 4분의 3가량은 흰색 그대로이고, 위쪽에만 가는 색띠 여러 줄이 있을 뿐이다. 이런 그림에서는 즉각 주제를 알아낼 수 없지만, 그녀가 비행했던 경험에서 비롯되었다.

> 비행기를 타고 뉴멕시코로 돌아오던 어느 날, 창 아래를 내려다보았더니 하늘이 정말 아름다운 흰색이었다. 하늘은 매우 안전해 보였다. 문이 열린다면 당장 밖으로 걸어 나가 수평선까지 걸어갈 수 있을 거라고 생각될 만큼. 흰색 너머로 옅지만 맑게 갠 파란 하늘이 보였다. 너무나도 멋진 장면이어서 집으로 돌아가 그릴 때까지 도저히 기다릴 수가 없을 정도였다.……[103]

오키프는 이 효과를 다시 내 보려고 디자인을 극히 자제하고 물감도 커다란 화폭에 매우 옅게 발랐다. 그 결과 자기보다 훨씬 어린 화가들이 그린 색면Color-Field 회화와 미니멀리즘 회화 양식과 거의 비슷한 화면을 만들어냈다. 이런 점에서 미술사학자 로즈는 오키프가 "특히…… 조각가 리처드 세라Richard Serra(1939-)의 한 면이 기울어진 커다란 코틴(Corten, 빛과 습기, 바람 등 자연환경 작용에 잘 견디는 가공 강재) 작품〔『아트 인 아메리카』에 사진이 실렸다〕에 매료되었다."[104]라고 지적한다. 또한 세라의 작품이 오키프가 1976년부터 1977년 사이에 워싱턴 기념탑을 바탕으로 그렸던 추상 연작도115에 영향을 미쳤을지 모른다고 추측한다. 이처럼 오키프는 말년에 그린 회화와 소묘에서 해밀턴이 일컫기를 "형이상학적 진술을 매우 단순한 방식으

로."[105] 보여 주었다. 시력이 극히 떨어졌음에도 오키프는 하늘을 향해 솟은 워싱턴 기념탑의 높이를 가늠할 수 있었고 이렇게 말했다. "기념탑에서 빛이 단계적으로 강해지는 모습을 봤습니다……그것(기념탑)은 안뜰로 들어가는 문처럼, 단순한 것이었습니다."[106] 기념탑 꼭대기는 그리지 않고 중간 부분만 그리면서 오키프는 이 구조물이 "암청색 하늘을 배경으로 위를 향하는 느낌"[107]을 포착했다.

1960년부터 1977년까지 17년 동안 《하늘과 구름Sky-and-cloud》 연작을 그리면서, 오키프는 이러한 미니멀리즘 회화 같은 이미지를 이어갔다. 하지만 이 연작은 구름 낀 하늘 그림에서 구름을 보다 양식화해서 그린 다른 작품이었을 뿐이다. 사실 오키프는 같은 시기에 그렸던 미니멀리즘에 가까운 구름 낀 하늘 그림 때문에 빈축을 사고 있었다. 외형을 재현했던 이 두 번째 《하늘과 구름》 연작에서는 엄청나게 큰 하얀 덩어리가 밝은 푸른색 하늘에 둘러싸여 있으므로 구름이라는 것을 쉽게 알아볼 수 있다. 오키프는 예전에도 그랬던 것처럼 이렇게 생생한 장면을 비행기 창문을 통해 보았다. "그 다음에 비행기에 탔을 때, 비행기 아래쪽 하늘이 하얗고 작은 타원형인 구름으로 꽉 차 있었습니다. 모양이 거의 대동소이했죠. 그 많은 구름들이 더 큰 문제였습니다."[108] 오키프가 말한 대로 "그 많은 구름"을 보았던 인상을 되살리려고 잠정적으로 처음 시도했던 그림 중 하나가 크기가 작은 1962년 작 〈구름과 섬An Island with Clouds〉이었다. 이 그림은 유쾌한 느낌을 주는 반면, 작은 섬 위로 떠 있는 구름과 공간과 시점의 환영은 전혀 설득력이 없다.

〈구름 위로Above the Clouds〉(1962-1963)에 와서야 오키프가 비행기 창을 통해서 보았던 이미지가 효과적으로 전달된다. 이 작품과 그 뒤에 나온 작품을 보면 대기권 위로 뚫고 올라간 느낌이 든다. 미니멀리즘에 가까운 구름 그림에서도 그랬듯이 화폭은 비율이 다르게 상하로 나뉘었다. 하지만 이번에는 커다란 아랫부분이 하얀 구름들로 가득 찼으며 이 구름들이 시선을 안쪽

공간으로 향하게 했다. 구름들 주위에는 색을 칠하지 않고 거친 붓질로 그려서 완성작이라기보다 작업 스케치에 가까웠다.

하지만 1963년에 이 착상을 발전시켜 두 작품을 완성했다. 원래 이미지보다 두 배 크기로 그렸던 〈구름 위 하늘 IISky Above Clouds II〉도118와 〈구름 위 하늘 III〉이었으며, 각 작품은 122×213센티미터 크기였다. 이 두 그림에서 오키프는 섬세한 붓질로 천상의 느낌을 부여했고 그것이 미묘하게 조절된 색채와 잘 어울렸다. 구름으로 꽉 찬 하늘이 뒤로 물러가며 파란색과 흰색은 점차 희미해졌다. 구름 역시 멀어지며 크기가 작아지고 구름 사이의 간격도 좁아졌다. 이 연작을 통해 마침내 오키프는 무한한 공간감을 창조해낸 것이다.

2년 후 오키프는 다시 한 번 이전 작품보다 두 배가 큰 대작 〈구름 위 하늘 IVSky Above Clouds IV〉도117를, 세로 244센티미터에 가로 722센티미터에 달하는 대형 화폭에 그렸다. 이렇게 거대한 화폭은 그녀가 보통 때 쓰던 화실에서는 다룰 수 없었다. 따라서 이 그림은 1965년 여름에 고스트 랜치의 차고에서 조수들의 도움으로 완성되었다. 그녀는 이 작품을 이렇게 평했다. "그렇게 큰 규모는 물론 우습기도 했습니다. 하지만 요 일이 년 동안 (큰 그림을) 그리고 싶다고 생각했기 때문에 결국 그렇게 했죠. 좋은 시간이었습니다. 그게 이 작품이죠. 최고도 아니지만 최악도 아닌……."[109] 새벽부터 땅거미가 질 때까지 이 작품에 매달려 작업하는 건 어떤 화가에게라도 대단한 도전이겠지만 80세에 가까운 노화가에겐 특별한 위업이 되었다.

오키프의 말기작에 등장했던 다른 모티프들처럼 구름 역시 1916년과 1917년 사이에 작업했던 연필 스케치와 목탄 소묘에서 선례를 찾을 수 있다. 예를 들어 1916년과 1917년 사이에 완성된 〈No. 15 스페셜No. 15 Special〉도119에서 오키프는 팔로 두로 캐니언Palo Duro Canyon 분지 위에 가는 구름 띠를 그려 넣었다. 구름 모양이 초기 작품과 후기 작품 모두에서 비슷하다고 해도, 작품 전체에서 차지하는 중요도가 다르며 바라보는 시점도 다

117 〈구름 위 하늘 Ⅳ〉, 1965
가로 길이가 7미터가 넘는 이 그림으로
오키프는 거대한 규모로 그림을 그리고
싶어 했던 소망을 이루었다. 워낙 규모가
컸으므로 널찍한 차고에서 조수들의
도움을 받아 완성되었다. 80세에 가까운
노화가에게 이 그림은 더욱 특별한
도전이었다.

이 작품과 다른 하늘 그림에서 오키프는
흰색 구름을 빽빽하게 그려서 관람객의
시선이 화면 안쪽으로 무한대로
물러가게끔 이끈다.

르다. 초기작인 목탄 소묘와 관련 작품인 회화 〈No. 21-스페
셜*No. 21-Special*〉(1916-1917년 무렵)에서 구름은 훨씬 공들인 풍경
안에서 작은 장식 요소일 뿐이다. 아래쪽에서 구름을 올려다보
면, 캐니언에서 그녀가 말했던 대로 "날씨가 변하면 구름도 변
할 것처럼 보인다."[110] 이것이 《구름 위 하늘》 연작과 다른 점이
다. 이 연작에서 구름은 작품 전체를 지배한다. 땅은 전혀 보이
지 않고, 그 위 대기권도 가느다란 한 줄로만 남아 있을 뿐이다.
오키프의 후기작이 수십 년 전 이미지를 연상하게 한다는 건
그리 놀라운 일이 아니다. 그녀의 작품들은 언제나 놀라울 정
도로 지속성을 보여 주었다. 화가는 새로운 상황에 맞춰 시각
적 발상들을 다시 활용하고 재작업했다. 오래된 이미지들을 다
시 찾아가는 일을 통해 오키프는 그것들을 새롭게 해석했고,
작품을 통해 자기 주위의 세계를 이해하고 인정하게 되었다.

　　1970년대에 들어서도 오키프는 계속 그림을 그렸다. 하지
만 세상을 떠나기 15년 전부터는 거의 시력을 잃었던 데다 건
강이 악화되어 창작이 확실히 줄었다. 오키프는 이미 1968년부
터 시력이 악화되기 시작했다. 1971년에는 황반변성증을 앓아
중심시력은 모두 잃고 주변시력 일부만 남았다. 자기가 가장
좋아하는 주제들, 특히 풍경을 만족할 만큼 연구할 수 없었던
오키프는 이 15년 동안 거의 작품을 그리지 못했다. 1972년 이
후 오키프가 그린 작품들은 조수의 도움을 받아 그린 것이었

119 〈No. 15 스페셜〉, 1916~1917년 무렵
1916~1917년 무렵 초기 회화와 소묘에서
오키프는 팔로 두로 캐니언에서 하늘을
올려다보면서 구름으로 꽉 찬 하늘
주제를 처음으로 다루었다. 수십 년 후에
오키프는 구름을 보는 관점을 극적으로
바꾸어 이 주제를 다시 그렸다.

다. 초기작, 즉 마음속에 여전히 남아 있던 이미지들을 인용해 그렸다. 오키프는 마지막 유화를 1977년에 그렸다. 1978년까지는 도움을 받지 않고 수채화와 목탄 소묘를 해나갔으며, 연필 소묘는 1984년까지 지속했지만 이런 그림들은 수준이 떨어졌다.

오키프는 이런 신체적, 예술적 쇠퇴기 동안에도 자기 삶을 통해 일군 예술정신에 충실했다. 그녀는 90대에 들어서도 안식과 재생의 근원인 자연을 찾았다. 차우차우 종 개 두 마리와 함께 이른 아침 산책에 나서 해돋이 보기를 즐겼고, 정원을 가꾸었으며, 뉴멕시코 풍경에 둘러싸여 있기를 좋아했다. 그녀가 삶을 대하는 철학은 아끼던 책 중 하나였던 오카쿠라 가쿠조의 『차 이야기』에서 얻은 충고를 따르는 것처럼 보였다. "사소한 것에 고상한 관심을 쏟으며 살 것이다.—계절마다 피는 꽃, 돌

위로 떨어지는 물소리, 늦은 오후 해가 지며 땅거미가 내리는 시간—이런 것들은 자아를 확대하는 게 아니라 우리의 삶을 조화롭게 하고 자아를 초월할 수 있게 하기 때문이다."[111]

오키프는 거의 전적으로 예술을 중심에 놓고 살면서 존재를 완성했다. 바로 그림을 통해서 오키프는 모든 경험을 걸러 냈다.

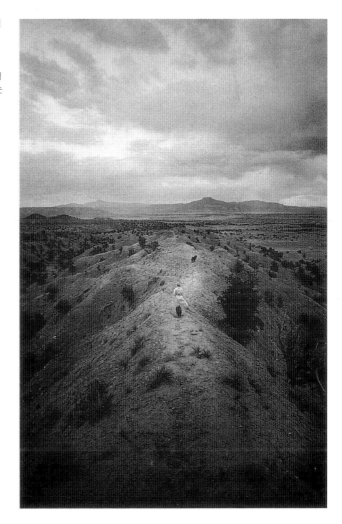

120 **존 로언가드**, 〈해질 무렵 붉은 언덕 위를 걸으며〉, 1960년대
1929년에 뉴멕시코를 처음 방문한 이후 뉴멕시코 풍경에 완전히 반한 오키프는 이후 세상을 떠날 때까지 이 거친 땅에서 개인적으로는 살아갈 힘을, 예술적으로는 영감을 얻었다.

사람들은 일합니다. 그 일이 그들이 할 줄 아는 가장 흥미로운 것이기 때문이라고 생각합니다. 일하는 날들이 가장 좋은 시절입니다. 그렇지 않은 날에 사람들은 그 일을 해야만 생활이 이어진다고 상상하는 다른 일을 하다가 마칩니다. 정원에 식물을 심고, 지붕을 고친다, 개를 수의사에게 데리고 간다, 하루를 친구와 보내면서…… 사람들은 심지어 이런 일들을 즐깁니다.…… 그러나 어느 정도 화가 나서 이런 일들을 서둘러 마치고 나서야 다시 그림을 그릴 수 있습니다. 왜냐하면 그림이 가장 중요하니까요―어떻게 보면 모든 다른 일들은 그림을 위한 것입니다……. 그림은 사람들의 인생을 만들어가는 다른 모든 일들을 위한 이유를 꿰는 실과 같습니다.[112]

1986년 3월 6일 오키프는 샌타페이의 세인트 빈센트 병원에서 숨을 거뒀다. 100살까지 살겠다는 목표를 거의 달성하며 98세에 세상을 떠난 것이다. 숨을 거두는 순간을 오키프는 일단 넘겨짚으며 이렇게 말했던 적이 있다. "죽음을 생각할 때, 내가 이 아름다운 땅을 더 이상 볼 수 없다는 것만 아쉬워.…… 인디언들 말이 맞아떨어져서 내가 세상을 떠난 후에도 이곳에서 걷고 있지 않는다면 말이야."[113] 그녀의 유언을 따라 장례식이나 기념식은 없었다. 오키프의 유골은 페더널 꼭대기에서 50년 넘게 사랑했던 뉴멕시코의 풍경 위로 뿌려졌다.

121 **존 로언가드**, 〈아비키우 집 침실에서〉, 1960년대 말

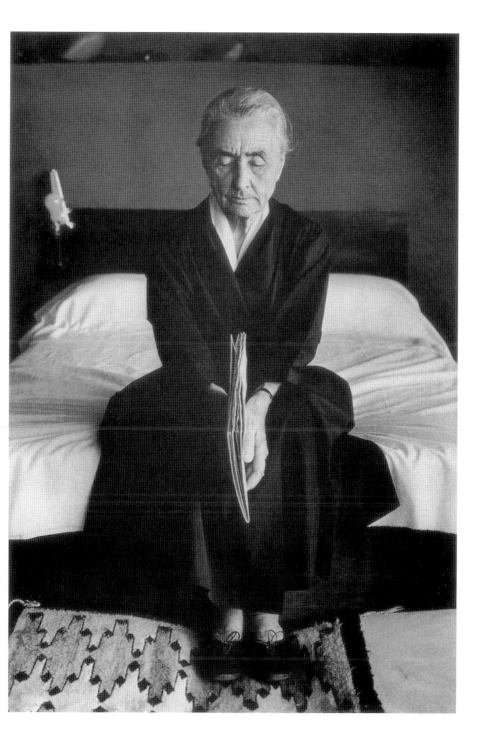

인용 출처

* 인용된 간행물의 서지 사항 전체는 참고 문헌에서 확인할 수 있다.

1 Georgia O'Keeffe, *Georgia O'Keeffe*, opp. pl. 52
2 오키프가 신원 미상의 수신인에게 보낸 편지, 1937년 3월 21일자, Charles C. Eldredge, *Georgia O'Keeffe: American and Modern*, p. 164
3 *Contemporary American Painting and Sculpture*, Urbana, 1955, p. 226 ; Sarah Greenough, "From the Faraway", in Cowart, Hamilton, and Greenough, *Georgia O'Keeffe: Art and Letters*, p. 133에 재수록
4 Eldredge, p. 18
5 *Alfred Stieglitz Presents One Hundred Pictures: Oils, Watercolors, Pastels, Drawings, by Georgia O'Keeffe, American* exh. pamphlet, NY: The Anderson Galleries, 1923, n.p. ; Barbara Buhler Lynes, *O'Keeffe, Stieglitz and the Critics*, p. 184(Appendix A, note 11)에 재수록
6 Lloyd Goodrich and Doris Bry, *Georgia O'Keeffe*, p. 19
7 Clive Bell, *Art* ; Fine, Glassman, Hamilton, *The Book Room*, p. 20
8 Kandinsky, *Concerning the Spiritual in Art*, Eldredge, op. cit., p. 164
9 Nancy E. Green and Jessie Poesch, *Arthur Wesley Dow and American Arts & Crafts*, p. 57, note 4
10 Dow, *Composition: A Series of Exercises in Art Structure for the Use of Students and Teachers*(1997), p. 79
11 앞의 책, p. 97
12 Dow, "Talks on Appreciation of Art," *The Delineator*, January 1915, p. 15, Green and Poesch, p. 58
13 Katharine Kuh, *The Artist's Voice: Talks with Seventeen Artists*, p. 190
14 Elizabeth Hutton Turner, *Georgia O'Keeffe: The Poetry of Things*, pp. 5–6. Dow, Composition, p. 74. 1915년 10월 애니타 폴리처에게 보낸 편지. Pollitzer, *A Woman on Paper: Georgia O'Keeffe*, p. 39
15 "1915년 10월 애니타 폴리처에게 보낸 편지; Giboire (ed.), *Lovingly Georgia*, p. 71에 재수록
16 Lowe, *Stieglitz: A Memoir*, p. 201
17 Lynes, *O'Keeffe, Stieglitz and the Critics*, pp. 5–6
18 Doris Bry (ed.), *Some Memories of Drawings*, Albuquerque, 1988 (originally published by Atlantis Editions, 1974), n.p.
19 1916년 7월 13일 오키프에게 쓴 스티글리츠의 편지, Lynes, *O'Keeffe, Stieglitz and the Critics*, p. 7, p. 322, note 24
20 Bry, 앞의 책, n.p.
21 Dorothy Seiberling, "The Female View of Erotica," *New York Magazine*, note 7, 1974년 2월 11일자, p. 54 ; Lynes, 앞의 책, p. 158에 재수록.
22 *Alfred Stieglitz Presents One Hundred Pictures*에 수록, Lynes, 앞의 책, p. 184 (Appendix A, note 11)에 재수록
23 *Compositions*에서 드러난 다우의 이론, Turner, 앞의 책, p. 164에 재수록

24 칸딘스키, "예술에서 정신적인 것에 관하여", Eldredge, 앞의 책, p. 164

25 Henry Tyrrell, "New York Art Exhibition and Gallery Notes: Esoteric Art at '291', *The Christian Science Monitor*, May 4, 1917: Lynes, 앞의 책, p. 168 (Appendix A, note 3)에 재수록, p. 22, p. 327 note 84 참조

26 스티글리츠에게 보낸 오키프의 편지, 1916년 9월 4일자, Cowart, Hamilton, and Greenough, p. 155, note 13에 재수록

27 *Georgia O'Keeffe*, opp. pl. 55

28 Edward Alden Jewell, "Georgia O'Keeffe in an Art Review", *New York Times*, 1934년 2월 2일자, p. 15

29 뉴욕에서 텍사스로 가는 기차 안에서 폴 스트랜드에게 쓴 오키프의 편지, 1917년 6월 3일자, Cowart, Hamilton, and Greenough, p. 161, note 17에 재수록

30 "To MSS, and Its 33 Subscribers and Others Who Read and Don't Subscribe!," MSS 편집자에게 보낸 편지, 1922년 12월, pp. 17-18: Lynes, 앞의 책, pp. 183-184 (Appendix A, note 10)

31 "Introduction," in *Georgia O'Keeffe: A Portrait by Alfred Stiegltz*

32 "I Can't Sing, So I Paint! Says Ultra Realistic Artist: Art Is Not Photography-It is Expression of Inner Life!: Miss O'Keeffe Explains Subjective Aspect of Her Work," *New York Sun*, 1922년 12월 5일자에 수록, Lynes, 앞의 책, p. 180에 재수록

33 애니타 폴리처에게 보낸 오키프의 편지, 1916년 1월 14일자, Cowart, Hamilton, and Greenough, p. 149, note 7에 재수록

34 셔우드 앤더슨에게 보낸 오키프의 편지, 1923년 9월 무렵, Cowart, Hamilton, and Greenough, p. 174, note 29에 재수록

35 *Georgia O'Keeffe*, 앞의 책, pl. 52

36 오키프가 셔우드 앤더슨에게 보낸 편지, 1923년 9월 무렵, Cowart, Hamilton, and Greenough, p. 173, note 28에 재수록

37 Marjorie P. Balge-Crozier in *Georgia O'Keeffe: The Poetry of Things*, p. 54

38 Calvin Tomkins, "The Rose in the Eye Looked Pretty Fine," *The New Yorker*, 1974년 3월 4일자, p. 42

39 Paul Rosenfeld, *Port of New York: Essays on Fourteen American Moderns*, New York 1924, pp. 203-204

40 폴 로즌펠드에게 보낸 스티글리츠의 편지, 1924년 11월 9일자, Lynes, 앞의 책, p. 334, note 36

41 *Georgia O'Keeffe*, 앞의 책. opp. pl. 34

42 Edmund Wilson, "The Stieglitz Exhibition", *The New Republic*, note 42, 1925년 3월 18일: Lynes, 앞의 책, pp. 227-228 (Appendix A, note 37)에 재수록

43 *Georgia O'Keeffe*, opp. pl. 23

44 Laurie Lisle, *Portrait of an Artist*, p. 171

45 윌리엄 하워드 슈바르트William Howard Schubart에게 보낸 오키프의 편지, 1950년 7월 28일자, Cowart, Hamilton, and Greenough, p. 253, note 102에 재수록

46 O'Keeffe, 커Kuh와의 대담, p. 200

47 셔우드 앤더슨에게 보낸 스티글리츠의 편지, 1925년 12월 9일자: Sarah Greenough and Juan Hamilton, *Alfred Stieglietz: Photographs and Writings*, p. 214

48 Georgia O'Keeffe, 작품, pl. 17

49 B. Vladimir Berman, "She Painted the Lily and Got $ 25,000 and Fame for Doing it," *New York Evening Graphic Magazine Section*, 1928년 5월 12일자, p. 3M면

50 *Georgia O'Keeffe*, opp, pl. 19

51 앞의 책. opp. pl. 46

52 앞의 책. opp. pl. 52

53 Henry McBride in *The New York Sun*, January 14, 1933, Michell A. Wider, ed., *Georgia O'Keeffe*, Forth Worth : Amon Carter Museum, 1966, p. 17

54 *Georgia O'Keeffe*, introduction, n. p.

55 *Georgia O'Keeffe*, opp. pl. 55

56 Turner, op. cit. p. vii

57 *Georgia O'Keeffe*, introduction, n. p.

58 오키프가 헨리 맥브라이드에게 보낸 편지, 1929년 여름, Cowart, Hamilton, and Greenough, p. 189, note 44

59 오키프가 헨리 맥브라이드에게 보낸 편지, 1929년 여름 Cowart, Hamilton, and Greenough, p. 189, note 44

60 오키프가 뉴멕시코에서 뉴욕으로 돌아오는 기차 안에서 에티 스테트하이머Ettie Stettheimer에게 보낸 편지, 1929년 8월 4일자, Cowart, Hamilton, and Greenough, p. 195, note 49

61 오키프가 러셀 버넌 헌터Russell Vernon Hunter에게 보낸 편지, 1932년 봄, Cowart, Hamilton, and Greenough, p. 207, note 61

62 오키프가 메이블 다지 루한에게 보낸 편지, 1929년 8월자, Cowart, Hamilton, and Greenough, p. 192, note 47

63 1930년대에 어떤 봉투 뒷면에 쓰인 글귀를 오키프가 인용했다. Fine, Glassman, Hamilton, p. 50

64 *Georgia O'Keeffe*, opp. pl. 64

65 Tomkins, op. cit., p. 54

66 *Georgia O'Keeffe*, opp. pl. 84

67 오키프가 블랜치 마티아스Blanche Matthias에게 보낸 편지, 1929년 4월자, Cowart, Hamilton, and Greenough, p. 188, note 43

68 "About Myself", *Georgia O'Keeffe : Exhibition of Oils and Pastels*, New York : An American Place 1939, n. p.

69 William Carlos Williams, *In the American Grain*, New York, 1925, p. 109

70 Rick Stewart, "Charles Sheeler, William Carlos Williams, and Precisionism : A Redefinition," *Arts Magazine*, November 1983, p. 105 ; 윌리엄 카를로스 윌리엄스의 앞에 인용한 책에서.

71 Tomkins, op. cit., p. 48, 50

72 허버트 셀리먼Herbert Seligman, "Georgia O'Keeffe," *Manuscripts*, note 4(1923), p. 10

73 제임스 존슨 스위니James Johnson Sweeney에게 보낸 오키프의 편지, 1945년 6월 11일자, Cowart, Hamilton, and Greenough, p. 241, note 90에 재수록

74 러셀 버넌 헌터에게 보낸 편지, 1932년 1월, Cowart, Hamilton, and Greenough, p. 205, note 59에 재수록

75 Waldo Frank, Lewis Mumford, Dorothy Norman, and Harold Rugg(eds.), *America & Alfred Stieglitz : A Collective Portrait*, New York 1934 ; in Fine, Glassman, Hamilton, p. 32에 재수록

76 Lewis Mumford, *Autobiographies in Paint*, p. 48

77 Ernest Fenollosa, *Chinese Written Character*, Turner, op. cit., p. 14에 수록

78 앞의 책, p. 65

79 *Georgia O'Keeffe*, opp. pl. 60

80 Laurence Binyon, *The Flight of the Dragon : An Essay on the Theory and Practice of Art in China and Japan*(1911), Fine, Glassman, Hamilton, p. 21

81 Jean Toomer, 오키프에게 보낸 편지, 1945년 1월 29일자, Eldredge, op. cit., p. 175

82 D. Scott Atkinson and Nicolai Cikovsky, Jr., *William Merritt Chase : Summers at Shinnecock, 1891-1902*, Washington D. C. 1987, p. 26 ; Turner, op. cit., P. 66.에 재수록

83 오키프가 수집가 캐럴라인 페슬러Caroline

Fesler에게 보낸 편지, 1945년 12월 24일자, Cowart, Hamilton, and Greenough, p. 242-243, note 92에 재수록

84 안셀 애덤스가 스티글리츠에게 보낸 편지, 1937년 9월 21일자, Eldredge, op. cit., p. 204.

85 *Atlantic Monthly,* 1971년 12월호

86 오키프가 아서 도브에게 쓴 편지, 1942년 9월, Cowart, Hamilton, and Greenough, p. 233, note 83에 재수록

87 Tomkins, p. 53

88 *Georgia O'Keeffe,* opp. pl. 59

89 오키프가 칼 지그로서에게 보낸 편지, 1944년 4월, Cowart, Hamilton, and Greenough, p. 237, note 86에 재수록

90 *Georgia O'Keeffe,* opp. pl. 59

91 *Georgia O'Keeffe,* opp. pl. 82

92 Tomkins, op. cit., p. 42

93 오키프가 마거릿 키스캐던Margaret Kiskadden에게 보낸 편지, 1947년 가을, Cowart, Hamilton, and Greenough, p. 247, note 96에 재수록

94 *Georgia O'Keeffe,* opp. pl. 86

95 *Georgia O'Keeffe,* opp. pl. 3

96 Fine, Glassman, Hamilton p. 33

97 새벗에게 보낸 오키프의 편지, 비행 중에 작성, 1941년 11월, Cowart, Hamilton, and Greenough, p. 231, note 81에 재수록

98 Kuh, p. 202

99 Judith C. Walsh, "The Language of O'Keeffe's Materials : Charcoals, Watercolor, Pastel," in Ruth E. Fine and Barbara Buhler Lynes, *O'Keeffe on Paper,* p. 58

100 *Georgia O'Keeffe,* opp. pl. 104

101 Barbara Rose, "Opinion : The Truth about Georgia O'Keeffe," *The Journal of Art,* v. 2, No. 5, February 1990, p. 24

102 *Georgia O'Keeffe,* opp. pl. 107

103 *Some Memories of Drawings,* n.p.

104 Barbara Rose, *loc. cit.*

105 Juan Hamilton, "In O'Keeffe's World", in Cowart, Hamilton, and Greenough, p. 11

106 같은 책 같은 쪽

107 같은 책 같은 쪽

108 *Georgia O'Keeffe,* opp. pl. 106

109 오키프가 아델린 돔 브리스킨Adelyn Dohme Breeskin에게 보낸 편지, 1965년 11월 26일자, Cowart, Hamilton, and Greenough, p. 269, note 119에 재수록

110 Bry, op. cit., n. p.

111 Kakuzo Okakura, 『차 이야기』(New York, 1923, 1906년에 초판 발행)에서 인용 ; Wood and Patten, *O'Keeffe in Abiquiu,* p. 28에 재수록

112 Lee Nordiness, *Art USA Now,* pp. 403-404

113 Henry Seldis, "Georgia O'Keeffe at 78 ; Tough Minded Romantic," *Los Angeles Times West Magazine,* 1967년 1월 22일자, p. 22에 수록 ; Katherine Hoffman, *An Enduring Spirit : The Art of Georgia O'Keeffe,* Metuchen, New Jersey and London 1984, p. 128에 재수록

참고 문헌

Adato, Perry Miller. *O'Keeffe: Portrait of an Artist series* (videotape). WNET/Thirteen Production. Distributed by Home Vision, Chicago, 1977

Arrowsmith, Alexandra and Thomas West (eds.). Essays by Belinda Rathbone, Roger Shattuck, and Elizabeth Hutton Turner. *Georgia O'Keeffe & Alfred Stieglitz: Two Lives, A Conversation in Paintings and Photographs*. Exh. cat. New York: Callaway Editions in association with The Phillips Collection, Washington D. C., 1992

Arthur Wesley Dow: His Art and His Influence. Exh. cat. New York: Spanierman Gallery, Inc., 1999

Bry, Doris and Nicholas Gallaway. *Georgia O'Keeffe: in the West*. New York: Knopf in association with Callaway Editions, 1989

Bry, Doris and Nicholas Gallaway. *Georgia O'Keeffe: The New York Years*. New York: Knopf in association with Callaway Editions, 1991

Callaway, Nicholas (ed.). *Georgia O'Keeffe: One Hundred Flowers*. New York: Knopf in association with Callaway Editions, 1987

Corn, Wanda M. *The Great American Thing: Modern Art and National Identity, 1915-1935*. Berkeley: University of California Press, 1999

Cowart, Jack, Juan Hamilton, and Sarah Greenough. *Georgia O'Keeffe: Art and Letters*. Exh. cat. Washington, D. C.: National Gallery of Art, in association with New York Graphic Society Books, Boston: Little, Brown and Company, 1987

Dow, Arthur Wesley. *Composition: A Series of Exercises in Art Structure for the Use of Students and Teachers*. First published in 1899 (Boston: J. M. Bowles); the first reprint was published in 1913 (New York: Doubleday, Page and Co., Inc.), and most recently it was reprinted in 1997 with an introduction by Joseph Masheck (Berkely: University of California Press)

Eldredge, Charles C. *Georgia O'Keeffe*. New York: Harry N. Abrams in association with The National Museum of American Art, Washington, D. C., 1991

Eldredge, Charles C. *Georgia O'Keeffe: American and Modern*. New Haven and London: Yale University Press, 1993

Fine, Ruth E. Elizabeth Glassman, and Juan Hamilton, *The Book Room: Georgia O'Keeffe's Library In Abiquiu*, with entries by Sarah Burt. Exh. cat. Abiquiu, NM: The Georgia O'Keeffe Foundation and The Grolier Club, 1997

Fine, Ruth E. and Barbara Buhler Lynes, with Elizabeth Glassman and Judith C. Walsh. *O'Keeffe on Paper*. Exh. cat. Washington, D. C.: National Gallery of Art, 2000

Georgia O'Keeffe: A Portrait by Alfred Stieglitz. Introduction by Georgia O'Keeffe. *Afterword* by Maria Morris

Hambourg. Exh. cat. New York: The Metropolitan Museum of Art, 1997 (first published 1978; Afterword added in 1997 edition)

Giboire, Clive (ed). *Lovingly Georgia: The Complete Correspondence of Georgia O'Keeffe & Anita Pollitzer*. New York: Simon & Schuster/A Touchstone Book, 1990

Goodrich, Lloyd and Doris Bry. Georgia *O'Keeffe*. Exh. cat. New York: Whitney Museum of American Art, 1970

Green, Nancy E. and Jessie Poesch. *Arthur Wesley Dow and American Arts & Craft*. Exh. cat. New York: The American Federation of Arts, 1999

Greenough, Sarah. "From the American Earth: Alfred Stieglitz's Photographs of Apples," in *Art Journal*, vol. 41, Spring 1981, pp. 46–54

Greenough, Sarah. and Juan Hamilton. *Alfred Stieglitz: Photographs & Writings*. Exh. cat. Washington, D. C.: National Gallery of Art, Callaway Editions, 1983

Hassrick, Peter H. (ed). *The Georgia O'Keeffe Museum*, Introduction by Mark Stevens. Essays by Lisa Mintz Messinger, Barbara Novak, and Barbara Rose. New York: Harry N. Abrams, Inc. in association with The Georgia O'Keeffe Museum, Santa Fe, NM, 1997

Homer, William Inness. *Alfred Stieglitz and the American Avant-Garde*. Boston: New York Graphic Society, 1977

Kornhauser, Elizabeth Mankin and Amy Ellis, with Maura Lyons. *Stieglitz, O'Keeffe & American Modernism*. Exh. cat. Hartford: Wadsworth Atheneum, 1999

Kuh, Katharine, *The Artist's Voice: Talks with Seventeen Artists*. New York: Harper & Row, 1962

Lisle, Laurie. *Portrait of an Artist: A Biography of Georgia O'Keeffe*. New York: Seaview Books, 1980

Loengard, John. *Georgia O'Keeffe at Ghost Ranch: A Photo-Essay*. New York: Neues Publishin Co., 1998

Lowe, Sue Davidson. *Stieglitz: A Memoir/Biography*. New York: Farrar Straus Giroux, 1983

Lynes, Barbara Buhler. *O'Keeffe, Stieglitz and the Critics, 1916-1929*. Ann Arbor & London: U. M. I Research Press, 1989

Lynes, Barbara Buhler. *Georgia O'Keeffe: Catalogue Raisonné, Volumes One and Two*. National Gallery of Art, Washington, D. C. and The Georgia O'Keeffe Foundation, Abiquiu, NM; published by New Haven and London: Yale University Press, 1999

Lynes, Barbara Buhler with Russell Bowman. *O'Keeffe's O'Keeffes: The Artist's Collection*. London and New York: Thames & Hudson, 2001

Merrill, Christopher and Ellen Bradbury (eds). *From the Faraway Nearby: Georgia O'Keeffe as Icon*. Reading, MA: Addison-Wesley Publishing Co, 1992

Messinger, Lisa Mintz. *The Metropolitan Museum of Art Bulletin: Georgia O'Keeffe*. New York, Fall 1984

Messinger, Lisa Mintz. *Georgia O'Keeffe*. New York: Thames and Hudson and The Metropolitan Museum of Art, New York, 1988

O'Keeffe, Georgia. Edited by Doris Bry. *Some Memories of Drawings*. Albuquerque, NM: University of New Mexico Press, 1988 (originally published by Atlantis Editions, 1974)

O'Keeffe, Georgia. *Georgia O'Keeffe*. New York: Viking Press, 1976

Peters, Sarah Whitaker. *Becoming O Keeffe: The Early Years*. New York: Abbeville Press, 1991

Pollitzer, Anita. *A Woman on Paper: Georgia O Keeffe*. New York. Simon & Schuster, 1988

Rich, Daniel Catton. *Georgia O Keeffe*. Exh. cat. Chicago: Art Institute of Chicago, 1943

Robinson, Roxana. *Georgia O Keeffe: A Life*. New York: Harper & Row, 1989

Sims, Patterson. *Georgia O Keeffe: A Concentration of Works from the Permanent Collection of the Whitney Museum of American Art*. Exh. cat. New York: Whitney Museum of American Art, 1981

Tomkins, Calvin. "Profiles: The Rose in the Eye Looked Pretty Fine," in *The New Yorker*, vol. 50, March 4, 1974, pp. 40–66

Turner, Elizabeth Hutton, with essay by Marjorie P. Balge–Crozier, *Georgia O Keeffe: The Poetry of Things*. Exh. cat. Washington, D. C.: The Phillips Collection and Yale University Press, 1999

Wagner, Anne Middleton. *Three Artists (Three Women): Modernism and the Art of Hesse, Krasner, and O Keeffe*. Berkeley: University of California Press, 1996

Webb, Todd. Photographs by Todd Webb. *Georgia O Keeffe: The Artists' Landscape*. Pasadena, CA: Twelvetrees Press, 1984

Wood, Myron. Photographs by Myron Wood. Text by Christine Taylor Patten. *O Keeffe at Abiquiu*. New York: Harry N. Abrams, Inc., 1995

도판 목록

오키프의 모든 작품에 대한 저작권 (도 50, 74, 83 제외) ⓒ ARS, NY and DACS, London 2001, 도 50, 74, 83의 저작권 ⓒ The Art Institute of Chicago

작품 크기는 세로, 가로 순이다.

2쪽

1 알프레드 스티글리츠, 〈조지아 오키프: 초상 – 두상*Georgia O'Keeffe: A Portrait-Head*〉, 1920, 사진, 국립미술관, 워싱턴 D. C. Photograph ⓒ 2001 Board of Trustees, National Gallery of Art, Washington, D. C.

2 〈죽은 토끼와 구리 그릇*Dead Rabbit with Copper Pot*〉, 1908, 캔버스에 유채, 50.8×61.0cm, 뉴욕 아트 스튜던츠 리그(CR 39)

3 에드워드 스타이컨, 〈화랑 291의 알프레드 스티글리츠*Alfred Stieglitz at "291"*〉, 1915, 백금 또는 젤라틴 실버에 회색 고무인화, 28.8×24.2cm, 메트로폴리탄 미술관, 알프레드 스티글리츠 컬렉션 1933(33.43.29), Photograph ⓒ The metropolitan Museum of Art. 조애너 T. 스타이컨Joanna T. Steichen 허락 하에 게재

4 앙리 마티스, 〈누드*Nude*〉, 1908, 종이에 연필, 30.5×23.2cm, 메트로폴리탄 미술관, 알프레드 스티글리츠 컬렉션 1949(49.70.8), Photograph ⓒ The Metropolitan Museum of Art. ⓒ Succession H. Matisse/DACS 2001

5 알프레드 스티글리츠, 〈조지아 오키프*Georgia O'Keeffe*〉, 1918, 백금 인화, 11.7×9.0cm,

메트로폴리탄 미술관, 조지아 오키프 재단과 제니퍼와 조지프 듀크 부부Jennifer and Joseph Duke가 베푼 아량으로 조지아 오키프 기증 처리 1997(1997.61.25), Photograph ⓒ The Metropolitan Museum of Art

6 〈소묘 XIII*Drawing XIII*〉, 1915, 종이에 목탄, 62.2×48.3cm, 메트로폴리탄 미술관, 알프레드 스티글리츠 컬렉션, 1950(50.236.2), Photograph ⓒ 1997 The Metropolitan Museum of Art(CR 157)

7 아서 도브, 〈감상적인 음악*Sentimental Music*〉, 1917, 합판에 끼운 종이에 파스텔, 54.0×45.4cm, 메트로폴리탄 미술관, 알프레드 스티글리츠 컬렉션, 1949(49.70.77), Photograph ⓒ The Metropolitan Museum of Art

8 빈센트 반 고흐, 〈사이프러스 나무*Cypresses*〉, 1889, 캔버스에 유채, 93.4×74.0cm, 메트로폴리탄 미술관, 로저스 기금 1949(49.30), Photograph ⓒ The Metropolitan Museum of Art(CR 99)

9 〈추상 IX*Abstraction IX*〉, 1916, 종이에 목탄, 61.5×47.5cm, 메트로폴리탄 미술관, 알프레드 스티글리츠 컬렉션 1969(69.278.4), 맬컴 배런Malcolm Varon 촬영 Photograph ⓒ 1984 The Metropolitan Museum of Art(CR 99)

10 파멜라 콜먼 스미스, 〈파도*The Wave*〉, 1903, 종이에 수채, 26.0×45.1cm, 뉴욕 휘트니 미국미술관 소장, 시드니 N. 헬러 기증 Photograph ⓒ 2000 Collection Whitney Museum of Art, New York

11 알프레드 스티글리츠, 〈조지아 오키프: 초상 – 회화와 조각Georgia O'Keeffe: A Portrait-Painting and Sculpture〉, 1919, 팔라디움 인화(백금 가격이 비싸지자 대체제로 팔라디움을 썼던 인화 방식), 국립미술관 알프레드 스티글리츠 컬렉션, Photograph ⓒ Board of Trustees, National Gallery of Art, Washington, D. C.

12 〈파란색 선 XBlue Lines X〉, 1916, 종이에 수채, 63.5×48.3cm, 메트로폴리탄 미술관, 알프레드 스티글리츠 컬렉션 1969(69.278.3), 맬컴 배런 촬영 Photograph ⓒ 1987 The Metropolitan Museum of Art(CR 64)

13 〈까마귀들이 나는 협곡Canyon with Crows〉, 1917, 종이에 수채와 연필, 22.5×30.5cm, 개인 소장(CR 197)

14. 아서 웨슬리 다우, 〈8월의 달August Moon〉, 1905년 무렵, 다색 목판화, 11.4×18.1cm, 시어도어 B. 돈슨Theodore B. Donson과 마블 M. 그리프Marvel M. Griepp 소장

15 〈저녁별 No. IVEvening Star No. IV〉, 1917, 종이에 수채, 22.5×30.5cm, 개인 소장(CR 202)

16 〈저녁별 No. VEvening Star No. V〉, 1917, 종이에 수채, 22.2×30.2cm, 맥네이 미술관McNay Art Museum(텍사스 주 샌안토니오 소재) 소장, 헬렌 밀러 존스Helen Miller Jones 유증(CR 203)

17 에드워드 스타이컨, 〈작고 둥근 거울The Little Round Mirror〉, 1902, 고무 인화, 메트로폴리탄 미술관, 알프레드 스티글리츠 컬렉션 1933(33.43.32), Photograph ⓒ The metropolitan Museum of Art. 조애너 T. 스타이컨 허락 하에 게재.

18 〈무제('폴 스트랜드의 초상')Untitled("Portrait of Paul Strand")〉, 1917, 종이에 수채, 30.5×22.5cm, 마이클과 피오나 샤프Michael and Fiona Scharf, 뉴욕(CR 189)

19 〈앉아 있는 누드 XISeated Nude XI〉, 1917, 종이에 수채, 30.2×22.5cm, 메트로폴리탄 미술관, 구입, 밀턴 페트리 부부 기증 1981(1981.194), Photograph ⓒ 1982 The Metropolitan Museum of Art (CR 179)

20 〈폭풍A Storm〉, 1922, 종이에 파스텔, 46.4×61.9cm, 메트로폴리탄 미술관, 구입, 익명 기증 1981(1981.35), 맬컴 배런 촬영 Photograph ⓒ 1984 The Metropolitan Museum of Art(CR 384)

21 존 마린, 〈폭풍, 타오스 산, 뉴멕시코Storm, Taos Mountain, New Mexico〉, 1930, 40.0×54.9cm, 메트로폴리탄 미술관, 알프레드 스티글리츠 컬렉션 1949(49.70.144), Photograph ⓒ The Metropolitan Museum of Art ⓒ ARS, NY and DACS, London 2001

22 〈분홍과 초록으로 물든 산 IVPink and Green Mountains IV〉, 1917, 종이에 수채, 22.9×30.5cm, 스펜서 미술관, 캔자스 대학교, 미술관 구입, 리사 처칠 워커Letha Churchill Walker 기념 기금(CR 221)

23 폴 스트랜드, 〈베이쇼어, 롱아일랜드, 뉴욕Bay Shore, Long Island, New York〉, 1914, 구아슈와 백금 인화 사진, 18.9×31.6cm, J. 폴 게티 미술관, 로스앤젤레스 ⓒ The Aperture Foundation Inc., Paul Strand Archive

24 〈음악–분홍과 파랑 No. 2Music-Pink and Dlue No. 2〉, 1918, 캔버스에 유채, 88.9×74cm, 뉴욕 휘트니 미국미술관 소장, 톰 암스트롱Tom Armstrong을 기리며 에밀리 피셔 랜도Emily Fisher Landau 기증, Photograph ⓒ 2000 Collection Whitney Museum of American Art, New York(CR 258)

25 〈회색 선과 검정, 파랑, 노랑Grey Lines with Black, Blue, and Yellow〉, 1923년 무렵, 캔버스에 유채, 121.9×76.2cm, 휴스턴 미술관, 아녜스 컬런 아놀드 기부금Agnes Cullen Arnold

Endowment Fund으로 미술관 구입(CR 447)

26 〈파랑과 초록 음악Blue and Green Music〉, 1921,
캔버스에 유채, 58.4×48.3cm, 시카고 아트
인스티튜트, 알프레드 스티글리츠 컬렉션,
조지아 오키프 기증 1969.835. Photograph
ⓒ 2001 The Art Institute of Chicago, All
Rights Reserved(CR 344)

27 〈꽃 추상Flower Abstraction〉, 1924, 캔버스에
유채, 121.9×76.2cm, 뉴욕 휘트니
미국미술관 소장, 샌드라 페이슨의 50주년
기념 기증50th Anniversary Gift of Sandra Payson,
촬영 스티븐 슬로먼Steven Sloman ⓒ 1987
Photograph ⓒ 1997: Whitney Museum of
American Art, New York(CR 458)

28 〈깃대Flagpole〉, 1925, 캔버스에 유채,
88.9×46.0cm, 조지아 오키프 미술관, 버넷
재단과 익명 기부자의 기증Gift of the Burnett
Foundation and an Anonymous Donor ⓒ The
Georgia O'Keeffe Foundation(CR 481)

29 알프레드 스티글리츠, 〈작은 집, 조지
호수Little House, Lake George〉, 1934년 무렵,
사진, 국립미술관, 워싱턴 D. C.,
Photograph ⓒ Board of Trustees, National
Gallery of Art, Washington, D. C.

30 찰스 실러, 〈벅스 카운티의 집, 내부Bucks
County House, Interior Detail〉, 1917, 젤라틴 실버
인화, 22.8×16.6cm, 메트로폴리탄 미술관,
알프레드 스티글리츠 컬렉션
1933(33.43.260). Photograph ⓒ The
Metropolitan Museum of Art

31 알프레드 스티글리츠, 〈집과 포도나무
잎House and Grape Leaves〉, 1934, 젤라틴 실버
인화, 58.4×48.3cm, 조지아 오키프 기증
1950. 보스턴 미술관 제공, 허가 하에 수록
ⓒ 2000 Museum of Fine Arts, Boston. All
Right Reserved

32 〈농가의 창과 방문Farmhouse Window and Door〉,
1929, 캔버스에 유채, 101.6×76.2cm, 뉴욕

현대미술관, 리처드 D. 브릭시Richard D. Brixey
유증, Photograph ⓒ 2001 Museum of
Modern Art, New York(CR 653)

33 〈사과 가족-2Apple Family-2〉, 1920, 캔버스에
유채, 20.6×25.7cm, 조지아 오키프 미술관,
버넷 재단과 조지아 오키프 재단 기증 ⓒ
The Georgia O'Keeffe Foundation(CR 315)

34 알프레드 스티글리츠, 〈조지 호수Lake
George〉, 1922, 실버 젤라틴 인화,
11.4×9.1cm, 시카고 아트 인스티튜트,
알프레드 스티글리츠 컬렉션 1949.728,
Photograph ⓒ 2000 The Art Institute of
Chicago, All Rights Reserved

35 〈무제(자화상 - 토르소)Untitled (Self-Portrait -
Torso)〉, 1919년 무렵, 캔버스에 유채,
31.1×25.7cm, 조앤 쿤 티톨로Joanne Kuhn
Titolo, 인디애나(CR 309)

36 알프레드 스티글리츠, 〈조지아 오키프:
초상 - 가슴Georgia O'Keeffe: A Portrait-Breasts〉,
1919, 팔라디움 인화, 24.4×19.3cm,
메트로폴리탄 미술관, 조지아 오키프
재단과 제니퍼와 조지프 듀크 부부가 베푼
아량으로 조지아 오키프 기증 처리
1997(1997.61.23), Photograph ⓒ The
Metropolitan Museum of Art

37 찰스 더무스, 〈포스터 초상: 조지아
오키프Poster Portrait: Georgia O'Keeffe〉, 1923-1924,
포스터물감, 미국 문학, 베이네케 희귀본과
필사본 도서관American Literature, Beinecke Rare
Book and Manuscript Library 소장, 예일 대학교

38 〈가을 나무 - 단풍Autumn Trees-The Maple〉,
1924, 캔버스에 유채, 91.4×76.2cm,
조지아 오키프 미술관, 버넷 재단과
제럴드와 캐슬린 피터스 부부Gerald and
Kathleen Peters 기증 ⓒ The Georgia O'Keeffe
Foundation(CR 474)

39 〈회색 나무, 조지 호수Grey Tree, Lake George〉,
1925, 캔버스에 유채, 91.4×76.2cm,

메트로폴리탄 미술관, 알프레드 스티글리츠 컬렉션. 조지아 오키프 유증 1986(1987.377.2), 맬컴 배런 촬영 Photograph ⓒ 1997 The Metropolitan Museum of Art(CR 512)

40 찰스 더무스, 〈나무*Trees*〉, 1917, 종이에 수채, 34.3×24.1cm, 개인 소장

41 〈색 짙은 옥수수 I*Corn, Dark I*〉, 1924, 캔버스에 유채, 80.5×30.4cm, 메트로폴리탄 미술관, 알프레드 스티글리츠 컬렉션 1950(50.236.1), 맬컴 배런 촬영 Photograph ⓒ 1984 The Metropolitan Museum of Art(CR 455)

42 〈검은색과 보라색 페튜니아*Black and Purple Petunias*〉, 1925, 캔버스에 유채, 50.8×63.5cm, 개인 소장, 힐스버러, 캘리포니아(CR 490)

43 〈페튜니아와 유리병*Petunia and Glass Bottle*〉, 1924-1925년 무렵, 캔버스에 유채, 50.8×25.4cm, 덴버 미술관*Denver Art Museum* 소장, 아버지 찰스 F. 헨드리*Charles F. Hendrie*를 기리며 헨드리 자매*Hendrie Sisters* 기증 1966.44 ⓒ Denver Art Museum 2001(CR 489)

44 에드워드 웨스턴, 〈반으로 쪼갠 아티초크*Artichoke Halved*〉, 1930, 젤라틴 실버 인화, 10.0×24.1cm, 뉴욕 현대미술관, 데이비드 맥앨핀*David McAlpin* 기증, Copy Print ⓒ 2001 The Museum of Modern Art, New York ⓒ 1981 Center for Creative Photography, Arizona Board of Regents

45 이모젠 커닝햄, 〈이파리 패턴*Leaf Pattern*〉, 1920년대, 젤라틴 실버 인화, 메트로폴리탄 미술관, 도로시 르비트 베스킨드*Dorothy Levitt Beskind* 기증 1973(1973.540.2), Photograph ⓒ The Metropolitan Museum of Art ⓒ The Imogen Cunningham Trust

46 〈검은 붓꽃 III*Black Iris III*〉, 1926, 캔버스에

유채, 91.4×75.9cm, 메트로폴리탄 미술관, 알프레드 스티글리츠 컬렉션 1969(69.278.1), 맬컴 배런 촬영 Photograph ⓒ 1987 The Metropolitan Museum of Art(CR 557)

47 〈검은색 페튜니아와 흰색 나팔꽃*Black Petunias and White Morning Glory*〉, 1926, 캔버스에 유채, 91.0×75.5cm, 클리블랜드 미술관 ⓒ The Cleveland Museum of Art, 레오나드 C. 한나 2세*Leonard C. Hanna, Jr.* 유증 1958.42 (CR 561)

48 알프레드 스티글리츠, 〈뉴욕의 옛 모습과 새 모습*Old and New New York*〉, 1910, 사진, 메트로폴리탄 미술관, 알프레드 스티글리츠 컬렉션 1949(49.55.17), Photograph ⓒ The Metropolitan Museum of Art

49 찰스 실러, 〈마천루*Skyscrapers*〉, 1922, 캔버스에 유채, 50.8×33.0cm, 필립스 컬렉션, 워싱턴 D. C.

50 〈셸턴 호텔과 태양 흑점, 뉴욕*The Shelton with Sunspots, NY*〉, 1926, 캔버스에 유채, 123.2×76.8cm, 시카고 아트 인스티튜트, 리 B. 블록*Leigh B. Block* 기증, 1985.206. Photograph ⓒ 2000 The Art Institute of Chicago, All Rights Reserved(CR 527)

51 마리우스 데 자야스, 〈알프레드 스티글리츠*Alfred Stieglitz*〉, 1912-1913년 무렵, 종이에 목탄. 메트로폴리탄 미술관, 알프레드 스티글리츠 컬렉션 1949(49.70.184), Photograph ⓒ The Metropolitan Museum of Art

52 〈아메리칸 라디에이터 빌딩 - 밤, 뉴욕*Radiator Building-Night, New York*〉, 1927, 캔버스에 유채, 121.9×76.2cm, 피스크 대학교 미술관*Fisk University Galleries*, 알프레드 스티글리츠 컬렉션, 내슈빌, 테네시, 조지아 오키프 기증(CR 577)

53 〈뉴욕 거리와 달*New York Street with Moon*〉, 1925,

캔버스에 유채, 121.9×76.2cm,
티센보르네미사 미술관, 마드리드(CR 483)

54 〈셸턴 호텔 30층에서 본 이스트 강*East River From the 30th Story of the Shelton Hotel*〉, 1928, 캔버스에 유채, 76.2×121.9cm, 코네티컷 뉴브리튼 미국미술관New Britain Museum of American Art, 스티븐 B. 로렌스Stephen B. Lawrence 기금, 사진 E. 어빙 블롬스트란E. Irving Blomstrann(CR 620)

55 찰스 실러, 〈미국 풍경*American Landscape*〉, 1930, 캔버스에 유채, 61.0×78.8cm, 뉴욕 현대미술관, 애비 올드리치 록펠러 기증Abby Aldrich Rodkefeller. Photograph ⓒ 2001 The Museum of Modern Art, New York

56 〈파도, 밤*Wave, Night*〉, 1928, 캔버스에 유채, 76.2×91.4cm, 1947.33 애디슨 미국미술관Addison Gallery of American Art, 찰스 L. 스틸먼Charles L. Stillman의 기증으로 구매 (PA 1922) ⓒ Addison Gallery of American Art, Phillips Academy, Andover, Massachusetts(CR 644)

57 에드워드 웨스턴, 〈풍화된 바위, 포인트 로보스*Eroded Rock, Point Lobos*〉, 1930, 젤라틴 실버 인화, 19.0×24.9cm, 뉴욕 현대미술관, 데이비드 헌터 맥앨핀 기금 1957(57. 519. 10), ⓒ 1981 Center for Creative Photography, Arizona Board of Regents

58 〈조가비와 낡은 널빤지 II*Shell and Old Shingle II*〉, 1926, 캔버스에 유채, 76.8×46.0cm, 알프레드 스티글리츠 컬렉션, 조지아 오키프 유증 1987, 보스턴 미술관 제공, 허가 하에 수록 ⓒ 2000 Museum of Fine Arts, Boston. All Right Reserved(CR 541)

59 〈조가비와 낡은 널빤지 VII*Shell and Old Shingle VII*〉, 1926, 캔버스에 유채, 53.3×81.3cm, 알프레드 스티글리츠 컬렉션, 조지아 오키프 유증 1987, 보스턴 미술관 제공, 허가 하에 수록 ⓒ 2000 Museum of Fine

Arts, Boston. All Right Reserved(CR 546)

60 〈대합조개*Clam Shell*〉, 1930, 캔버스에 유채, 60.8×91.2cm, 메트로폴리탄 미술관, 알프레드 스티글리츠 컬렉션 1962(62.258), Photograph ⓒ 1995 The Metropolitan Museum of Art(CR 707)

61 〈캐나다의 하얀 헛간 II*White Canadian Barn II*〉, 1932, 캔버스에 유채, 30.5×76.2cm, 메트로폴리탄 미술관, 알프레드 스티글리츠 컬렉션 1964(64.310), Photograph ⓒ 1980 The Metropolitan Museum of Art(CR 807)

62 찰스 실러, 〈헛간 추상*Barn Abstraction*〉, 1917, 종이에 검정 콩테 크레용, 35.9×49.5cm, 필라델피아 미술관, 루이즈와 월터 아렌스버그 컬렉션Louise and Walter Arensberg Collection

63 〈흑과 백*Black and White*〉, 1930, 캔버스에 유채, 91.4×61cm, 뉴욕 휘트니 미국미술관 소장, 크로스비 켐퍼 부부Mr. and Mrs. R. Crosby Kemper의 50주년 기념 기증, 촬영 조프리 클레멘츠Geoffrey Clements, New York ⓒ 1992(CR 700)

64 〈검은 추상*Black Abstraction*〉, 1927, 캔버스에 유채, 76.2×102.2cm, 메트로폴리탄 미술관, 알프레드 스티글리츠 컬렉션 1949(69.278.2), Photograph ⓒ The Metropolitan Museum of Art(CR 574)

65 에드워드 웨스턴, 〈다락의 상승각*The Ascent of Attic Angles*〉, 1921년 무렵, 백금 인화, 빈티지 프린트, 23.5×19.0cm, 마거릿 웨스턴 소장, 웨스턴 갤러리Weston Gallery, 카멜, 캘리포니아 ⓒ 1981 Center for Creative Photography, Arizona Board of Regents

66 〈천남성 No. 3*Jack-in-the-Pulpit No. 3*〉, 1930, 캔버스에 유채, 101.6×76.2cm, 국립미술관, 알프레드 스티글리츠 컬렉션, 조지아 오키프 유증, Photograph ⓒ Board of Trustees, National Gallery of Art, Washington,

D. C.(CR 717)

67 〈천남성 No. 4*Jack-in-the-Pulpit No. 4*〉, 1930, 캔버스에 유채, 101.6×76.2cm, 국립미술관, 알프레드 스티글리츠 컬렉션, 조지아 오키프 유증, Photograph ⓒ Board of Trustees, National Gallery of Art, Washington, D. C.(CR 718)

68 미구엘 코바루비아스, 〈칼라 여인 오키프*O'Keeffe as a Calla Lily*〉, 『뉴요커』 1929년 7월 6일자에 수록된 캐리커처. 『뉴요커』 제공, 콘데나스트 출판사Condé Nast Publications Inc. All Rights Reserved

69 뉴멕시코 주 타오스 소재 '분홍색 집' 근처에 있는 조지아 오키프, 1929. 사진 제공 뉴멕시코 박물관Museum of New Mexico, 샌타페이

70 〈D. H. 로렌스의 소나무*D. H. Lawrence Pine Tree*〉, 1929, 캔버스에 유채, 78.7×99.4cm, 워즈워스 아테네움Wadsworth Atheneum, 하트포드Hartford, 엘라 갤럽 섬너와 메리 캐틀린 섬너 소장품 기금The Ella Gallup Sumner and Mary Catlin Sumner Collection Fund(CR 687)

71 〈랜초스 교회, 타오스*Ranchos Church, Taos*〉, 1929, 캔버스에 유채, 61.3×91.8cm, 필립스 컬렉션, 워싱턴 D. C.(CR 662)

72 〈랜초스 교회*Ranchos Church*〉, 1930, 캔버스에 유채, 60.8×91.0cm, 메트로폴리탄 미술관, 알프레드 스티글리츠 컬렉션 1961(61.258), 맬컴 배런 촬영 Photograph ⓒ 1984 The Metropolitan Museum of Art(CR 704)

73 폴 스트랜드, 〈교회, 랜초스 데 타오스, 뉴멕시코*Church, Ranchos de Taos, New Mexico*〉, 1931, 백금 인화, 48.3×38.1cm, 소피 M. 프리드먼 기금Sophie M. Friedman Fund, 1977.784, 보스턴 미술관 제공, 허가 하에 수록 ⓒ 2000 Museum of Fine Arts, Boston. All Right Reserved ⓒ The Aperture Foundation Inc., Paul Strand Archive

74 〈검은 십자가, 뉴멕시코*Black Cross, New Mexico*〉, 1929, 캔버스에 유채, 99.2×76.3cm, 시카고 아트 인스티튜트. 아트 인스티튜트 작품 구매 기금 1943.95, Photograph ⓒ 2000 The Art Institute of Chicago, All Rights Reserved(CR 667)

75 〈검은 메사 지대 풍경, 뉴멕시코/마리가 소유한 오지 II*Black Mesa Landscape, New Mexico/Out Back of Marie's II*〉, 1930, 캔버스에 유채, 61.6×92.1cm, ⓒ The Georgia O'Keeffe Museum(CR 730)

76 〈산, 뉴멕시코*The Mountain, New Mexico*〉, 1930-1931, 캔버스에 유채, 76.4×91.8cm, 뉴욕 휘트니 미국미술관 소장, 구입, 촬영 셸던 C. 콜린스Sheldan C. Collins, Photograph ⓒ 1992(CR 790)

77 〈검정 접시꽃과 파랑 참제비고깔*Black Hollyhock with Blue Larkspur*〉, 1929, 캔버스에 유채, 91.4×76.2cm, 메트로폴리탄 미술관, 조지 A. 헤른George A. Hearn 펀드 1934(34.51), 맬컴 배런 촬영 Photograph ⓒ 1994 The Metropolitan Museum of Art(CR 713)

78 〈독말풀*Jimson Weed*〉, 1932, 캔버스에 유채, 121.9×101.6cm, 크리스탈 브릿지 박물관, 버넷 재단 기증 ⓒ The Georgia O'Keeffe Foundation, 사진 웬디 맥에른Wendy McEahern(CR 815)

79 〈파인애플 봉오리*Pineapple Bud*〉, 1939, 캔버스에 유채, 48.3×40.6cm, 개인 소장(CR 965)

80 『라이프』 지(1938년 2월 14일자) 28쪽, 「조지아 오키프, 죽어 있는 뼈를 예술로 되살리다Georgia O'Keeffe Turns Dead Bones into Live Art」, 촬영 안셀 애덤스(맨 위), ⓒ 2001 by the Trustees of the Ansel Adams Publishing Rights Trust. All Rights Reserved; 촬영 커트 세버린Kurt Severin (아래 왼쪽), Kurt Severin/

Black Star; 촬영 칼 밴 베히턴 Carl Van Vechten(아래 오른쪽), Carl Van Bechten Trust/Black Star. 라이프 매거진 제공 ⓒ Time Warner Inc.

81 알프레드 스티글리츠, 〈조지아 오키프(손과 말 머리뼈)Georgia O'Keeffe (hands and horse skull)〉, 1930, 젤라틴 실버 인화, 19.2×24.0cm, 메트로폴리탄 미술관, 조지아 오키프 재단과 제니퍼와 조지프 듀크 부부 기증 1997(1997.61.37), Photograph ⓒ The Metropolitan Museum of Art

82 〈암소 머리뼈: 빨강, 하양, 파랑Cow's Skull: Red, White and Blue〉, 1931, 캔버스에 유채, 101.3×91.1cm, 메트로폴리탄 미술관, 알프레드 스티글리츠 컬렉션 1952(52.203), Photograph ⓒ 1994 The Metropolitan Museum of Art(CR 773)

83 〈암소 머리뼈와 옥양목 장미Cow's Skull with Calico Roses〉, 1931, 캔버스에 유채, 92.2×61.3cm, 시카고 아트 인스티튜트, 조지아 오키프 기증 1947.712, Photograph ⓒ 2000 The Art Institute of Chicago, All Rights Reserved(CR 772)

84 〈숫양 머리뼈, 하얀 접시꽃 – 구릉Ram's Head, White Hollyhock-Hills〉, 1935, 캔버스에 유채, 76.2×91.5cm, 브루클린 미술관Brooklyn Museum of Art, 에디스와 밀턴 로웬탈Edith and Milton Lowenthal 유증 1992.11.28(CR 852)

85 〈멀고도 가까운 곳에서From the Faraway Nearby〉, 1937, 캔버스에 유채, 91.2×102.0cm, 메트로폴리탄 미술관, 알프레드 스티글리츠 컬렉션 1959(59.204.2), 맬컴 배런 촬영 Photograph ⓒ 1984 The Metropolitan Museum of Art(CR 914)

86 커다란 〈추상〉 위에 올라가 있는 오키프, San Francisco Museum of Modern Art, 1982,

촬영 벤 블랙웰Ben Blackwell

87 토니 바카로, 〈타원형 구멍이 난 치즈를 눈에 댄 오키프O'Keeffe holding up oval cut-out to her eye〉, 1959, Photo AKG, London

88 〈골반 뼈와 그림자와 달Pelvis with Shadows and the Moon〉, 1943, 캔버스에 유채, 101.6×121.9cm, 개인 소장, 로스앤젤레스, 캘리포니아, 1994(CR 1052)

89 토니 바카로, 〈오키프와 '골반 뼈, 빨강과 노랑'O'Keeffe placing a canvas of "Pelvis, Red and Yellow" on an easel〉, 1960, Archive Photos

90. 고스트 랜치에 있는 오키프의 집, 촬영 마이런 우드Myron Wood 촬영

91 〈붉은 언덕과 뼈Red Hills and Bones〉, 1941, 캔버스에 유채, 76.2×101.6cm, 필라델피아 미술관, 알프레드 스티글리츠 컬렉션(CR 1025)

92 〈빨간색과 노란색 절벽 – 고스트 랜치Red and Yellow Cliffs-Ghost Ranch〉, 1940, 캔버스에 유채, 61.0×91.4cm, 메트로폴리탄 미술관, 알프레드 스티글리츠 컬렉션, 조지아 오키프 유증, 1986(1987.377.4), Photograph ⓒ 1987 The Metropolitan Museum of Art(CR 997)

93 〈회색 언덕Gray Hills〉, 1942, 캔버스에 유채, 76.2×99.1cm, 인디애나폴리스 미술관Indianapolis Museum of Art, 제임스 W. 페슬러 부부Mr. and Mrs. James W. Fesler 기증 (CR 1024)

94 〈검은 땅 IIIBlack Place III〉, 1944, 캔버스에 유채, 91.4×101.6cm, 개인 소장, 조지아 오키프 미술관에 장기 대여, ⓒ The Georgia O'Keeffe Foundation(CR 1082)

95 〈검은 땅 IVBlack Place IV〉, 1944, 캔버스에 유채, 76.2×91.4cm, 패리시 & 레이니시Parrish & Reinish, 뉴욕(CR 1083)

96 〈안뜰에서 IIn the Patio I〉, 1946, 판자에 부착된 종이에 유채, 75.6×60.3cm,

샌디에이고 미술관San Diego Museum of Art, 노튼 S. 월브리지 부부Mr. and Mrs. Norton S. Walbridge 기증(CR 1146)

97 〈내 마지막 문My Last Door〉, 1952–1954, 캔버스에 유채, 121.9×213.4cm. 조지아 오키프 미술관, 버넷 재단 기증 ⓒ The Georgia O'Keeffe Foundation, 사진 웬디 맥에른(CR 1263)

98 안뜰과 검은 문, 아비키우, 뉴멕시코NM, 1955년 무렵, 젤라틴 실버 인화, 11.6×15.9cm, 메트로폴리탄 미술관, 익명 기증 1977(1977.657.1), Photograph ⓒ The Metropolitan Museum of Art

99 〈검은 새와 흰 눈이 쌓인 붉은 언덕A Black Bird with Snow-Covered Red Hills〉, 1946, 캔버스에 유채, 88.9×121.9cm, 개인 소장(CR 1148)

100 〈안뜰에서 IXIn the Patio IX〉, 1950, 캔버스에 유채, 76.2×101.6cm, 개인 소장, 1987(CR 1213)

101 〈평원에서 IIFrom the Plains II〉, 1954, 캔버스에 유채, 122.0×183.0cm, 티센보르네미사 미술관, 마드리드(CR 1274)

102 〈빨강과 오렌지색의 기다란 흔적Red and Orange Streak〉, 1919, 캔버스에 유채, 68.6×58.4cm, 필라델피아 미술관, 알프레드 스티글리츠 컬렉션, 조지아 오키프 유증, 촬영 에릭 미첼Eric Michell, 1990(CR 287)

103 토드 웹, 〈조지아 오키프의 화실, 뉴멕시코Georgia O'Keeffe's studio, New Mexico〉, 1963년에 촬영, ⓒ Todd Webb, 제공 에번스 화랑Evans Gallery, 포틀랜드, 메인

104 〈파랑 BBlue B〉, 1959, 캔버스에 유채, 76.2×91.4cm, 밀워키 미술관, 해리 린드 브래들리 부인Mrs. Harry Lynde Bradley 기증, 래리 샌더스Larry Sanders 촬영(CR 1357)

105 〈소묘 IVDrawing IV〉, 1959, 121.9×76.2cm, 종이에 목탄, 47.3×62.7cm, 뉴욕 휘트니 미국미술관 소장, 존 I. H. 바우어John I. H. Baur를 기리며 찬시 L. 와델Chauncey L. Waddell 기증, Photograph ⓒ 2000 Whitney Museum of American Art, New York(CR 1352)

106 〈소묘 XDrawing X〉, 1959, 종이에 목탄, 63.2×47.3cm, 뉴욕 현대미술관, 애비 올드리치 록펠러 기증(교환), Photograph ⓒ The Museum of Modern Art, New York(CR 1340)

107 〈겨울 길 IWinter Road I〉, 1963, 캔버스에 유채, 55.9×45.7cm, 국립미술관, 워싱턴 D. C. 조지아 오키프 재단 기증, 촬영 밥 그로브Bob Grove(CR 1477)

108 〈랜치로 가는 길Road to the Ranch〉, 1964, 캔버스에 유채, 61.0×75.9cm, 베드퍼드 가족Bedford Family 소장(CR 1487)

109 침실에서 바라본 아비키우에서 에스파뇰라로 향하는 길, 뉴멕시코NM, 1955년 무렵, 젤라틴 실버 인화, 11.6×15.8cm, 메트로폴리탄 미술관, 익명 기증 1977(1977.657.5) Photograph ⓒ The Metropolitan Museum of Art

110 토드 웹, 〈파월 호수 트와일라이트 캐니언에 온 오키프O'Keeffe in Twilight Canyon, Lake Powell〉, 1964년 촬영, ⓒ Todd Webb 제공 에번스 화랑, 포틀랜드, 메인

111 〈강에서 IOn the River I〉, 1965년 무렵, 캔버스에 유채, 76.2×101.6cm, ⓒ 1998 The Georgia O'Keeffe Foundation, 사진 맬컴 배런(CR 1503)

112 〈검은 돌과 파란 하늘과 흰 구름Black Rock with Blue Sky and White Clouds〉, 1972, 캔버스에 유채, 91.4×76.8cm, 시카고 아트 인스티튜트, 알프레드 스티글리츠 컬렉션, 조지아 오키프 유증 1987.250.3, Photograph ⓒ 2000 The Art Institute of Chicago, All Rights Reserved(CR 1580)

113 〈강을 따라간 여행에서From a River Trip〉,

1965년 무렵, 종이에 목탄, 61.6×47.0cm,
제니 C. 리Janie C. Lee, 휴스턴(CR 1500)

114 〈평평한 흰색 구름 위의 하늘 IISky Above the Flat
white Cloud II〉, 1960/1964, 캔버스에 유채,
72.6×101.6cm. 조지아 오키프 재단 ⓒ
1998 The Georgia O'Keeffe Foundation. 사진
맬컴 배런(CR 1460)

115 〈후안과 함께한 하루 IVFrom a Day with Juan IV〉,
1976-1977, 캔버스에 유채, 121.9×91.4cm,
시카고 아트 인스티튜트, 알프레드
스티글리츠 컬렉션, 조지아 오키프 유증
1987.250.4, Photograph ⓒ 2000 The Art
Institute of Chicago, All Rights Reserved(CR
1627)

116 댄 버드닉, 도기 공방에서 후안 해밀턴이
만든 그릇을 만져 보는 오키프, 1975,
젤라틴 실버 인화. ⓒ Dan Budnik/Woodfin
Camp/Focus

117 〈구름 위 하늘 IVSky Above Clouds IV〉,
1965,캔버스에 유채, 243.8×731.5cm,
시카고 아트 인스티튜트, 폴과 가브리엘라
로젠바움 재단Paul and Gabriella Rosenbaum
Foundation의 제한 기증, 조지아 오키프 기증
1983.821, Photograph ⓒ 2000 The Art
Institute of Chicago, All Rights Reserved(CR
1498)

118 〈구름 위 하늘 IISky Above Clouds II〉, 1963,
캔버스에 유채, 121.9×213.4cm, 개인
소장(CR 1478)

119 〈No. 15 스페셜No. 15 Special〉, 1916-1917년
무렵, 종이에 목탄, 48.3×62.2cm,
필라델피아 미술관, 폴 토드 매클러 박사
부부Dr. and Mrs. Paul Todd Mackler(마릴린
스테인브라이트와 아르카이아 재단Marilyn
Steinbright and the Arcadia Foundation)의 (교환에
의한) 기증으로 구입, 조지아 오키프 재단
기증, 촬영 린 로젠탈Lynn Rosenthal, 1997(CR
154)

120 존 로언가드, 〈해질 무렵 붉은 언덕 위를
걸으며A Sunset Walk over Red Hills〉, 1960년대, Rex
Features, London

121 존 로언가드, 〈아비키우 집 침실에서In the
Bedroom at Abiquiu〉, 1960년대 말, Rex Features,
London

찾아보기

아

옮긴이의 말

미국 모더니즘 회화의 거장이자 여성 화가 사상 최고 경매가를 기록하며, 지금까지도 독보적인 존재감을 과시하는 그녀. 20세기 초 뉴욕 아방가르드 예술계를 이끌었던 사진가 스티글리츠의 어린 정부이며 모델이자 나중에는 아내로 온갖 풍상을 겪어 냈던 그녀. 그러나 스티글리츠 사후에는 거친 서부에서 무려 98세(!)로 세상을 떠나기까지 자신의 삶 자체를 예술로 만들었던 그녀. 조지아 오키프를 우리는 보통 이렇게 이야기한다.

그녀가 살아 있을 때든 세상을 떠나서든 세간에서는 작품보다도 스티글리츠와 오키프의 관계를 중심으로 한 파란만장한 '사생활'이 먼저 도마 위에 오르기 십상이었다. 장장 70년 동안 회화에서부터 소묘, 조소에 이르기까지 수천 점을 아우르는 방대한 작품 세계를 분석하기보다는 그편이 훨씬 쉽고 흥미진진했을 테니까. 게다가 국제 사회에서 정치적 · 경제적 영향력을 확대하면서 미국이 세계 미술계의 변방에서 중심으로 떠오른 것이 제2차 세계대전 이후였고, 미술사라는 분야가 '남성' 거장들 위주로 서술되었음을 떠올리면, 일찍이 1930-1940년대에 전성기를 구가했던 '여성' 화가 오키프는 이래저래 예외적인 존재였을 것이다. 그런 이유로 그녀의 작품 세계가 유명한 몇 작품 위주로 대폭 축소되어 알려졌는지도 모르겠다. 그래서였는지 뉴욕 현대미술관과 메트로폴리탄 미술관 큐레이터 출신인 저자는 이 책에서 오키프의 '널리 알려진' 개인사에는 말을 아끼고 작품 세계를 집중적으로 조명했다. 오키프가 세상을 떠난 지 10여 년 만에 세워진 샌타페이 조지아 오키프 미술관 개관 기념 도록에 소논문 저자로 이름을 올렸던 미국 모더니즘 미술 전문가이자 큐레이터다운 선택이다.

저자의 표현대로 오키프의 "질감이 부드럽고 색채가 화사한" 꽃 그림은, 당시 미국에 처음 소개된 정신분석학에 심취해 오키프의 초기 추상화와 꽃 그림을 에로틱하게 해석했던 스티글리츠 덕분에 매우 유명해졌다. 스티글리츠의 이런 기획에 따라 사실 오키프는 미국 모더니즘 회화와 사진의 뮤즈이며, 19세기의 보수적인 여성관에서 벗어난 '신여성New Woman'의 아이콘으로 거듭난 것이다. 저자는 사실은 사실대로 인정하면서도 '성性적으로' 치우친 해석에서 포용하지 못했던 다른 작품까지 객관적이고 균형 잡힌 입장에서 바라보려고 노력했다.

저자는 대평원 작은 마을 출신인 소녀가 가세가 기울어져 가던 중에 삽화가와 임시 교사로 여러 고장을 전전하며 고군분투하던 미술 수업기 이후, 뉴욕, 조지 호수를 거쳐 뉴멕시코에 정착해 그림을 그리다가 세상을 떠날 때까지의 발자취를 차근차근 따라간다. 그러면서 그녀가 거쳐 갔던 장소마다 이정표가 되었던 주요 작품들을 다양한 시각에서 정밀하게 설명했다. 말하자면 이 책은 연대기 구성이라는 오래된 미술사 서술 틀을 갖추었지만, (이를테면 미국 모더니즘 미술과 미국의 정체성 형성 같은) 보다 복잡하고 폭넓은 맥락에서 그녀의 작품을 보는 비교적 새로운 연구 성과까지 포함하는 야심찬 프로젝트다.

"사람이 온다는 건 실은 어마어마한 일"(정현종, 「방문객」)이라는 구절처럼, 이 책을 통해 풍문으로 들었던 '센 언니' 오키프를 만난 것은 내게도 어마어마한 사건이었다. 관능적인 꽃 그림을 제쳐 두고, 책에서 제목만 등장했던 그림들을 찾아보다가 그토록 아름다운 조지 호수, 헛간, 나무, 길 그림들을 만나는 호사를 누린 것은 오롯이 성실하고 치밀한 저자 덕분이었다.

저자의 지적처럼 오키프는 "언어와 미술은 별개"라고 여겼고, 자기 작품에 대해 말을 아꼈다. 물론 오키프의 주장대로 그림에는 언어로 형용할 수 없는 어떤 '느낌'이 존재하지만 그것이 미술을 언어로 분석하고 설명하지 않을(또는 못할) 구실이 되지는 않는다. 그녀의 작품을 에로틱하게 봤던 (1920년대의) 스

티글리츠나, (남성과 다른) '여성'의 신체와 경험을 표현했다고 찬사를 보냈던 1970년대 페미니즘 미술 논의 1세대의 해석도 있지 않은가. 그들의 뒤를 이은 2세대 페미니스트 미술 이론가들은 스티글리츠식 해석이 오키프의 작품을 남성의 시선에서 지나치게 성적으로 각색했으며, 1970년대의 페미니즘 미술 이론가들이 이런 남성의 시선에서 벗어나지 못하고 '(본질적으로) 고정된 여성성'을 인정한 한계를 보였다고 성찰했다. 이런 맥락에서 오키프의 꽃 그림이 여성성 재현이라는 기존 해석의 덫에서 벗어나 새롭게 해석될 수도 있으리라고 기대해 본다.

2016년은 오키프의 흑백 목탄 소묘가 화랑 291에 처음으로 전시되며 '직업' 화가로 첫 발을 내딛은 지 100주년이 되는 해다. 2016년 여름 런던의 테이트 모던 미술관을 시작으로 빈을 거쳐 2017년 봄 토론토까지 오키프 회고전이 이어진다. 사진으로 본 오키프의 작업실처럼 말끔한 테이트 모던의 전시실을 SNS를 통해 둘러보았다. 화가의 전 생애를 아우르는 회고전이니 당연하겠지만, 이 책에 수록된 작품들이 거의 전시에 포함되어 어쩐지 짜릿해 하면서 조그만 화면을 들여다보았던 기억이 난다. 언젠가 뉴멕시코에 있다는 조지아 오키프 미술관과 그녀의 집에 가 닿기를. 때마침 런던을 다녀오며 오키프 자료와 도록을 건넸던 두 친구와 "그의 과거와 현재, 그의 미래와 함께······"(정현종, 「방문객」) 오키프를 내게 오게 해 준 출판사에 감사를 전한다.